KB216881

살롱 드 경성 2

일러두기

- 단행본, 신문, 잡지는 『 』로, 전시명은 《 》로, 미술 작품 및 영화와 공연은 〈 〉로, 시와 기사 그리고 논문은 「 」로 표기했습니다.
- 각 도판에 대한 정보는 작가, 작품명, 제작 연도, 재질, 크기, 소장처의 순서로 표기했으며, 평면 작품 크기는 세로×가로, 입체 작품 크기는 높이×폭×깊이 순으로 표기했습니다.
- 외국 인명, 지명 등의 외래어 표기는 국립국어원 외래어표기법을 따르되, 관용적으로 통용되는 표현의 경우 이를 따랐습니다.

살롱 드 경성 2

김인혜 지음

프롤로그

"지금 이렇게 살아남아서 그림을 그릴 수 있는 것을 생각하면 죄도 없이 죽어간 사람들의 '한'이 우리들에게 남은 것처럼 느껴집니다."[1]

노년의 이응노가 파리에서 한 일본인 작가에게 한 말이다. 얼핏 보면 이런 말은 조금 과장된 것이 아닐까 생각될 수도 있다. "살아남아서 그림을 그린다"는 게 뭐 대단하다고 죄 없이 죽어간 자들의 '한'까지 들먹인단 말인가. 하지만 당시 이응노가 처했던 여러 상황을 알게 되면 이런 말이 결코 과장이 아니라 그저 담담한 고백이었다는 생각이 들 것이다.

이응노는 동백림 사건으로 2년여간 한국에서 감옥살이를 했고 백건우–윤정희 납치미수 사건 이후로는 고국과 완전히 단절된 삶을 살아야 했다. 비자는 나오지 않았고, 한국인과의 접촉도 차단되었던 1980년대에 그는 홀로 파리에서 한 맺힌 사람처럼 개미만 한 군중들을 그리고 또 그렸다. 그래도 그는 무기징역 선고까지 받긴 했지

만 결국 살아남았고, 어쨌거나 파리에서 마음껏 그림을 그릴 수 있는 자유를 누렸지 않나. 이에 비해 그의 선배 세대나 그와 동시대 사람들 중에는 아무리 발버둥 쳐도 살아남기조차 힘들었던 이들이 그 얼마나 많았던가. 생각이 여기에 미치면, 그는 시간이 너무 아까워 더 열심히 그림을 그릴 수밖에 없었던 것이다.

가까이는 이응노의 삼촌이 1910년 나라가 일본에 넘어가자 자결했다. 한때 의병에 참여했던 많은 유생들이 을사늑약과 경술국치를 당하자 이처럼 목숨을 끊었다. 그 후로도 3·1운동 중 일제에 항거하다가 목숨을 잃은 사람들, 한반도 바깥에서 독립운동을 하면서 목숨을 바친 독립운동가들, 제2차 세계대전 중 끌려가 죽은 학도병들, 분단 조국에서 어이없이 숙청된 지식인, 암살된 정치인, 한국전쟁의 폭격 속에서 죽어간 동포들까지 이응노는 20세기를 관통하면서 삶의 한가운데에서 이들의 모습을 수없이 보아왔을 것이다. 1967년 동백림 사건으로 법정에 섰을 때, 그는 일제강점기 수많은 독립운동가들도 이 법정에서 일본인 법관들 앞에 죄인처럼 서 있었을 장면이 갑자기 떠올라 엉엉 울어버렸다고 회고한 적이 있다.

이 시대 "죄도 없이 죽어간 사람들" 중에는 예술가들도 참 많았다. 근대 한국화의 비조(鼻祖)라 할 만한 안중식은 3·1운동 직후 끌려가 고문을 당한 후유증으로 죽었다. 나혜석은 시대를 앞선 여성화가로서 사회적 돌팔매질을 온몸으로 감내하다가 시립요양병원에서 행려병자로 죽었다. 이인성은 전쟁 중 치안대원이 잘못 쏜 총에 맞아 죽었고, 구본웅은 불구의 몸으로 전쟁을 버티지 못해 아사했다. 진환은 1·4후퇴 때 고향까지 거의 다 내려갔다가 인민군으로 오인한

국군(그의 제자이기도 했다)의 총에 맞아 즉사했고, 이중섭은 가난 속에서 가족을 못 만나는 그리움 때문에 미쳐 죽었다. 그뿐인가. 북으로 간 지식인 예술가들은 대부분 숙청되었고, 어떻게 죽었는지조차 잘 모른다. 사회적 몰이해 속에서 자살한 예술가들은 또 얼마나 많았는지…… 그 이름을 열거하고 싶지도 않다.

이들의 '한'을 합치면 그 힘만으로도 나라 하나는 거뜬히 새로 세울 판인데, 이 한 많은 예술가들의 작품들이 가지런히 모여 있는 근대미술관 하나 제대로 갖추지 못한 것이 우리나라의 현실이다!

하지만, 나는 조금씩 상황이 나아지리라고 확신한다. 확신의 근거는 다름 아닌 '사랑'이다. 조각가 김종영이 말했던 사랑. 그는 "인생에 있어서 모든 가치는 사랑이 그 바탕이며, 예술은 사랑의 가공(加工)"이라고 말하지 않았던가. 우리의 마음을 움직이는 원천은 증오나 시샘이나 분노가 아니라 근원적으로는 사랑이다. 사람들의 애정이 모이면 힘이 되고, 그 힘이 무언가를 움직이고 가공하리라. 그런 '근거 있는' 믿음이 내게는 있다. 그리고 그런 움직임을 만드는 데 이 책이 작은 보탬이 되었으면 하는 바람이다.

이 책은 2023년 8월 출간된 『살롱 드 경성』의 연장선상에서 세상에 나왔다. 원래 신문 연재를 목적으로 한 것이라 한 편씩 짧고 쉽게 쓴 글이었는데, 의외로 많은 독자가 관심을 가져주신 덕분에 50회까지 연재하게 되었다. 『살롱 드 경성』은 앞의 30회분을 수록하여 나온 책이고 『살롱 드 경성 2』는 후반부 20회의 내용과 신문에서 다루지 않은 3인의 예술가를 더하여 총 23편으로 구성했다.

순서가 그리 중요한 것은 아니지만, 그래도 이 책을 접한 독자들이

아직 1권을 읽지 않았다면 그 책부터, 그리고 그 책의 서문부터 읽어주었으면 한다. 내가 어떻게 이런 글을 쓰게 되었는지, 우리가 격동의 시대를 살았던 선대 예술가들을 어떤 시선으로 바라보면 좋을지에 대한 내용이 담겨 있다. 2권에 나오는 예술가들 대부분이 1권에 등장하는 작가들과도 긴밀히 연결되어 있기에, 함께 읽으면 더욱 좋을 것이다.

나는 이 책의 한계를 누구보다 '절실하게' 알고 있다. 처음부터 이렇게 책으로 나오기로 기획된 것이 아니라 신문 연재를 모은 것이다 보니, 다소 두서없이 여러 예술가들의 이야기를 모으게 되었다. 그러나 설사 처음부터 기획된 책이었다고 하더라도, 당장 이 이상의 글을 쓸 수 있었을지는 모를 일이다.

한 가지 바람이 있다면 이 책의 내용을 기반으로 좀더 견고한 책을 쓰고 싶다는 것이다. 개화기에서 20세기 중후반에 이르는 100년의 시대 속에서 한국인 예술가들의 사상적 흐름을 추적한 장대한 서사시와 같은 책. 모든 내용이 철저한 다큐멘터리이지만, 드라마보다 더 극적인 우리 예술가들의 얽히고설킨 삶과 예술적 성취를 생생하게 담은 책. 그런 책을 죽기 전에는 쓸 수 있기를 바라본다. 『살롱 드 경성』을 읽은 독자들의 응원이 이런 나의 생각을 더욱 단단하게 해주었다고, 감히 감사 인사를 드리지 않을 수 없다.

어쩌면 "죄도 없이 죽어간" 우리 예술가들의 '한'이 나에게도, 우리 모두에게도 조금씩은 내려오고 있는지도 모른다.

2025년 5월

김인혜

차례

프롤로그 4

1장

격변의 시대, 예술의 경로

01 "은인자중하다 기회가 오면 와락 출동해야 하네" _오세창 15

02 그의 붓끝에서 한반도는 호랑이가 됐다 _안중식 30

03 조선 최초의 서양화가가 그린 조선인의 자화상 _고희동 43

04 조선의 그림판을 뒤흔든 '멍텅구리' 사내들 _김동성과 노수현 56

05 난세에 배 띄운 어부는 어찌 이리 평화롭나 _이상범 72

06 금강처럼 고집 센 상남자, 그가 그린 웅대한 한국의 산 _변관식 84

2장

예술을 향한 간절한 기원

01 은은한 백제 불상의 빛, 다른 세계로 향하는 통로를 열다 _전화황 101

02 몸무게 40킬로그램의 사내는 화폭 위를 구르며 대작을 그렸다 _박생광 113

03 가장 가난했던 화가가 그려낸 가장 찬란한 보물 _전혁림 124

04 고향이 떠오를 때마다 그린 석양, '상실의 시대'를 붓질하다 _윤중식 138

05 오직 하나의 길, 회화의 본질을 찾아 삶을 바치다 _원계홍 149

3장

가지 않은 길 위의 선인들

01 방에서 매일 들리던 망치 소리, 근대 추상 조각의 선구자 _김종영 165

02 이건희 컬렉션에만 70여 점, 다재다능했던 한국 공예의 개척자 _유강열 178

03 예술가들의 사랑방 주인이자 안목 좋은 소장가 _정무묵 190

04 천재의 날개를 달고도 끝내 날아오르지 못한 소 _진환 203

05 세 번이나 화구를 갖다 버렸지만, 그림은 운명이었다 _정점식 216

06 절망을 여행한 뒤 화가는 자신의 '22페이지'를 펼쳤다 _천경자 228

4장

한국의 예술로 세계와 통하다

01 파리까지 사로잡았으나 지독히 외로웠던 집념의 한국인 _남관 243

02 바람 잘 날 없던 질곡의 삶, 그 끝에 그린 것은 공생이었다 _이응노 255

03 "화가는 정신 연령이 다섯 살 넘으면 그림을 못 그려" _권옥연 272

04 예술 향해 돌진했던 한국의 돈키호테 _변종하 284

05 형상 너머의 형상을 표현하는 불가능에 도전하다 _서세옥 298

06 무심히 퍼져가는 공간, 그곳에서 열리는 차원의 문 _윤형근 314

미주 330

격변의 시대, 예술의 경로

"은인자중하다 기회가 오면
와락 출동해야 하네"

오세창

추사 김정희의 〈세한도(歲寒圖)〉는 한국인에게 가장 잘 알려진 조선시대 그림 중 하나로 꼽힌다. 이 작품은 추사가 제주도 유배 중 제자 이상적에게 그려준 그림이다. 그런데 실제로 〈세한도〉를 본 사람이라면, 70센티미터 남짓한 작은 크기에 실망할지도 모른다. 그리 잘 그린 그림 같지도 않고 말이다.

사실 〈세한도〉의 진정한 가치는, 그 작은 작품 다음에 펼쳐지는 장장 14미터 길이의 중국과 조선 문인 20명의 감상평에 있다고도 할 수 있다. 그러니까 이 작품은 조선시대 지성사의 장대한 기록인 셈이다. 이 감상평 말미에는 추사가 죽고 한참 후인 1949년에 쓴 위창(葦滄) 오세창(1864~1953)의 글이 있다.

"훌륭하고 훌륭하도다. 비밀에 부치고 말하지 않아 사람들이 알지

김정희, 〈세한도〉, 1844, 종이에 먹, 23.9×70.4cm, 국립중앙박물관 소장(증 10000).

김정희의 〈세한도〉에 대한 오세창의 감상문 부분, 국립중앙박물관 소장(증 10000).

못한 지 이미 5~6년이 지났다. 금년 9월에 군(君, 손재형을 말함)이 문
득 소매에 넣고 와서 나에게 보이기에 서로 펴서 읽고 어루만지니,
비유컨대 황천(黃泉)에 있는 친구를 일으켜 악수하는 것과 같이 기
쁨과 슬픔이 한량없다."

　　원래 〈세한도〉는 이상적의 소장품이었는데, 일제강점기에 일본인

개인 소장가에게 팔렸다가 서예가 손재형이 각고의 노력 끝에 다시 고국으로 들여온 터였다. 그리고 그가 오세창에게 감상평을 부탁했던 것이다.

〈세한도〉를 손에 쥐고 감격한 오세창의 평은 여러모로 이해되는 측면이 있다. 오세창의 부친 오경석(1831~1879)은 추사와 나이 차는 많이 났지만 교분이 있는 사이였다. 게다가 추사로부터 〈세한도〉를 받은 이상적이 오경석의 직속 스승이었으니, 추사는 오경석의 스승의 스승이었다. 이상적이 감상평을 받은 중국인 문사 중에는 오경석과도 각별한 인연을 맺은 이들이 상당수 있었다. 그래서 오세창은 부친 오경석의 문고에서 이 두루마리에 등장하는 이들의 묵적(墨跡)을 숱하게 봐온 것이다. 그러니 "황천에 있는 친구를 일으켜" 만난 것 같은 기쁨과 슬픔을 느꼈다는 오세창의 감상평은 결코 과장이 아니었을 것이다.

세계가 둥글다는 사실에 눈뜬 개화기의 조선인

오세창의 부친 오경석은 어떤 인물이었기에 이런 네트워크가 가능했을까? 오경석은 스승인 이상적과 마찬가지로 중국어 역관이었다. 그 덕분에 이상적은 평생 12번, 오경석은 13번이나 중국을 오갔다. 그리고 갈 때마다 반년 이상 머물곤 했다. 양반인 문관들은 숱한 순환보직 때문에 기껏해야 평생 한두 번 사행을 가볼 뿐이었지만 중인인 역관들은 중국에 오래 체류하며 언어에도 능통했기에 중국을

오경석이 중국 베이징의 영국 공사관에서 찍은 초상 사진.

1872년의 사진으로, 고종의 초상 사진보다 앞선 기록이다.

포함한 세계 정세에 해박했다. 게다가 역관의 특권인 무역업 덕택에 중인 신분인 이들은 양반보다 부자인 경우가 많았다.

오경석은 8대에 걸쳐 역관을 했던 해주 오씨 집안 출신이다. 역관 시험에서 2등으로 합격했던 오경석의 아버지 오응현은 1등으로 합격한 친구 이상적을 아들의 스승으로 붙였다. 당시에는 아버지의 친구가 아들의 스승인 경우가 많았다. '가숙(家塾)', 즉 집에 선생을 모셔 시험 공부를 시키는 것도 역관 집안의 전통이었다. 오경석은 7세부터 이상적에게 배워 15세에 역관 시험에 합격했다. 이후 이상적의 중국인 인맥을 이어받아 22세에 첫 사행을 갔을 때부터 친구를 많이 사귀었다. 리훙장과 어깨를 나란히 했던 양무운동의 핵심 인물부터 프랑스나 러시아통 외교 전문가, 금석학의 대가에 이르기까지 그의 인맥에는 쟁쟁한 인물들이 가득했다.

그런데 오경석이 중국을 드나들던 시기, 중국은 망해가고 있었다. 톈진조약, 베이징조약을 거쳐 중국이 서양 열강에 의해 잠식되는 모

습을 생생하게 목도한 오경석은 조선에도 곧 비극이 닥칠 것을 예감했다. 그는 마음이 급했다. 공자님 말씀대로 '하늘은 둥글고 땅은 네 모지다(天圓地方)'는 생각을 수백 년 넘게 굳게 믿어온 조선인에게 세계는 둥글고 지구 반대편에는 중국보다 더 강력한 나라들이 있다는 사실을 일깨워줄 최초의 조선인 중 하나가 된 것이다.

오경석은 사비를 들여 수많은 신서(新書)와 세계지도를 들여와 조선에 유포했다. 한의사 대치(大致) 유홍기(별호: 유대치)가 그의 동지였다. 그러나 세상을 바꾸기에는 중인 신분으로 할 수 있는 일에 한계가 있었다. 그래서 그는 양반 가문의 박규수(연암 박지원의 손자)를 통해 양반 자제인 김옥균, 박영효, 서재필 등을 가르치는 일에 힘을 보탰다. 현재 헌법재판소 뒤의 백송(白松)이 서 있는 박규수의 사랑방이 바로 그 현장이었다. 당시에는 개화사상이 담긴 문헌이나 신사상을 유포하는 일만으로도 목숨을 걸어야 하는 큰 모험이었다.

오경석은 1866년 병인양요 때 중국인 친구들로부터 고급 정보를 입수해 프랑스와의 전쟁을 방어할 수 있게 한 일등 공신이었다. 그는 외교력을 인정받아서, 1876년 강화도조약 체결 때는 일본어 역관이 아니면서도 실무 책임자로 발탁되어 그야말로 동분서주했다. 그러나 그는 조약 체결로 흥선대원군에게 엄청난 질책을 받았고, 과로에 중풍으로 쓰러져 1879년에 숨을 거두었다. 향년 48세였다.

세파 속에 만난 동지 손병희, 함께 난세에 맞서다

오경석이 사망한 해에 그의 외아들 오세창이 역관 시험에 붙었다. 오세창의 가숙 스승은 부친의 절친이었던 유대치였다. 유대치는 박규수가 죽고 난 후에도 갑신정변의 주역들을 가르쳤으니, 개화파의 실질적인 스승이었다. 1884년 갑신정변이 실패하자, 오세창은 정변의 막후 인물이었던 스승 유대치를 모시고 경기도 광주까지 도피했다. 그 후 유대치의 부인은 자결했고, 유대치는 화장실에 간다며 방을 나선 후 홀연히 사라졌다. 방에 참새가 날아 들어온 것을 보고는 불운이 닥치리라 직감하고 몸을 피했다는 전설 같은 얘기도 전한다. 이후 그의 행방은 아무도 모른다. 실로 풍운의 시대였다.

부친과 스승을 모두 잃은 후, 오세창의 행적은 파란만장했다. 박영효, 유길준 같은 개화 세력이 다시 등용되자, 그는 한국 최초의 인쇄소이자 신문사인 박문국의 주사가 되어 『한성주보』에 외국 소식을 번역해 실었다. 1894년 갑오개혁으로 개화파가 실권을 잡자, 내무부 주사로서 개혁 핵심 부서에 비서관으로 등용되기도 했다. 다시 을미사변과 아관파천으로 개화 세력이 쫓겨났을 때는 일본으로 건너가 1년간 외국어학교에서 교사로 지냈다. 1902년 유길준의 쿠데타 음모 사건에 연루됐을 때는 간신히 목숨만 건져 일본으로 망명했다. 아버지와 마찬가지로 나라를 구하고 싶은 마음은 간절했지만, 그저 세파에 휩쓸려 지낼 수밖에 없었다.

오세창이 '각성'한 계기는 일본 망명 시절 손병희와의 만남이었던 것으로 보인다. 이 둘은 조선 땅에서는 서로 만날 일이 거의 없었

오세창의 일본 망명 시절 모습.

앞줄 맨 오른쪽이 오세창, 그 옆에 손병희, 권동진이 보인다. 이들은 모두 3·1운동의 주도 세력이 되었다. 뒷줄 맨 왼쪽은 『대한매일신보』를 창간한 양기탁이다.

을 것이다. 손병희는 충북 청주 아전의 서자 출신으로 오세창과 마찬가지로 중인이었지만, 서학에 반대되는 '동학'의 접주였다. 그는 후에 '인내천(人乃天)', 즉 '인간이 곧 하늘'이라는 생각을 섬긴 천도교의 3대 교주가 된다. 하늘 아래 인간은 평등하다는 손병희의 사상은 오세창을 크게 감화시킨 것으로 보인다. 나중에 이들이 3·1운동의 주도 세력으로 성장했으니 이 만남은 역사상 중대한 사건이었다.

손병희는 대단한 '인력 동원력'을 지닌 인물이었다. 오세창의 부친이 소수의 양반 자제를 통해 개혁을 기대했던 것과 달리, 손병희는 훨씬 더 폭넓은 시야를 지녔고 일반 대중의 힘을 믿었다. 오세창은 손병희의 뜻을 이어받아 다수의 일반 대중을 상대로 이들을 널리

오세창이 발행한 『대한민보』 1910년 4월 10일 자, 신문박물관 소장.

1면에 화가 이도영이 신문 역사상 최초의 시사 만화를 오세창의 지도하에 그렸다. 〈새타령〉의 후렴구인 '뼈국뼈국'을 '복국복국(復國復國)'으로 바꾸어 노래하는 배우의 모습을 담았다.

일깨우는 데 헌신하기로 마음먹었다.

을사늑약 후 망명 갔던 개화 세력이 속속 국내로 돌아와 정치를 재개했지만, 1906년에 귀국한 오세창은 오로지 교육과 언론 사업에 매진했다. 먼저 천도교 기관지 『만세보』의 초대 사장이 되었고, 대한협회 기관지 『대한민보』를 간행하여 기울어가는 나라의 마지막 보루를 지키려 안간힘을 썼다. 드라마 〈미스터 션샤인〉에 일본인의 간섭을 피해 목숨 걸고 신문을 만드는 인물이 등장하는데, 오세창이 바로 그 역할을 했다고 할 수 있다. 그는 『대한민보』에 나라를 팔아먹는 친일 관료를 노골적으로 비난하는 논설과 삽화를 실었다. 이완

용과 송병준이 종종 시사 만화의 조롱거리로 등장했다.

결국 1910년 8월 29일에 나라는 망했다. '대한'이라는 단어조차 쓸 수 없어서 8월 30일 자부터는 '민보'라는 이름을 써야 했다. 하지만 『민보』는 단 하루 만에 강제 폐간됐다. 오세창은 할 일을 잃었다.

그 후 오세창이 몰두하기 시작한 것이 바로 문화운동이었다. 허망하기 그지없는 마음을 부여잡고, 두문불출 들어앉아서 그는 혼자 할 수 있는 일을 했다. 그중 제일 먼저 한 일이 이 땅의 역사, 그것도 예술가의 생애사를 기록하는 작업이었다. 그래서 신라 솔거부터 당대에 이르기까지 우리의 서화가 1,117명의 역사를 정리했다. 단편적으로만 기록됐던 이 땅의 예술가 이야기를 총 273종의 문헌에서 발췌하고 요약한 후 평을 달았다. 『근역서화사』 전 3권이 1917년에 완성되었으니, 장장 7년이 걸린 작업이었다. '근역'은 '무궁화가 피는 지역', 곧 우리나라를 일컫는다. 이 책은 1928년 최남선에 의해 『근역서화징』이라는 제목으로 출판됐다.

이때까지 조선 사람들은 화가를 본업으로 하는 이들을 높게 평가하지 않았고, '예술'이라는 개념도 천시했다. 근대 화가들의 일대기를 보면, 화가가 되겠다는 그들을 부모들이 뜯어말린 이유가 거기에 있었다. 그러나 오세창은 예술가야말로 국가 문화의 중추를 형성하는 핵심 인물이라 여겼기에, 이들의 삶을 기록하고 후세에 전할 뿐 아니라 신진 화가를 양성하고 북돋워야 한다고 생각했던 선구자였다.

오세창을 존경했던 후배 화가 고희동의 회고에 의하면, 오세창은 경술국치 직후 일본 경찰의 감시를 받으며 다음과 같이 말했다.

"언어와 행동을 은인자중하며 지내다가 기회를 당하면 놓치지 않

오세창, 『근역서화사(상중하보록)』, 1917, 종이에 먹, 24.8×16.5cm,
예술의전당 서울서예박물관 소장.

고 와락 출동하여야 하네. 두고 보게."[1]

그렇게 그는 은인자중하면서 고문헌을 정리하여 책을 쓰고, 금석학을 연구하여 고전을 복원했으며, 서예와 인장을 대거 수집하거나 손수 제작했다. 한가로이 노는 것처럼 보였겠지만 그는 열심히 일하면서 때를 기다렸다. 그리고 그는 1919년 '와락' 일어나 손병희와 함께 3·1운동을 주도했고, 그로 인해 2년 8개월간 옥살이를 했다.

우리 땅의 메디치, 오세창의 발자취

출옥 후에도 그는 하던 일을 계속했다. 나라는 망했어도 '문화'를 통해 '정신'을 지켜야 했다. 오세창이 한 일을 살펴보면 이탈리아 르

네상스 시대를 떠올리게 하는 면이 있다. 르네상스는 '부활'을 의미하는데, 그리스·로마 시대, 즉 고전의 부활을 가리킨다. 오세창은 아무도 돌아보지 않았던 근역의 고대 유물을 연구하고, 옛 글씨인 '전서(篆書)'를 되살리려 애썼다. 전서를 포함한 다양한 서체를 연마하고, 이를 예술의 경지로 끌어올리기 위해 노력했다. 이는 실로 대단한 업적이다. 또한 르네상스 시대 조르조 바사리가 이탈리아인들의 『미술가 열전』을 썼던 것처럼, 오세창은 조선인 화가의 이름을 부활시키는 작업을 했다. 『근역서화징』을 펴낸 것이 바로 그것이다.

그리고 피렌체의 메디치 가문이 예술가를 후원하고 작품을 수집했던 것처럼, 오세창도 우리 땅의 유산을 발굴하고 수집·보존하는 일에 총력을 기울였다. 오세창과 아버지 오경석이 수집한 수많은 조선의 회화, 서예, 인보 등이 현재 여러 공공박물관에 보존되어 있다. 정몽주 이후 1,136명의 글씨를 모은 『근묵』이나 조선시대 회화 작품을 수집하여 수록한 화첩 『근역화휘』 등은 진정한 보물이다. 다만 이탈리아 르네상스 시대에는 강력하고 부유한 공국의 지원하에 화려하게 문화가 꽃피었다면, 오세창이 살았던 시대는 나라가 망해 가장 절망적인 순간, 어떤 일도 할 수 없는 상황을 극복하며 잡초처럼 무언가가 자라났다는 점에서 달랐다.

오세창은 장수했다. 그 덕에 1945년에 해방을 보았고, 이듬해 민족 대표자로서 대한제국 옥쇄를 일본으로부터 인수하는 명예를 누렸다. 그리고 1953년 4월, 아직은 전쟁 중이던 피란지 대구에서 88세의 생을 마감했다.

그 시대 예술인들은 말하지 않아도 오세창의 뜻을 알았다. 그는

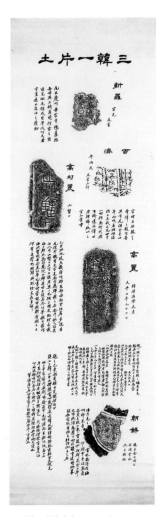

오세창, 〈삼한일편토(三韓一片土)〉, 1948, 종이에 수묵, 119.5×38.7cm, 예술의전당 서울서예박물관 소장.

오세창은 이 땅의 유물을 수집하고 탁본으로 찍어 기록했다. 그 옆에 내력을 직접 써서, 마치 하나의 작품과 같이 어우러지도록 했다.

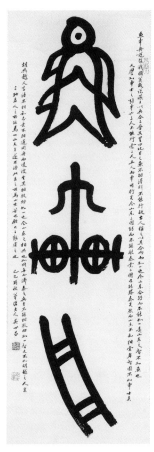

오세창, 〈어거주(魚車舟)〉, 1929, 종이에 수묵, 128.6×40.0cm, 국립중앙박물관 소장(증 7014).

'비목어'라는 물고기, 수레를 끄는 인부, 한배를 탄 사람들은 모두 서로 협력해야만 난관을 극복할 수 있다. 즉, 물고기, 수레, 배에 빗대어 일제강점기 우리 민족의 단합을 역설한 글이다. 글씨의 모양이 곧 의미를 전달하는 한자의 원리를 여실히 보여주는 상형고문(象形古文)이다.

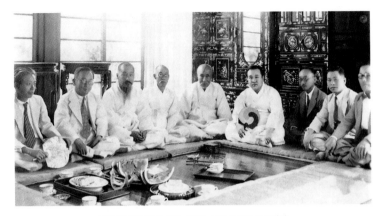

보화각 개관 기념 사진, 1938, ⓒ간송미술문화재단.

간송 전형필이 일제강점기에 우리 문화재를 지키기 위해 세운 보화각의 개관식 때 모인 화가들의
모습이다. 왼쪽부터 이상범, 박종화, 고희동, 안종원, 오세창, 전형필, 박종묵, 노수현이다.

한참 후대의 화가들에게까지도 대단한 존경을 받았다. 오세창은 안중
식과는 오랜 동지였고, 후배였던 이도영, 고희동과 자주 어울렸으며,
노수현, 이상범 등 3·1운동 후 언론계에 종사한 젊은 화가들을 아꼈
다. 1944년에 김환기와 김향안이 결혼했을 때는 전서로 된 10폭 병
풍을 선물했다. 김향안은 이 병풍이야말로 '국보'라고 말했다. 무엇보
다 간송(澗松) 전형필이 20대의 젊은 나이에 한국의 문화재를 수집
하고 보존할 뜻을 품었을 때 찾아간 스승이 바로 오세창이었다. '간
송'이라는 호도 오세창이 지어주었다. 오세창은 간송을 통해 자신은
이루지 못한 꿈의 일부를 어쨌든 실현한 셈이다.

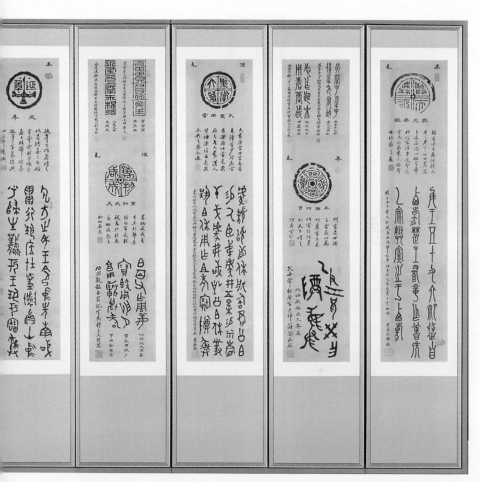

오세창, 〈와전문(瓦塼文) 병풍〉, 10폭 병풍, 연도 미상, 123.5×29.0(×10)cm, 국립중앙박물관
소장(증 6239).

오세창은 아버지 대부터 모은 옛 기와와 청동기 글씨를 해석하고, 이를 탁본과 서예로 조화롭게
배치한 새로운 작품 형식을 고안했다.

02

그의 붓끝에서
한반도는 호랑이가 됐다

안중식

한반도의 지형은 무엇을 닮았는가? 노인? 토끼? 호랑이? 원래 조선인은 한반도가 노인처럼 생겼다고 생각했다. 노인이 허리를 굽히고 양손은 팔짱을 낀 채 중국에 인사하는 형상이라고 말이다. 이 생각이 중국을 향한 사대주의가 마땅하다는 주장을 뒷받침했다. 이후 조선의 지형이 토끼를 닮았다는 주장은 일본인 학자 고토 분지로에 의해 처음 제기됐다. 그는 1903년 「조선산맥론」에서 전라도는 토끼의 뒷다리, 충청도는 앞다리, 황해도와 평안도는 머리, 함경도는 귀, 강원도와 경상도는 어깨에 해당한다고 보았다.

하지만 우리 땅의 모양이 고작 노인이나 토끼라니? 이에 분개한 최남선은 조선이 호랑이 모양이라고 주장했다. 일본에는 없는 호랑이, 그것도 중국을 향해 이빨을 드러내고 포효하는 호랑이 말이다.

안중식이 『소년』 제2년 제10권에 그린 호랑이 형상의 한반도, 1909.11., 신문관 발행, 개인 소장.

'조선의 3대 천재'로 통했던 그는 14세에 국비유학생으로 일본에 갔다. 하루빨리 세계의 신문물을 조선인에게 전파해야 한다는 일념으로 인쇄기와 일본인 기술자를 사들여 와 1908년에 18세의 나이로 '신문관'이라는 출판사 겸 인쇄소를 차렸다. 그 첫 사업이 우리나라 최초의 월간 잡지 『소년』을 발간한 일이다. 고등학교 국어 교과서에서 단골로 나오는 「해에게서 소년에게」라는 우리나라 최초의 신체시가 실린 그 잡지 말이다. 그리고 그 잡지에 「태백범」이라는 시와 함께 호랑이 모양의 한반도를 처음으로 게재했다. 호랑이 털 주름이 태백산맥에서 파생된 여러 작은 산맥의 모양과 닮은 삽화였다.

그런데 이 호랑이 그림을 그린 이는 누구일까? 구전에 의하면 그는 심전(心田) 안중식(1861~1919)이다. 최남선은 안중식이 그려준 삽

화를 몇 번이나 퇴짜 놓고 다시 그려달라고 주문해 그를 화나게 했다는 일화가 전해진다.[2] 안중식 입장에서는 자신보다 스물아홉 살이나 어린 새파란 젊은이가 조그만 호랑이 그림 하나 가지고 어지간히 까다롭게 군다고 여겼을지도 모르겠다. 어쨌든 그 이후로 한반도 호랑이설은 20세기를 지배한 새로운 개념이 되었다. 다들 살면서 호랑이 모양 한반도 지도를 한 번쯤 본 적이 있지 않은가.

'먹을 갈아 품팔이하는 사람'

안중식은 누구인가? 그는 20세기 한국 근대미술사의 대부(代父)와 같은 존재다. 고희동, 이상범, 노수현, 변관식 같은 최고의 근대 한국화가는 모두 그의 제자였다. 그러나 안중식이 호랑이 삽화를 그리고 화업에 매진하며 제자들을 키운 것은, 그의 생애 후반기에 해당한다. 40대 이전까지는 안중식도 격동기 개화파의 일원으로 활동하며 파란만장한 삶을 살았다.

안중식은 1861년 서울 청진동에서 태어났다. 무관이 많이 배출된 전형적인 중인 집안이었다. 그는 일찍 부친을 여의고, 친척인 화가 안건영에게서 그림을 배웠다. 재주가 많고 총명하여, 1881년 개화기 최초의 중국 유학생단인 '영선사'에 선발되었다. 1년간 관비 유학생으로 그가 배운 것은 자주국방을 위한 신식 무기 제조법이었다. 귀국하면서 기기 도면 몇 장을 그려 왔지만, 조선 최초의 신식 무기 제조국인 기기창(機器廠) 사업은 오래가지도, 성공하지도 못했다. 근대적

체신 업무를 위해 세워진 우정국의 사사(司事)로도 채용되었지만 우정국에서 갑신정변이 일어나 실패하면서 안중식도 한동안 잠적해야 했다.

1894년 갑오개혁으로 다시 개화파가 실권을 잡자, 안중식은 안산 군수로 전격 발탁되었다. 매우 이례적이고 갑작스러운 인사였다. 하지만 아관파천으로 정치적 상황이 역전되면서, 그도 다른 개화파 인사들처럼 곤욕을 치렀다. 안산에서 의병이 들고일어나 군수인 그가 몸을 피했다는 기록이 남아 있다. 이때까지 그의 이름은 안욱상이었다.

산전수전은 여기서 끝나지 않았다. 그는 1899년에 안욱상에서 안중식으로 개명한다고 신문에 공표했다. 그해 중국 상하이를 거쳐 일본에 들어가 약 2년간 체류했다는 사실이 일본의 '요시찰인물 감시 자료'에 세세히 기록되어 있다.[3] 그가 요시찰인물이었던 것은 일본에 망명 중인 개화파 인사들과의 관계 때문이었을 것이다. 그는 갑신정변을 주도한 박영효와 그 추종자들을 만났고, 이들과의 관계를 의심받지 않기 위해 일부러 상하이를 거쳐 귀국했다는 기록도 있다. 일본에서 대체 무슨 일을 했는지 알 길은 없지만, 한가로이 휘호회나 참석하기 위해 일본에 머문 것은 아닐 성싶다. 당시 쓰던 그의 호 '경묵용자(耕墨傭者)', 즉 '먹을 갈아 품팔이하는 사람'을 액면 그대로 믿을 수만은 없다. 그는 뭔가 잘해보려고 애썼지만, 무엇이 잘하는 것인지 알 수 없는 시대를 살았다.

안중식 말년의 초상 사진.

애국계몽운동의 이미지 생산자, 조선의 자존심을 그리다

그렇게 세월을 보내던 안중식은 1907년부터는 정치 일선에서 완전히 물러났다. 그리고 호랑이 그림 같은 걸 그리기 시작했다. 이 시기는 을사늑약으로 외교권이 박탈당한 후 고종이 강제 폐위되던 때였다. 나라가 위태로운 상황에서 안중식이 택한 길은 그의 오랜 친구 오세창과 마찬가지로 출판과 교육을 통해 국민을 계몽하는 일이었다. 국사 시간에 배웠던 이른바 '애국계몽운동'에 힘을 보탰다.

그는 을사늑약의 체결에 비분강개하여 자결한 민영환을 기리는 일에 참여했다. 민영환이 자결하여 피를 흘린 곳, 집 안의 마룻바닥에서 대나무가 자랐다고 해서 〈민충정공혈죽도(閔忠正公血竹圖)〉가 유포되었는데, 안중식은 이 그림을 자주 그려서 잡지나 책에 실었다.

안중식이 그린 『아이들보이』 표지화, 1913, 신문관 발행, 개인 소장.

화면 왼쪽에 호랑이가 마스코트처럼 그려저 있다.

1907년에 간행되었으나 일제에 의해 금서로 지정된 민간 교과서 『유년필독(幼年必讀)』에도 그가 삽화를 그렸다. 이 교과서는 세계지도를 비롯하여 한국의 역사와 위인을 그림과 함께 소개하여 이전까지 서당 교육을 받던 조선 어린이들에게 지적 신세계를 선사했다. 나중에 독립운동가로 성장한 많은 이들이 어릴 때 이 책을 몰래 보며 애국심을 갖게 되었다고 회고한 바 있다.

최남선이 잡지 『소년』의 호랑이 그림을 의뢰한 것도 이 무렵이었다. 중국에 사대했다가 이제는 일본에 자주권을 뺏긴 조선의 자존심을 어찌 호랑이 그림으로 보상받을 수 있겠냐마는, 그래도 당하고만 있을 수는 없었다. 안중식은 나이 어린 친구로부터 자꾸 그림을 퇴짜 맞아 기분이 나쁠 만도 했지만, 결국 계속해서 최남선을 도왔다. 신문관에서 발행됐다가 일제 탄압으로 정간과 폐간을 반복했던 잡

지『붉은 저고리』,『아이들보이』,『청춘』등에 안중식은 표지화와 삽화를 꾸준히 그려주었다.

일제는 조선이 문약(文弱)했기 때문에 나라가 망한 것이라고 주장했기에, 안중식은 일부러 우리 선조 중에서도 용감하기 그지없었던 장군의 모습을 많이 그렸다.『아이들보이』표지에는 용맹하면서도 친숙한 장군상을 내세웠고, 호랑이 마스코트를 깨알같이 그려 넣었다. 잡지『청춘』에도 조선시대 북방 정벌에 성공한 김종서 장군의 모습을 그렸다. "삭풍은 나무 끝에 불고" 하는 김종서의 시조와 함께 말이다. 안중식은 이순신 장군상도 삽화나 그림으로 여러 점 남겼다. 나라가 위기에 처했으니, 요즘 말로 하면 '국뽕' 소재가 간절했다. 역사상 처음으로 그런 소재를 각종 인쇄 매체를 통해 대중적으로 유포하고 이미지화한 것이 이때였다. 그리고 그런 '이미지 작업'의 선두에 안중식이 있었다.

나라가 망한 후 절정에 오른 예술

자신의 세대는 여러모로 실패했으므로, 다음 세대를 위한 교육에 투신한 것은 어쩌면 당연한 사명이었다. 1911년, 안중식은 조석진과 함께 '서화미술회'를 처음 개설했다. 우리나라 최초의 근대적 미술 교육기관이었다. 이곳에서 오세창의 조카 오일영을 시작으로, 김은호, 이상범, 노수현 등이 서화를 배웠다. 안중식의 개인 화숙에서도 이미 이도영과 고희동이 공부했으니, 한국 근대기의 대표적인 한국 화

가 대부분이 그의 제자였던 셈이다.

예술가로서 안중식은 오히려 나라가 망한 후 절정기에 올랐다. 1910년대에 그의 대표작 대부분이 쏟아졌던 것이다. 개화파의 일원으로서 나라를 구하지 못했다는 자책과 참회, 회한과 한탄이 그의 작품에 깔린 기본 정조였다. 그래서 그는 유독 탈속의 삶과 이상향에 대한 동경을 주제로 한 작품을 많이 그렸다. 예를 들어 도연명의 「도화원기」에서 이야기를 따온 그림 〈도원행주도(桃源行舟圖)〉를 다음 페이지에서 보자. 복사꽃이 만발한 곳을 지나 작은 동굴을 통과하니 옛날 진나라 때부터 터전을 잡은 평화롭고 풍요로운 마을이 있었으나, 다시 찾으려 하니 길을 찾을 수 없었다는 이야기. 안중식은 이런 그림의 화제(畫題)에 이렇게 썼다.

"계류를 따라 복사꽃이 흐르니 속세와 다른 봄이고, 어부는 이곳으로 통하는 나루터를 발견했네. 당시에도 진나라가 있었다 기억하고, 산하가 다른 사람의 것이라고 말하지 않았네."

그는 이제 '다른 사람의 것'이 된 우리의 산하에 대한 한탄, 잃어버린 이상향에 대한 꿈을 이렇게 그림으로 그렸다. 그것도 눈부시도록 아름답게.

1913년에 총독부에서 조선물산공진회를 열겠다며 경복궁을 훼손할 때 안중식이 그린 〈백악춘효(白岳春曉)〉 두 점도 그의 대표작이다. 백악산 아래 경복궁의 쓸쓸하고 스산한 풍경이 압권인 작품이다. 여름과 가을에 각각 그렸다고 화제에 썼으면서, 작품 제목은 '춘효(春曉)', 즉 '봄 새벽'이다. '춘효'는 "봄 잠에 날 새는 줄 몰랐네"라는 중국 당나라 맹호연의 시에서 따온 것인데, 이어지는 시구는 다음과

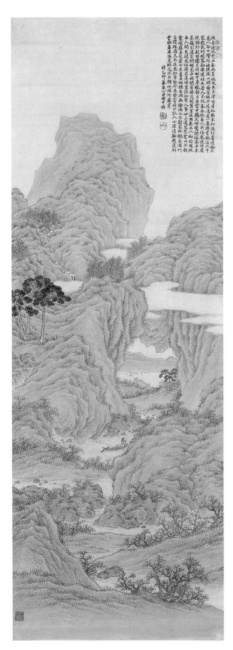

안중식, 〈도원행주도〉, 1915, 비단에 채색, 238.6cm×65.5cm, 국립중앙박물관 소장(동원 2556).

안중식은 그의 이상향에 대한 염원을 담아 아름다운 도원 풍경을 여러 점 그렸다.

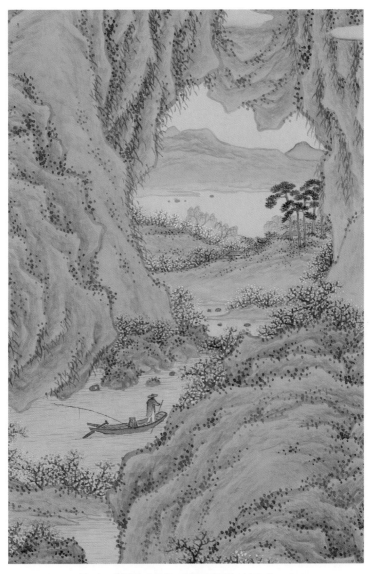

안중식, 〈도원행주도〉 부분, 국립중앙박물관 소장(동원 2556).

배를 타고 어부가 동굴을 향해 들어가는 부분이다. 안중식은 동굴 너머 이상향의 공간을 서양식 투
시원근법으로 표현했다.

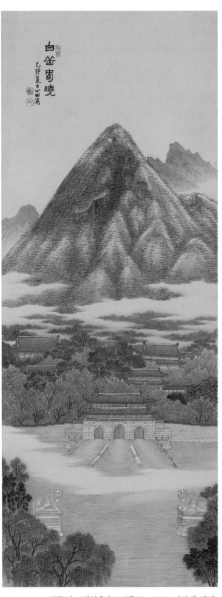

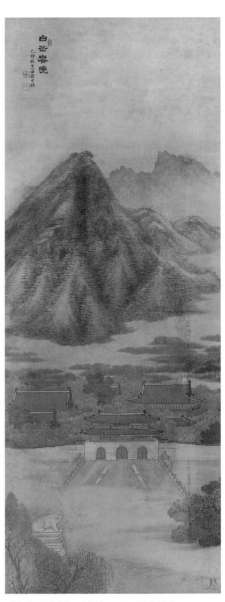

안중식, 〈백악춘효〉 여름본, 1915, 비단에 채색,
192.2×50cm, 국립중앙박물관 소장(근대 231).

안중식, 〈백악춘효〉 가을본, 1915, 비단에 채색,
125.9×51.5cm, 국립중앙박물관 소장(M번 91).

같다. "간밤에 비바람 소리 들렸으니, 꽃은 얼마나 졌을까." 안중식은 공사로 날마다 뚝딱거리는 주인 잃은 경복궁의 전경을 애석한 마음으로 바라보았다. 그리고 꽃이 지기 전, 즉 훼손되기 전에 경복궁의 본래 모습을 기록하듯 화폭에 담았던 것이다. 경복궁의 원래 모습을 지키는 것은 예나 지금이나 국민의 자존심 문제였다.

안중식은 1919년 3·1운동이 일어난 해에 숨을 거두었다. 민족 대표 33인 중 오세창, 권동진 등이 그의 절친으로 자주 안중식의 집에서 회합했으니, 안중식도 끌려가 모진 고문을 당했다. 인촌 김성수(1891~1955)는 민족 대표는 33인이 아니라 안중식을 포함해 34인이 되어야 했다고 말했을 정도로, 3·1운동에서 그의 역할을 높이 샀다.

안중식은 감옥에서 풀려난 후 고문 후유증으로 그해 10월에 타계했다. 유산은 오세창에게 주어 독립 자금에 보태라고 유언했다 전해진다.[4] 유족으로는 손자 안병소(1908~1974)가 있는데, 다리 장애를 극복하고 1930년대에 베를린에서 유학했던 1세대 천재 바이올리니스트였다. 최근에는 안중식의 5대손인 정성혜 디자이너가 현조 할아버지인 안중식의 작품 이미지를 활용한 스카프를 만들어서 전시회를 열어 화제가 된 바 있다. 예술가의 유산은 보이지 않는 가운데에도 어떻게든 면면이 이어진다.

안중식, 〈성재수간(聲在樹間)〉, 1910년대 중엽, 종이에 수묵담채, 24×36cm, 개인 소장.

'소리는 나무 사이에 있다'라는 뜻의 제목으로, 구양수의 「추성부」 한 구절을 딴 것이다. 바깥에 소리가 들려 동자에게 나가보라 했더니, 인적은 없고 쓸쓸한 가을의 바람 소리였다는 내용이다. 안중식은 이 전형적인 화제를 천편일률적으로 다루지 않고, 바로 눈앞에서 펼쳐진 것 같은 매우 일상적인 모습으로 그렸다. 말하자면 화보(畫譜)의 그림이 아니라, 생생하게 살아 있는 현장의 그림으로 변환했다. 가야금 연주자 황병기가 이 작품에 영감을 받아 〈밤의 소리〉를 작곡한 것으로 잘 알려져 있다.

03

조선 최초의 서양화가가 그린
조선인의 자화상

고희동

　춘곡(春谷) 고희동(1886~1965)은 우리나라 최초의 서양화가다. 일본 도쿄미술학교(현 도쿄예술대학) 서양화과에 입학한 첫 조선인으로, 1915년에 졸업한 후 귀국해 평생 화가로 활동했다. 그래서 한국 근대미술사를 서술할 때는 그의 이름이 늘 첫머리에 등장하고, 마치 근대미술의 역사가 그의 일본 유학에서 시작된 것처럼 언급된다. 1972년 《근대미술 60년》이라는 전시가 역사상 처음으로 열렸을 때, 근대미술이 대략 60년쯤이라고 말한 근거는 고희동의 대학 입학 연도를 기점으로 한 것이다. 한 개인이 서양화를 배우기 시작한 시점이 한 나라 근대미술 역사의 시발점이라니, 이런 설명은 다소 억지스럽다는 생각마저 든다. 그러나 이는 고희동이 한국 근대미술사에서 그만큼 '강력한' 인물이었다는 방증이기도 하다. 그는 대체 어떤 인물이었을까?

세계 정세에 일찍 눈뜬 개화기 역관 집안의 자손

고희동이 일본에서 유화를 처음 배웠다는 사실보다 중요한 것은, 그러한 상황이 조성된 시대적 환경이다. 그 배경에는 '개화기 중인층의 성장과 도전'이라는 대전제가 깔려 있다. 중인은 지금으로 치면 조선시대 전문직 종사자다. 외국어, 의학, 법률, 회계 등 기술 분야의 전문가로, 과거에서 잡과(雜科)에 합격하면 공직의 실무자로 배정됐다. 양반과는 달리 고위직에는 오르지는 못했지만, 조선 말에 능력을 바탕으로 급성장하면서 엄청난 재력을 갖춰 양반보다 더 높은

조선 최초의 미국 외교사절단인 보빙사 일행, 1883, 미지리협회 소장.

뒷줄 오른쪽에서 두 번째가 고희동의 부친 고영철로, 양옆에 유길준과 변수가 보인다. 앞줄 왼쪽부터 홍영식, 민영익, 서광범, 미국인 퍼시벌 로웰(최초로 고종 황제의 사진을 찍은 인물이자 보빙사의 고문이며, 명왕성을 발견한 천문학자)이다.

권세를 누리는 경우가 생겼다. 세계 정세를 꿰뚫는 안목과 개방성 덕분에 사회적 리더로도 인정받았다. 앞에서 다룬 오세창의 집안이 대표적인 경우다. 오세창의 계보를 이어, 개화기 이후 문화운동은 중인이 장악했다고 해도 과언이 아니다. 이러한 중인의 인기는 어찌 보면 오늘날까지 계속되는 것 같다. 예전에는 중인의 직업에 속했던 의사, 변호사 등이 되길 바라며, 너도나도 교육열을 불태우는 세상 이 되었으니.

고희동의 집안도 신분 상승의 욕구가 강했다. 부친 고영철은 중국 어 역관이었고 형제 모두 중국어와 일본어 역관이었다. 심지어 고영 철은 1881년 조선이 미국과의 외교를 고심할 때, 영선사 일행으로 중국에 가서 영어를 배웠다. 영선사 일원 중에서 안중식과 조석진 (나중에 고희동의 미술 스승이 됨)이 무기 제조법을 공부했다면, 고영철 은 중국어로 영어를 배웠다. 곧 조미수호통상조약이 체결되자, 고영 철은 고종이 보낸 첫 미국 사절단 보빙사의 일원으로 1883년에 조선 인 최초로 미국 땅을 밟았다. 이때 민영익을 필두로 홍영식, 서광범, 유길준 등이 동행했다. 나중에 민영익은 보수파로 빠지지만, 나머지 는 대부분 갑신정변의 주역이 되었다.

프랑스어 역관에서 서양화가로 진로를 바꾸다

고영철은 세상이 돌아가는 상황을 누구보다 빠르게 캐치했다. 그 리고 그의 아들 세대로 넘어가면, 중국어나 일본어만 배워서는 조

선에서 살아남을 수 없을 것임을 직감했다. 마침 갑오개혁으로 과거 제도가 사라진 후, 1895년에 정부 차원의 외국어 학교가 여럿 생겨 났다. 고영철의 조카 몇몇은 육영공원에서 영어를 배웠고, 아들인 고 희동은 프랑스어를 공부했다. 한성법어학교(漢城法語學校), 즉 '서울 프랑스어 학교'에 입학한 것이다. 이때 고희동의 나이 불과 13세로 1899년의 일이었다. 원래 16~25세로 입학 연령 제한이 있었으나, 예 외적인 조기 입학이었다.

당시 프랑스는 조선의 철도·광산·우편 사업에 관심이 높아서 프랑 스인이 정부 요직 곳곳에 진출해 있었다. 1900년 파리 만국박람회 에 대한제국관이 세워질 정도였으니, 프랑스어 수요가 특히 많았을 것 으로 짐작할 수 있다. 만국박람회 후 조선에서 프랑스어의 인기는 더 욱 치솟아, 1901년에는 한성법어학교 입학생이 100명이나 되었다고 한다. 교장은 에밀 마르텔로, 러일전쟁 중 고종의 중립 외교 선언을 도왔던 친한파였다. 고희동은 이 교장에게 직접 프랑스어를 배워 발 음이 아주 좋았다고 한다. 그는 매년 우수상을 받은 모범생이었다.[5]

이 학교에서 고희동의 인생에 결정적인 영향을 미친 건 프랑스인 화가 레미옹과의 만남이었다. 하루는 레미옹이 한성법어학교 교장 인 마르텔의 초상화를 그렸는데, 그 모습이 실제와 너무 똑같아서 고희동은 신선한 충격을 받았다. 레미옹은 원래 프랑스의 세브르 도 자기 제작소에 소속된 화공으로, 도자기에 아름다운 그림을 그리는 일을 했다. 세브르 도자기는 루이 15세의 연인 마담 드 퐁파두르가 후원한 유명한 도자기 제작소로, 화려하고 사랑스러운 문양 덕분에 프랑스 도자기의 대명사로 손꼽힌다. 고종도 프랑스처럼 왕실의 후

원 아래 조선 공예 산업을 부흥시키기 위해 레미옹을 초빙했던 것이다. 실제로 공예전문학교를 설립하려는 계획은 무산되었지만, 그 덕에 조선 최초의 서양화가를 탄생시킨 셈이다.

고희동이 프랑스어 역관에서 화가로 완전히 진로를 바꾼 것은 시대 변화에 따른 불가피한 선택이었다. 잠시 높았던 프랑스어의 인기는 1905년 이후 급격히 시들었다. 을사늑약이 체결되면서 조선의 외교권이 전적으로 일본에 넘어갔고, 서울의 외국 공사관은 모두 철수하면서 프랑스어 전공자는 설 자리가 없어졌다.

일자리 문제를 차치하더라도 나라 꼴이 참담하기 그지없었다. 을사늑약이 체결된 다음 날, 궁내부 주사였던 고희동은 궁으로 출근했다가 당직 일지를 보고 경악을 금치 못했다. 나라의 외교권이 박탈당한 결정적인 밤, 궁의 일지에 쓰여 있었던 글귀는 "궁중무사(宮中無事, 궁 안에 아무 일 없음)"[6]였다. 하룻밤 사이 나라가 망하는 치욕을 당하고도 아무 일이 없었다니! 예나 지금이나 공직자의 안일한 태도는 사람들을 실의에 빠뜨린다. 무엇이라도 하려고 해도 할 수 없게 되었다고 생각한 고희동은 현직에서 물러났다가 1909년 출장 형식으로 일본 유학을 떠났다. 출장 목적은 '미술 연구'였다.

조선 최초 서양화가의 높디높은 정체성

고희동은 일본으로 유학 가기 전, 이미 안중식과 조석진 문하에서 미술을 배우기 시작했다. 또한 야학에서 일본어 공부도 했다. 그

리고 그가 원래 프랑스어를 전공했던 사실은 일본 유학 생활에 큰 도움이 되었다. 그가 입학한 도쿄미술학교의 교수진 대부분이 프랑스에서 유학하고 돌아온 화가들이었기 때문이다. 세계 미술의 중심지가 프랑스일 때였으니, 고희동은 인상주의를 비롯한 프랑스의 다양한 미술 유파를 공부했다. 일본어와 프랑스어를 섞어 쓰면서 말이다.

그가 처음 학교에 들어갔을 때 이런 일화가 있었다. 한 일본인 교수가 하얀 석고상을 가리키며 "이게 무슨 색인가?" 하고 물었다. 고희동은 왜 이런 싱거운 질문을 하는가 싶어서 "백색입니다"라고 대답했다. 그런데 그 석고상을 또 가리키면서 "이건 무슨 색인가?" 하고 물었다. 고희동은 내심 자신을 무시하나 싶어 기분이 나쁜 것을 참으며 마찬가지로 "백색입니다"라고 답했다. 그러자 교수는 "이 면은 빛을 받아서 희게 보이지만, 그 반대편은 광선을 못 받아 음영이 졌는데 그래도 같은 색으로 보입니까?" 하고 반문했다.[7] 고희동은 자신의 무지함에 부끄러움을 느꼈다. 그렇게 그는 음영법을 처음 배웠고, 사물을 객관적으로 관찰하는 법을 익혔다. 이는 수천 년간 지속되었던 동양화의 시각과는 철저히 다른 접근법이었다.

1915년, 고희동은 도쿄미술학교를 졸업했다. 당시 졸업생은 모두 자화상을 제출해야 했는데, 그가 그린 그림이 현재 도쿄예술대학 박물관에 보존되어 있다. 이는 한국인이 그린 첫 서양화 〈정자관을 쓴 자화상〉이다. 이 작품이 특이한 점은 그가 한복에 정자관을 썼다는 사실이다. 정자관은 보통 지체 높은 관료가 실내에서 착용하는 모자인데, 그 모습이 자못 위엄 있다. 고희동은 미술대학을 졸업한 자신의 머리에 정자관을 씌움으로써, 예전으로 치면 성균관을 졸업한

유생이라도 된 듯 당당한 모습으로 자신을 그렸다.

졸업 후 귀국한 해 여름에 그린 〈자화상〉도 마찬가지다. 한편으로는 모시 적삼을 풀어 헤친 자유분방한 이미지를 강조했지만, 다른 한편으로는 벽면에 서양 서적을 꽂은 서가와 서양화를 배치해, 기술자라기보다는 지식인으로서의 자신의 정체성을 과시했다. 이는 일종의 자기 최면이다. 사회가 아무리 화가를 얕잡아 본다 해도 그 스스로 생각하는 화가의 정체성은 그렇게나 높고 근사한 것이었다.

환쟁이가 아닌 화가로, 예술가의 위상을 높이려 하다

나름대로 초엘리트 교육을 받고 귀국했지만, 조선의 현실은 이를 받아들일 수준이 아니었다. 그 시절에는 서양화라는 말을 들어본 사람조차 없었다. 고희동이 화구통을 메고 야외로 사생을 나가면, 사람들은 담배 장사라고 하거나 엿 장사냐며 비웃었다. 또 유화 물감을 보고는 닭똥이라느니 고약이라느니 하며 조롱했다.[8] 이것이 서양화이고 자신은 화가라 말해도 별반 달라질 것은 없었다. 화가는 '환쟁이'로 치부되며 상당히 천시받던 직업이었다. 화원은 본래 중인이었지만, 역관이나 의원에 비해 훨씬 낮은 신분으로 인식됐다.

1920년대 중반 이후, 고희동은 유화를 그만두고 한국화를 그리기 시작했다. 서양화에 관해서는 얘기조차 나눌 상대가 없었기 때문이다. 대신 그는 같은 중인 출신으로 언론 및 출판계에서 활동한 오세창, 최남선 등과 어울렸다. 『동아일보』 초대 기자로, 창간호 표지를

고희동, 〈정자관을 쓴 자화상〉, 1915, 캔버스에 유채, 72×52.5cm, 도쿄예술대
학박물관 소장.

고희동이 학교 졸업 작품으로 제출한 우리나라 최초의 유화 자화상이다. 도쿄미
술학교에서는 모든 졸업생에게 자화상을 제출하게 했는데, 이는 화가 자신의 정
체성(아이덴티티)을 확립하는 것을 예술 교육의 기초로 생각했던 근대적 사상으
로의 전환을 의미한다.

고희동, 〈자화상〉, 1915, 캔버스에 유채, 61×46cm, 국립현대미술관 소장.

일본 유학에서 돌아온 후 그린 자화상으로, 현재 문화재로 등록되어 있다. 화면 왼쪽 위에 'Ko Hei Tong'이라고 영어 알파벳으로 서명을 한 것이 눈에 띈다.

『개벽』 창간 1주년 기념호에 고희동이 그린 표지화, 1921, 천도교청년회 발행, 개인 소장.

천지개벽을 알리듯 포효하는 호랑이 모습을 담았다. 호랑이는 이 시기 지식인과 예술가들 사이에서 민족적 상징으로 통했다.

비장하게 장식한 이가 고희동이었다. 천도교 기관지 『개벽』의 1주년 표지화도 그가 그렸다. 용맹하게 포효하는 호랑이 그림이었다. 또한 총독부에서 주관하는 《조선미술전람회》와는 별도로 서화협회를 조직해 1936년까지 매년 전시회를 운영했다. 이는 대단한 업적이다. 해방 후에는 전국문화단체총연합회장, 《대한민국미술전람회》 초대 심사위원, 예술원 초대회장, 민주당 참의원 등을 역임하여, 화가이지만 정치인의 인상마저 준다.

그가 평생 마음에 품었던 꿈은 분명하다. 높은 지위에 오르고 싶었던 그의 욕망에는, 최초의 서양화가로 상징되는 자신을 포함해 조선 예술가 전체의 위상을 끌어올리려는 의도가 있었다. 그는 1930년대에 미술품에 대한 지적 재산권 소송을 처음으로 제기한 적이 있는데, 이 또한 그런 맥락에서 이해될 수 있다. 고희동은 '환쟁이'를 '화가'의 위치로 격상시키고 화가의 권리를 정당하게 주장하기 위해

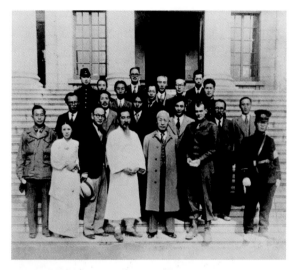

《해방기념미술전람회》 기념 사진, 국립현대미술관 미술연구센터 김복기 컬렉션.

해방을 기념하여 1945년 10월 덕수궁 석조전에서 열렸던 전시회의 기념 사진이다. 사진 앞줄 왼쪽 세 번째부터 윤치영(정치인), 고희동, 이승만이다. 그 뒷줄은 왼쪽 두 번째부터 최우석, 이쾌대, 이종우, 김용준, 배렴이다. 그 뒷줄은 왼쪽 세 번째부터 장우성, 윤자선이고, 맨 오른쪽은 박득순이다.

애쓴 선구자였음에는 틀림없다.

그의 꿈은 그 세대에는 이루어지지 않았다. 다음 세대도 별반 다르지 않았지만 어쨌거나 그 꿈은 계속해서 이어졌다. 일제강점기 보성고등보통학교, 휘문고등보통학교, 중앙고등보통학교, 중동보통고등학교 등 사립학교에 미술 교사로 출강했던 고희동은 조선인 학생들이 어린 시절에 화가의 꿈을 키우는 데 지대한 영향을 미쳤다. 도상봉, 이마동, 이승만, 오지호, 구본웅 등 1세대 유화가 대부분이 그의 제

오세창, 박한영, 최남선 등과 어울려 만든 화첩 『한동아집첩』 중 고희동의 〈화훼도〉, 1925, 종이에 수묵채색, 18.0×24.0cm, 국립중앙도서관 소장.

이 화첩은 고희동과 선배 지식인들의 관계를 여실히 보여준다는 점에서 의미가 있다.

자였다. 간송 전형필 또한 고희동의 휘문고등보통학교 시절 제자로, 전형필과 오세창을 연결해 준 이가 바로 고희동이었다. 한때는 고희동의 직간접적 영향권에 속하지 않은 화가가 없었을 정도였다.

오늘날 고희동의 자취는 서울 원서동에 있는 그의 고택에 남아 있다. '고희동 미술관'이 된 화가의 옛집은 찾아오는 이가 없어 쓸쓸하지만, 꼿꼿한 기품을 유지한 한옥이다.

고희동, 〈사계산수도〉 중 봄 풍경, 1961, 종이에 수
묵채색, 114.9×34.1cm, 국립중앙박물관 소장(증
9201).

한국화로 전향한 후 말년에 그린 작품으로, 한국화
에 서양식 음영법을 도입하고 참신한 색채를 가미한
것이 특징적이다.

04

조선의 그림판을 뒤흔든
'멍텅구리' 사내들

김동성과 노수현

어느 세대든 각기 다른 매체를 통해 세계 일주를 간접적으로 경험해 왔다. 요즘 같으면 영상을 통하겠지만, 내가 어릴 때는 만화를 통해 처음 세계를 알았다. 한때 세계 여행과 역사를 다룬 만화책이 정말 많이 등장했다. 그런 세계 일주 만화의 시초는 아마도 1925년 『조선일보』에 연재된 「멍텅구리 세계 일주」가 아닐까 한다. 「멍텅구리」 연작은 1924년에 시작된 조선 최초의 신문 연재 만화였는데, 그 중에 세계 일주 주제는 148회나 실리면서 크게 히트했다. 4컷짜리 짧은 만화였지만, 지금의 그 어떤 매체와도 비교되지 않을 만큼 강력한 충격을 세상에 안겨줬다. 당시 조선인들은 30년 전만 해도 하늘은 둥글고 땅은 평평하다고 믿어서, 지구 반대편 사람들은 전부 파리처럼 거꾸로 매달려 있냐고 물어보던 때였으니 말이다.

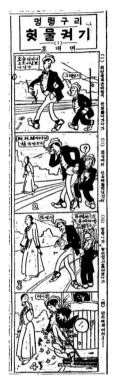

김동성이 기획하고 노수현이 그린 『조선일보』「멍텅구리 헛물켜기」 1화, 1924.10.13.

만화 같은 모험을 한 만화가 김동성

『조선일보』에서 「멍텅구리」 시리즈를 처음 기획한 이는 김동성 (1890~1969)이고, 내용은 이상협과 안재홍이 조력했다고 전한다. 세 사람은 일제강점기에 '조선의 3대 기자'로 통했던 언론계의 기린아였다. 이 역량 있는 젊은이들이 모여 앉아 4컷 만화를 기획하느라 끙끙대는 장면은 상상하는 것만으로 흥미롭다. 만화는 당시에 새로운

매체로 급부상하면서 엄청난 파급력과 영향력을 지녔다. 신문의 판매 부수를 결정할 정도였다.

이들 중 핵심 인물은 단연 천리구(千里駒) 김동성이었다. 그는 '하루에 천 리를 달리는 말'이라는 호 그대로, 이때 이미 세계 일주에 버금가는 여행 편력을 지녔다. 김동성은 미국에서 10년간 유학한 후 돌아와 조선 땅에 최초로 미국식 코믹 만화를 도입했으며, 노수현을 비롯해 이상범, 안석주 등 1920년대 신문 만화 전성기를 이끌었던 이들에게 만화를 가르치기도 했다.

1890년에 태어난 김동성은 황해도 개성 사람이다. 개성 하면 '상인'이 가장 먼저 떠오르는 이유는, 고려의 수도였던 개성 출신 사람을 조선왕조 500년 내내 높은 관직에 등용하지 않았기 때문이었다. 고려의 최고 귀족들은 똑똑한 머리를 가지고도 관직에 오르지 못하니 대부분 상인이 돼야 했다. 김동성 또한 고려시대 충신 가문 출신이었으나 증조부대에 이르러 개성 갑부가 되었다고 한다. 다만 그의 세대에 이르러서는 점차 가세가 기울어졌고 부친마저 일찍 타계하면서 김동성은 매우 독립적으로 자랐다.

개성은 일제강점기에도 일본 상인이 장악하지 못한 유일한 도시라 할 만큼, 민족적 자존감과 결집력이 대단한 곳이었다. 김동성은 정몽주의 고택에 있었던 숭양서원에서 이준 열사(나중에 헤이그 특사로 파견되었다가 자결함)의 강연을 감명 깊게 들었고, 『황성신문』을 읽으며 애국심을 불태웠다. 1906년에는 미국 남감리교에서 학교를 창립하려는 움직임을 알고, 직접 경성에 있는 윤치호를 교장으로 모셔와 한영학원을 설립할 만큼 교육열도 높았다. 한영학원은 민족 사립

송도고등보통학교의 전신이다.

김동성은 한영학원에서 수학한 후 모친에게 알리지도 않고 중국 쑤저우로 가서 둥우대학(東吳大學)에서 유학했다. 그리고 홀로 미국 유학을 떠났다. 중국에서 배를 타고 남아시아와 북아프리카, 유럽을 거쳐 뉴욕항에 닿는 기나긴 경로였다. 1909년, 그의 나이 열아홉 살 때의 일이었다. 당시 사정을 생각하면, 정말 만화 같은 모험이었다.

'그림의 시대' 20세기를 알아보고 만화를 가르치다

미국에서 김동성은 개성에서 만났던 선교사의 도움을 받아 헨드릭스대학, 오하이오주립대학, 신시내티미술학교 등에서 수학했다. 처음에는 교육학과 농학을 공부했으나, 점차 언론의 중요성에 눈뜨면서 언론학 이론뿐 아니라 잉크펜 회화까지 배웠다. 그는 "20세기는 그림의 시대"라고 썼다.[9] 언론 매체는 글로만 되어서는 대중 접근성이 떨어지므로 이미지를 적극적으로 활용해야 한다는 사실을 일찍부터 깨달은 것이다. 1916년에 미국에서 체류하던 중 『*Oriental Impressions in America*(동양인의 미국 인상기)』라는 영문 책을 출간했는데, 여기에도 자신이 직접 만화를 그려 넣어 독자의 흥미를 끌었다. 그는 글도, 만화도 재치와 유머가 넘치게 만들었다.

그는 1919년에 조선으로 돌아왔다. 마침 3·1운동 직후라 조선인의 민간 신문 발행이 허용된 시점이었다. 그는 『동아일보』, 『조선일보』, 『조선중앙일보』 등 주요 일간지를 두루 거치며 그 시대 언론계

김동성이 미국에서 출간한 『동양인의 미국 인상기』에 그린 삽화,
1916.

배를 타고 자유의 여신상이 보이는 뉴욕항에 접근하는 모습을 그렸다.
그는 멀리 보이는 뉴욕의 높은 빌딩들이 산맥인 줄 알았다고 썼다.

를 주름잡았다. YMCA의 고려미술회에서는 미국에서 배운 잉크펜
회화를 후배에게 가르치기도 했다. 1923년에는 최남선이 만든 잡지
『동명』에 「만화 그리는 법」을 연재했다. 연필 쥐는 법부터 책상에 앉
는 자세, 인물 해부학, 원근법에 이르기까지 자세하게 설명하고 그림

잡지 『동명』에 실린 김동성의 「만화 그리는 법」 1화, 1923.02., 국립중앙도서관 디지털자료실 소장.

을 곁들인 조선 최초의 만화 교육 자료였다.

그런 김동성의 경력으로 인해 「멍텅구리」가 가능했다. 이 연재 만화는 최명텅과 윤바람이 기생 옥매를 사이에 두고 벌이는 에피소드를 재밌게 풀었는데, 때로 세태를 풍자하기도 하고 은연중에 교양을 높여주기도 했다. 특히 세계 일주 연작은 여러 나라 풍물과 유적을 소개해 일반 대중의 세계관을 확장하는 데 기여했다. 무엇보다 문맹률이 높던 1920년대에 만화를 통해 글을 익히게 하는 데도 일조한 것으로 보인다. 「멍텅구리」는 영화로까지 만들어졌다. 한때는 조선에 「멍텅구리」를 모르는 사람이 없다고 할 정도였다.

독보적인 매력의 만화가이자 삽화가 노수현

「멍텅구리」의 기획자가 김동성이라면, 그에게 만화 기법을 배워 직접 만화를 그린 이는 심산(心汕) 노수현(1899~1978)이었다. 작은 4컷 만화에 등장인물의 동작과 표정까지 완벽히 구현한 노수현의 기술은 만화를 인기 있게 만든 또 다른 비결이었다. 그는 처음에는 김동성에게 배워 미국 만화의 기법적 영향이 강했는데, 점차 자신만의 개성을 드러냈다.

노수현도 황해도 출신으로, 고향은 곡산인데 개성에서 자란 적이 있었다. 그 역시 부친이 일찍 돌아가셔서 조부 노헌용 밑에서 자랐다. 노헌용은 천도교 계열의 3·1운동 민족 대표 48인 중 한 명이다. 조부의 심부름으로 노수현은 어릴 때 천도교 지도자이자 3·1운동

心油畵等述筆

圖　拓　開

잡지 『개벽』 창간호에 실린 노수현의 삽화 〈개척도〉, 1920, 국립현대미술관 미술연구센터 소장.

의 주역이었던 손병희에게 직접 자금을 전달한 적도 있었다고 한다.

노수현은 3·1운동 후 나온 천도교 잡지 『개벽』의 창간호에 기념화를 그리기도 했다. 〈개척도〉라는 제목의 삽화는 커다란 나무를 등에 짊어지고 화면 앞으로 걸어 나오는 개척자의 고군분투를 담은 작품이다. 어떠한 희생을 치르더라도 이와 같은 개척자가 절실히 필요했던 시절이었다. 놀라운 것은 21세의 젊은 노수현이 이미 서양식 음영법과 단축법을 적절히 구사하고 있었다는 점이다.

이후 만화가이자 삽화가로서 노수현의 경력은 실로 눈부셨다. 『동아일보』, 『조선일보』, 『조선중앙일보』 등 김동성이 이상협과 함께 신문사를 옮길 때마다 노수현도 함께했다. 김동성은 고향 후배인 노수현을 내내 챙겼던 듯하다. 그리고 이들은 「멍텅구리」로 히트를 쳤다.

노수현은 이외에도 「마리아의 반생」, 「연애경쟁」 등 많은 신문 만화를 그렸다. 아예 신문사에 소속된 전속 화가였으므로 신문 소설에 딸린 삽화는 대부분 노수현의 몫이었다. 최독견의 『탁류』, 이태준의 『딸 삼형제』, 유진오의 『화상보(華想譜)』 등 셀 수 없이 많은 소설의 삽화를 노수현이 그렸다. 그의 삽화는 눈길을 잡아끄는 매력을 지녔다. 소설가 이광수는 여러 삽화 중에서도 동양적 색채가 느껴지는 노수현의 삽화를 가장 좋아한다고 언급한 바 있다.[10]

"울분을 푸는 데 산수화만 한 것이 없다"

대중적으로 노수현은 만화가이자 삽화가로 유명했지만, 사실 노수현의 '본캐'는 화가였다. 이광수의 말대로, 노수현의 삽화 스타일이 동양적이었던 것은 본래 그의 전공이 한국화였기 때문이다. 노수현은 1915년 16세에 안중식의 문하에 들어가 한국화를 정통으로 배웠다. 그는 안중식의 수제자로, 스승의 호인 '심전'에서 한 글자를 따서 '심산'이라는 호를 하사받았을 정도였다.

신문사에 취직하기 전부터 노수현은 엄청난 미술 프로젝트를 소화했다. 21세였던 1920년에 이미 창덕궁 경훈각에 5미터가 넘는 화려한 채색 벽화를 그렸던 것이다. 현재 고려대학교 박물관에 있는 〈신록(新綠)〉이라는 대작도 1920년대 작품으로, 모두 문화재로 지정됐다.

해방 후에는 본격적인 화가로 활동했다. 서울대학교 미술대학 동

노수현, 〈계산정취(溪山情趣)〉, 1957, 종이에 수묵담채, 208×149cm, 국립현대미술관 이건희컬렉션.

양화과 교수로 은퇴할 때까지 재직하며, 한국 화단의 주축을 형성했다. 1950년대가 되면 노수현은 자신만의 독창적인 양식을 이룩하는데, 그 특징이 좀 의외였다. 한때 신문에 조그마한 만화를 그렸지만, 산수화를 그릴 때는 그 규모와 느낌이 압도적으로 크고 웅장했던 것이다. 그는 흙산보다는 바위로 가득한 험준한 산을 좋아해서 기암괴석이 앞뒤로 솟아올라 신비롭고 웅혼한 기상을 풍기는 그림을 그렸다. 그러니까 그의 산수화는 현실 세계와는 거리가 먼, 이상적이고 관념적인 세계관을 담은 셈이다. 그는 "울분을 푸는 데는 산수화만한 것이 없다"라는 얘기를 종종 했다.[11] 노수현은 현실의 울분을 달래는 수단으로, 신선이 노니는 듯 신비하고 황홀한 세계를 그려내는데 더욱 집착했는지도 모르겠다.

술을 좋아했던 노수현에 관한 특이한 일화가 있다. 어느 날, 잔뜩 술을 마신 노수현이 남대문 앞거리를 걷다가 갑자기 빠르게 남대문을 향해 혼자 뛰어가더라는 것이다. 그러다가 남대문 앞에서 '끼익'하고 급히 서기를 여러 차례 반복하자, 파출소 순경이 불러서 대체 왜 그러는지 물었다. 그가 대답하기를, 남대문을 뛰어넘으려 한 것인데 앞에 가서 보면 너무 높고, 멀리 물러서서 바라보면 문제없을 것 같아서 그러고 있다고 했다.[12]

이런 일화를 화가의 단순한 주사로만 치부할 수는 없다. 노수현은 현실과 이상 사이에서 뛰어 넘어서야 할 대상과 내적으로 처절하게 씨름해야 했던 시대를 살았다.

김동성이나 노수현 모두 '역사상 최초'의 기록을 지닌 근대 문화사의 선구자들이다. 이들의 모험심과 개척 정신은 높이 살 만하다. 그

러나 막상 지금 그들의 이름을 기억하는 이는 별로 없다. 노수현의 그림 값은 왜 또 그리 터무니없이 낮은지. 다행히 고 이건희 회장의 기증품에 노수현의 작품이 상당수 포함되었으니, 언젠가는 그의 웅대한 명작들이 더 많이 대중에게 공개되길 기대한다.

노수현, 〈무릉도원〉, 1968, 8폭 병풍, 종이에 수묵담채, 148×50.5(×2)cm, 148×53(×6)cm,
병풍: 207×424cm, 국립현대미술관 이건희컬렉션.

노수현, 〈망금강산〉, 1940, 종이에 수묵담채, 34.5×139cm, 국립현대미술관 이건희컬렉션.

노수현은 바위가 많은 산을 좋아해 금강산을 최고의 산으로 쳤다. 파노라마와도 같은 풍경을 사
실적이면서도 웅장하게 담은 역작이다. 관객은 화면 오른쪽 아래에서 금강산의 봉우리들을 조망
하는 인물에게 자신을 이입하면서, 그림 속 공간으로 들어가는 간접경험을 하게 된다.

난세에 배 띄운 어부는
어찌 이리 평화롭나

이상범

　한국전쟁이 끝나고 서울에 생긴 최초의 본격적인 상업 화랑이 '반도화랑'이었다. 현재의 롯데호텔 자리, 반도호텔 1층에 있던 6평짜리 조그만 화랑이었다. 1960년대 초에 화가 이대원이 이곳을 운영했다. 현대화랑의 박명자 회장이 당시 반도화랑의 점원으로 일했는데 박 회장의 회고에 의하면 화랑 문을 열면 정면 벽 왼쪽에는 이상범, 오른쪽에는 박수근의 작품이 항상 나란히 걸려 있었다고 한다. 두 작품이 화랑의 대표 상품이었던 것이다. 이상범의 작품이 6천 원, 박수근의 작품이 3천 원에 거래되던 시절이었다.

　청전(靑田) 이상범(1897~1972)은 1960년대에는 한국 최고의 인기 작가여서 작품을 제작하면 바로 팔렸다. 가격도 박수근의 작품보다 높았다. 1954년 이승만 대통령이 하와이에 방문했을 때 하와이 주

지사에게 선물한 작품이 이상범의 〈아침〉이었다. 1965년, 박정희 대통령이 미국 존슨 대통령에게 막대한 지원금을 얻으러 갈 때도 이상범의 병풍을 들고 갔다. 그의 작품은 외국인에게 한국 고유의 느낌을 선사하기에는 최적의 선물이었다.

그런데 요즘에는 한국화의 인기가 급락했다. 시장에서 한국화의 가격은 터무니없이 내려갔고, 근대 한국화의 대표 주자인 청전 이상범의 이름마저 젊은 세대에게는 익숙지 않다. 현란하고 자극적인 현대미술의 틈바구니에서, 청전의 담백하고 고즈넉한 그림은 그다지 눈길을 끌지 못한다. 왜 이렇게 되었을까? 왠지 모를 안타까움을 느끼며 그의 작품을 다시 본다.

청전, 전환의 길 위에 서다

이상범은 1897년 충청남도 공주에서 태어났다. 부친은 전주 이씨 무관으로 평해 군수와 칠원 현감을 지냈으나, 이상범이 태어난 지 6개월 만에 세상을 떠났다. 집안이 급속히 기울어지자, 모친은 가산을 정리하고 상경했다. 자식들을 제대로 공부시키기 위해서였다. 이상범은 보통학교에 다니면서 미술에 재능을 보였다. 교과서를 살 돈이 없어 친구 것을 베껴 썼는데, 글씨뿐 아니라 삽화까지도 똑같이 그려 주위를 놀라게 했다. 그는 중학교 진학을 포기하고 안중식과 조석진이 운영했던 서화미술원에 입학했다. 학비를 내지 않아도 미술을 공부할 수 있는 곳이었다. 이후 이상범은 심전 안중식의 수제자

이상범, 〈무릉도원〉, 1922, 10폭 병풍, 비단에 채색, 159×406cm, 국립현대미술관 이건희컬렉션.

이상범이 25세에 그린 것으로, 스승 안중식에게서 배운 청록산수화 전통을 완숙하게 계승한 작품이다. 안중식 사후에 이상범이 후원가 이상필의 집에 기거하던 당시에 그의 주문에 의해 제작되었다.

가 되어, 그의 개인 화숙에서 함께 지냈다. 당대에 가장 이름난 화가였던 안중식에게 맡겨진 그림 주문을 이상범이 대필했다고 할 정도로, 이상범은 '리틀 안중식'으로 통했다. 이에 걸맞게 심전 안중식은 그의 친구 오세창과 의논하여, 이상범의 호를 '청전', 즉 '젊은 심전'으로 지어주었다. 심전(心田)은 자신의 호 중 '심(心)' 자는 심산 노수현에게, '전(田)' 자는 청전 이상범에게 나눠주었다.

1919년에 3·1운동으로 오세창이 감옥에 잡혀가고 안중식도 고문의 후유증으로 타계하자, 이상범은 하늘이 무너진 듯한 심정이었다. 그는 "고아가 된 것처럼 울었다"라고 썼다.[13] 이상범은 스승 안중식의 높은 인격과 탁월한 기법을 모두 물려받고자 애썼던 모범 제자였다.

스승의 죽음은 슬픈 일이었지만, 새로운 시대의 도래를 의미하기도 했다. 이상범은 스승의 그늘에서 벗어나 새로운 미술의 방향을 모색했다. 이상범의 절친이자 초등학교 동창이었던 변영로(1897~1961)는 3·1운동 독립선언서를 영어로 번역했던 인물인데, 이 무렵 일본에서 유학하면서 「동양화론」이라는 글을 신문에 발표했다.[14] 근대 조선화는 시대의 변화를 반영하지 못한 채 독특한 화의(畫意)도, 예민한 예술적 양심도 없다고 통렬히 비판한 글이었다. 그리고 보면 동양화는 매뉴얼처럼 그림 그리는 법이 정해져 있고, 이를 따르고 익히는 데만 온갖 에너지를 쏟는 면이 있었다. 이상범은 수백 년간 지속된 오랜 관습에서 벗어나, 시대의 변화를 담고 화가의 개성을 드러낸 동양화를 처음으로 진지하게 고민해야 했던 세대였다.

1926년, 이상범이 29세일 때 그린 〈초동(初冬)〉은 그의 고민을 여실히 보여주는 작품이다. 그의 스승이 봤다면, 이 작품은 대체 뭘 그

이상범, 〈초동〉, 1926, 종이에 수묵담채, 152×182cm, 국립현대미술관 소장.

《조선미술전람회》 출품작으로, 현재 국가등록유산으로 지정되어 있다.

린 거냐고 꾸짖었을지 모른다. 지나치게 '아무것도 아닌 것'을 그렸기 때문이다. 끝없이 펼쳐지는 높은 산도 없고, 기묘하고 웅장한 바위도 없다. 그저 평범한 토산(土山)을 그렸다. 나지막한 구릉을 배경으로 초겨울 경작을 마친 밭과 둔덕, 잡풀과 앙상한 나무가 더없이 쓸쓸한 느낌을 준다. 이상범은 우리 주변에서 흔히 볼 수 있는 풍경, 전혀 특별할 것이 없이 황량하기까지 한 풍경을 작품의 소재로 삼았다. 지금의 관점에서는 이런 풍경화가 당연해 보이겠지만, 당시로서는 미술사의 전환을 이룬 새로운 시도였다.

젊은 청전은 바빴다. 1927~1936년에는 『동아일보』 기자로 있으면서 신문 소설의 삽화를 그렸다. 신문의 이미지 자료를 편집하는 일도 했다. 동시에 해마다 《조선미술전람회》에 작품을 발표해 10회나 특선을 차지했다. 1930년대 소설계에 이광수가 있었다면 미술계에서는 이상범이 그 위치에 있다고 인정받았을 정도였다. 게다가 이광수와 이상범은 『동아일보』에서 함께 일했다. 갑자기 연재 소설이 펑크나면, 이광수가 그 자리에서 다른 사람의 소설을 이어 쓰고 이상범은 그 소설 첫머리만 읽고 삽화를 그려 마감 시간에 맞췄다고 한다.

시련이 닥칠 때마다 더 열심히 그렸다

그 시대에 그렇지 않은 화가가 어디 있었겠냐마는, 청전도 우여곡절이 많았다. 1936년 베를린올림픽에서 금메달을 딴 손기정 선수의 일장기 사진을 신문 지면에서 지운 사건으로 온갖 고초를 겪었다. 언론 활동을 전면 중지한다는 조건으로 석방되었던 그는 해방이 될 때까지 취직할 수 없었다. 일제 말에는 총독부가 강제로 조직한 미술 단체에 추대되어, 전쟁을 옹호하는 삽화를 그린 이력도 있다. 개인사도 불행하고 복잡했다. 촉망받던 화가였던 장남 이건영이 한국전쟁 중 의용군으로 들어갔다가 부산 미군 포로수용소에 갇혔고 결국 월북했다. 시대의 비극이었다.

이상범은 시련이 닥칠 때마다 그림 제작에 더욱 매달렸다. 그가 자기 나름의 양식을 정립했던 시기도 바로 한국전쟁기였다. 부산에서

이상범, 〈추강모연〉, 1952, 종이에 먹, 48.3×92.5cm, 국립현대미술관 이건희컬렉션.

가을 강 위로 피어오르는 물안개를 그린 작품이다. 피란지인 대구에서 여름에 그렸다.

대구로 피난처를 옮긴 후, 그는 실로 많은 작품을 쏟아냈다. 대구의 무더위 속에서 작디작은 골방에 틀어박혀 마치 원한이 맺힌 사람처럼 그림만 그렸다. 1952년에는 전쟁 중인데도 대구 미문화원 화랑에서 생애 한 번뿐인 개인전을 개최했다. 총 25점의 작품을 발표했는데, 거의 다 팔렸다.

국립현대미술관에 고 이건희 회장이 기증한 〈추강모연(秋江暮煙)〉이 이 무렵 그려진 작품이다. 그림의 배경은 가을인데, 제발(題跋)에는 1952년 여름에 그렸다고 쓰여 있다. 지금이 여름인데 왜 가을을 그리며, 세상이 이토록 어지러운데 배를 띄운 어부는 어찌 이리 평화로울까? 아무리 시대의 사실성을 담으려 노력해도, 전쟁의 현실은 차

이상범, 〈추림귀려(秋林歸旅)〉, 1962, 종이에 수묵담채, 48×75cm, 개인 소장.

이상범의 그림에는 당당하게 앞장선 부인과 지게를 지고 뒤따르는 남편의 모습이 자주 등장한다.

마 직면하기 힘든 고통이었다. 전쟁이라는 현실 앞에서 그는 '시골 사람의 가장 평범한 일상'이라는 일종의 '판타지'를 그림에 구현했다. 지극히 평화롭고 아스라하게.

5,000점의 작품 속에 담긴 보통 사람의 우직한 일상

시골 사람의 가장 평범한 일상을 그리는 데 이상범은 평생을 바쳤다고 해도 과언이 아니다. 평퍼짐하게 펼쳐진 낮은 언덕에 초라한 집이 하나 있고, 하루의 일을 마친 촌부가 지게를 지고 언덕길을 올라

귀가한다. 언덕 앞으로는 개울물이 졸졸 소리내며 흐르고, 크고 작은 바위에 부딪혀 방향을 바꾼다. 나무와 잡풀, 그려진 장소와 등장인물 모두 이름이 없다. 익명의 세계이면서 동시에 무엇이든, 누구든 이름을 갖다 붙여도 될 것 같은 '전형적인' 조선 풍경을 그리기 위해 그는 애썼다. "우리의 그림에는 우리의 분위기, 우리의 공기, 우리의 뼛골이 배어야 한다"라고 이상범은 말했다.[15]

이상범은 하루 중 새벽과 해 질 녘 풍경을 특히 즐겨 그렸다. 아직은 어둠이 짙은데 일찌감치 일을 나서는 사람의 모습을 자연에 파묻히게 그려 넣었다. 그림 속 인물은 평생 일만 해서 장딴지가 굵고 허리가 굽었지만, 변함없이 새벽에 일어나 일하고, 해 질 무렵이면 초라한 집으로 돌아간다. 어쩌면 일평생 마을 밖을 구경조차 해본적 없을 것 같은 순박한 시골 사람들. 이들의 성실함과 부지런함. 그것이 조선을 일군 우리네 아버지, 어머니의 저력이다.

이런 면에서 이상범의 작품은 박수근과 통하는 데가 있다. 보통 사람의 정직함과 우직함에 진정한 가치를 부여했다는 점에서 그렇다. 서양화의 박수근, 동양화의 이상범이 한때 한국의 국민 화가로 추앙받았던 이유일 것이다.

이상범은 자신도 그림의 촌부처럼 그저 성실하게 하루하루 살아가기를 바랐다. 그는 생애 대부분을 서울에서 살았지만, 그 일상은 촌부들과 크게 다르지 않았다. 1972년에 타계할 때까지 그는 30년 넘게 서울 누하동 178번지에서 살았다. 새벽에 일어나 마당을 쓸고 화초를 가꾸고 오리와 꿩을 기르고 주변을 산책하고 내내 그림을 그렸다. 평생 그가 그린 작품은 5,000여 점에 이른다. 작품의 크기는

이상범, 〈하경산수(夏景山水)〉, 1960년대, 종이에 수묵담채, 61×128cm, 개인 소장.

이상범의 고유한 양식이 드러나는 전성기 작품으로, 푸릇푸릇한 여름에 시냇물이 콸콸 흐르는 풍경 속에서 소를 몰고 귀가하는 촌부의 모습을 담았다.

다양했지만, 모든 작품이 고르게 완성도가 높았다. 이상범의 누하동 집과 화실은 지금도 옛 모습 그대로 보존되고 있다. 이곳을 있는 그대로 보존해 달라는 것이 이상범의 유언이었다. 그가 후대에 남기고 싶었던 것은, 흩어진 5,000점의 작품보다도 화가가 부지런히 반복했던 소박하고 평범한 일상의 모습 그 자체였는지 모른다.

유명한 수집가였던 유복열의 조카인 유재흥 장군도 그림을 좋아했다. 그는 한국전쟁에 참전했고 전투에서 여러 번 실패한 적이 있었으며 국방부 장관도 역임했다. 영욕으로 점철된 인생을 마감할 시점에 그는 현대화랑 박명자 회장을 찾아와 청전의 그림 한 폭을 부탁

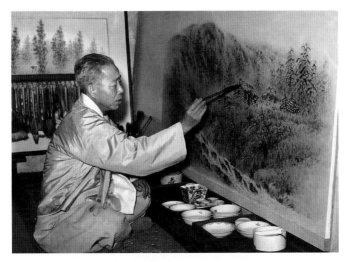

누하동 화실에서 작업하는 이상범의 모습, 1960년대 말.

이상범은 한지를 판에 붙여 세운 채 기다란 방석 위를 좌우로 옮겨 다니면서 그렸다.

한 적이 있었다. "죽을 날을 앞두고 아파트에 앉아서 내가 마지막으로 뭐가 제일 보고 싶은가 생각해 봤더니, 청전의 그림이었다"[16]라고 그는 말했다. 박명자 회장은 시냇물이 콸콸 흐르는 청전의 시원한 여름 그림 한 폭을 당장 구해주었다고 한다.

전쟁 세대에게는 평화로운 일상이야말로 진정한 이상향이었다. 그런데 평화가 일상인 시대의 요즘 사람들은 오히려 전쟁 이야기가 난무한 영화나 게임에서 희열을 찾는다. 그리하여 더 이상 청전 그림이 안겨주는 평화는 우리에게 큰 감흥을 일으키지 못하게 된 것일까? 하지만 그의 작품이 우리에게서 점차 멀어져가는 것은 왠지 아쉽다.

06

금강처럼 고집 센 상남자,
그가 그린 웅대한 한국의 산

변관식

1899년, 세기말에 태어난 근대기 한국 화가로 소정(小亭) 변관식
(1899~1976)이 있었다. 그의 별명은 '변고집'으로, 하도 고집이 세서
그렇게 불렸다고 한다. 평생 변관식을 둘러싼 일화는 수없이 많았다.
1930년대 강원도 고성 석왕사에 있다가 마을로 내려와 술을 마시던
중, 주막 옆에 있는 역에 기차가 들어오는 걸 보고는 갑자기 경성에
가고 싶어졌단다. 막 출발하려는 경성행 열차를 잡아타려니 일본인
순사가 뜯어말릴 수밖에. 힘이 세기로 유명했던 변관식은 홧김에 그
순사를 때려눕혔다. 또 한번은 경성 태화관에서 열린 화가 모임에서
총독부의 일본인 고위 관료가 기생을 농락하자, 그 모습이 역겨워
관리를 혼쭐내고 식탁을 뒤엎어버린 일도 있었다. 1950년대《대한민
국미술전람회(국전)》가 '나눠 먹기'식으로 편파적으로 운영된다고 신

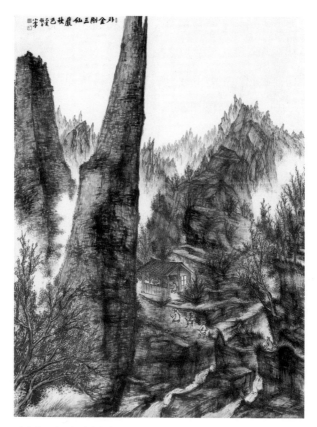

변관식, 〈외금강 삼선암 추색(外金剛 三仙岩 秋色)〉, 1959, 종이에 수묵담채, 155×117cm, 개인 소장.

높이 치솟은 삼선암 뒤로 금강산의 봉우리들이 아득히 보인다. 화면을 지배하는 삐죽하게 솟아오른 바위의 모습은 관객에게 당당하고 힘찬 기운을 전달한다.

(참고) 일제강점기 관광 엽서에 등장한 삼선암 사진.

문에 폭로한 일이며,《국전》심사위원 간담회에서 제도권 화가의 젠체하는 언사가 싫다고 냉면 그릇을 얼굴에 집어던진 일도 있었다. 이런 일들은 '태화관 사건'이니, '냉면 그릇 투척 사건'이니 하는 이름을 달고 화단을 발칵 뒤집어놓곤 했다.

"영원한 여인과 절승을 찾아" 방랑하다

외고집에다 비타협적인 성격으로 인해 변관식은 손해 보는 일이 많았다. 한곳에 정착하지 못해 방랑했으며, 대학교수 자리도 얻지 못한 채 평생 야인(野人)으로 살았다. 그런 변관식이 말년에 이르러 한국 근대기를 대표하는 한국 화가로 인정받은 것은 참으로 놀라운 반전이다. 그는 현재 청전 이상범과 더불어 근대 한국 화단의 양대 봉우리로 여겨진다. 청전과 소정은 조선시대 단원 김홍도와 겸재 정선에 비유될 정도다.

변관식은 황해도 옹진에서 태어났다. 부친은 한의사로 경성에서 활동하다가 낙향했고, 모친은 개화기 이름난 화원이었던 조석진의 딸로 꽤 성공한 중인 가문이었다. 변관식은 옹진에서 어린 시절을 보내고, 11세에 외할아버지 조석진을 따라와 경성에서 자랐다. 중인 집안의 높은 교육열 덕분에 조기 유학을 한 것이다. 어의동보통학교(현 효제초등학교) 3학년에 편입했는데, 일본인 교사가 조석진을 찾아와서 변관식을 일본으로 보내 그림 공부를 시켜보라고 했다. 그만큼 그의 그림 재주는 어려서부터 눈에 띄었다.

변관식, 〈금강산 구룡폭(金剛山 九龍瀑)〉, 1960년대, 종이에 수묵담채, 120.5×91cm, 국립현대미술관 이건희컬렉션.

안중식과 함께 한국 최초의 근대적 미술교육기관인 서화미술회를 개설했던 조석진이었지만, 그의 손자가 '환쟁이'가 되는 것은 달갑지 않았다. 변관식이 그림을 그리겠다고 하면 회초리를 들었다. 그러나 손자에게서 숨길 수 없는 재능과 강력한 의지를 확인하고는, 자신이 죽기 몇 해 전부터는 직접 그림을 가르쳤다. 나중에는 사람들에게 "내 손자가 천재라네" 하며 자랑하곤 했다.[17]

그러나 굴곡진 운명을 타고난 걸까? 변관식의 행운은 20대 초반에 끝난 것처럼 보였다. 친부모가 연달아 사망하고, 외조부이자 스승인 조석진도 1920년에 숨을 거두었다. 변관식이 사랑했던 첫 부인 현씨 또한 결혼한 지 3년 만에 딸 하나를 남기고 사망했다. 재혼한 부인과는 금방 헤어졌다. 불행이 겹치면서 변관식은 마음 둘 곳을 잃었다. 그것이 변관식이 "영원한 여인과 절승(絶勝, 절경)을 찾아"[18] 홀로 방랑을 일삼은 내면적 이유였을 것이다.

전국을 돌며 시대정신을 배웠던 시간

그의 방랑에는 다른 이유도 있었다. 그는 세상 돌아가는 꼴이 보기 싫었다. 원래 조선의 서화가들이 힘을 모아 총독부의 《조선미술전람회》와는 차별되는 조선인 미술 단체 '서화협회'를 조직하고 전시회를 열었으나, 1936년에 단체가 자진 해체되고 말았다. 민족주의적 문화 활동조차 탄압받던 시기였다. 게다가 '태화관 사건'으로 일본인 고위 관료를 골탕 먹인 일도 있어서, 변관식은 몸을 피해야 했다.

1937년부터 해방될 때까지 변관식은 경성에 가끔 들를 뿐이었다. 대신 금강산의 여러 절을 전전하며 산의 구석구석을 내 집처럼 드나들며 관찰했고, 광주, 전주, 진주 등 남쪽의 예향(藝鄕)을 찾아다녔다. 잠만 재워주고 밥만 먹여주면 그곳에 머물며 숙식비나 식비 대신 그림을 그려주었다.

같은 시기에 경성의 화가들은 군국주의가 극에 달한 총독부의 강압에 못 이겨 태평양전쟁을 옹호하는 그림을 그리고 있었다. 한때 3·1운동에 가담했거나 비밀리에 독립 자금을 댔던 화가들조차 이런 상황을 피하기 어려웠다. 그 꼴을 보느니 변관식은 심산유곡을 떠돌며 말하자면 '국토 순례'를 했던 것이다.

그러면서 각 지역의 훌륭한 인물을 많이 만났다. 전주의 유당 김희순, 광주의 의재 허백련, 진주의 청남 오제봉, 사천의 효당 최범술 등. 이들은 서예가이거나 화가이면서 끝까지 저항 정신을 잃지 않은 사상가 혹은 학승이었다. 그렇게 변관식은 자신이 좋아하는 사람들만 만나고 돌아다녔다. 나중에 그는 화가가 기술만 배울 것이 아니라 '시대정신'을 가져야 한다고 역설한 바 있다.[19] 여기저기 방황하며 노는 것처럼 보여도, 실제로 그는 이런 위인들에게서 '시대정신'을 배우고 다졌으리라.

변관식, 〈내금강 진주담(內金剛 眞珠潭)〉, 1960, 종이에 수묵담채, 264×121cm, 개인 소장.

빛나고 부서지지 않는 금강의 정신

그렇다면 그가 말한 시대정신은 무엇이었을까? 한마디로 '금강'이었다. 금강, 즉 다이아몬드는 단단하고 빛나고 부서지지 않는 정신을 상징한다. 우리 민족은 일본의 지배를 받았고 해방 후에는 전쟁과 분단의 아픔을 겪었지만, 그럼에도 강인한 정신력을 지녔다. 그런 사실을 일깨우고 드높이는 일에 화가도 제 몫을 다해야 한다고 그는 생각했다. 더구나 우리에게는 그런 강건한 정신을 실체로 맞닥뜨려 보고 만지고 밟고 걸을 수 있는 대상이 있었으니, 그것이 바로 '금강산'이다. 변관식이 일평생 금강산을 그린 이유가 거기에 있었다.

금강산은 실로 조선인의 기상을 상징한다. 최남선은 『금강예찬』(1928)에서 금강산을 "조선 정신의 표치(標幟)"[20]라고 썼다. 조선의 정신이 바로 금강산처럼 강건하고 웅혼하다는 뜻이다. 일제강점기에 그 많은 화가가 금강산을 순례하고 학생들이 앞다투어 그곳으로 수학여행을 떠난 것은, 금강산이라는 조선 정신의 실체를 대면하기 위해서였으리라.

변관식에게 금강산은 제2의 고향이나 다름없었다. 30대에 8년간 금강산을 누비고 다니며 산을 관찰하고 기억했으니 말이다. 해방 후 분단된 조국의 현실 앞에서 오히려 더 열심히 금강산을 그렸던 변관식은 이렇게 썼다. "내 머리와 가슴속엔 금강산의 기억과 감격이 아직도 생생하게 남아 있다. 나는 금강산의 어느 한 부분을 그릴 때마다 그곳의 산세는 물론 바위의 생김생김과 물의 흐르는 방향과 물살의 세기까지 기억하며 그린다."[21]

세평을 뒤집어버린 생애 마지막 불꽃

처음에 변관식의 그림은 별로 인기가 없었다. 먹을 쌓고 또 쌓는 '적묵법(積墨法)'을 구사했는데, 그러다 보니 나중엔 그림이 새까맣게 돼버렸다. 옆으로 긴 고요하고 평화로운 청전 이상범의 그림에 비해 소정 변관식의 작품은 삐죽삐죽 모난 바윗돌이 치솟아 올라 일견 불안해 보였다. 두 화가의 전혀 다른 캐릭터가 그림에도 여실히 반영된 것이다. 1960년대 반도화랑에 청전과 소정의 그림을 같이 걸어놓으면 청전의 작품만 팔렸다고 한다. 변관식의 친구 이당 김은호가 그림이 너무 새까매서 그러니 화풍을 바꿔보라고 하면, 그는 고집스럽게 말했다. "나 죽으면 봐."[22]

그러나 놀랍게도 변관식이 죽기 직전에 그의 평판은 드라마틱하게 달라졌다. 1970년대에 접어들자, 한국 사회에 전반적으로 한국화 붐이 일기 시작했다. 1970년 현대화랑이 인사동에 문을 열면서 미술시장의 판도도 바뀌었다.

한때 반도화랑의 직원으로 일했던 박명자 회장은 화가 이대원의 권유로 변관식에게 3년간 그림을 배운 인연이 있었다. 변관식이 세상을 뜨기 전에 제대로 된 개인전을 열어주고 싶다고 마음먹은 박명자 회장은 소정의 부인과 의논해서 변관식을 정릉에 있는 대성사에 가두다시피 하고 그림만 그리게 했다. 약 6개월간 변관식은 그렇게 마지막 불꽃을 태웠다. 1974년, 현대화랑에서 소정의 개인전이 열렸고 대성공을 거두었다. 완판이었다.

이 개인전으로 생애 처음으로 거금을 손에 쥔 화가는 양옥을 사

변관식, 〈단발령〉, 1974, 종이에 수묵담채, 55×100cm, 개인 소장.

75세에 그린 말년의 대표작이다. 변관식의 그림에는 같은 쪽 팔과 다리를 내밀며 허둥허둥 걸어가는 노인의 모습이 자주 등장한다. 이는 헛되이 마음이 급하고 어리숙한 화가 자신의 모습을 반영한 것이다.

서 대작을 그릴 아틀리에를 마련했으나, 이사 간 지 채 1년도 되지 않아 타계하고 말았다. 1976년, 향년 77세였다.

변관식의 마지막 개인전에 나온 작품이 금강산 〈단발령(斷髮嶺)〉이다. 겸재 정선은 단발령에 올라서 1만 2,000 봉우리의 금강산 전경을 그렸다면, 변관식은 더 넓고 높은 조망권을 확보했다. 그는 단발령과 그 너머의 금강산 전경을 모두 눈 아래 두었다. 뾰족뾰족한 1만 2,000 봉우리마저 우주의 자잘한 일부에 지나지 않는 것 같은, 초월적이고 초탈한 느낌을 선사하는 작품이다.

"이 나라 삼천리에 금강 아닌 곳이 어디인가"

금강산을 그릴 때도, 진주, 전주, 담양 등 우리 산천의 절경을 구석구석 그릴 때도, 변관식이 말하고 싶은 것은 오직 하나였다. 우리 국토에 대한 예찬이었다. 무릉도원은 저 멀리 어딘가에 있는 것이 아니라, 우리 주변 곳곳에 존재한다는 사실을 일깨우고 싶었다. 그는 죽기 직전, 다음과 같은 글을 마지막으로 남겼다.

"우리 할멈은 이따금 내 그림을 보고 있다가, '당신 그림은 모두 금강이요' 하건만 나는 정녕 금강 그것만을 그리는 것은 아니다. 정릉 골짜기를 흘러가는 물도 사랑스럽고 인수봉의 밋밋한 맨얼굴도 오히려 어여쁘다. 이 나라 삼천리에 금강 아닌 곳이 어디며, 1만 강줄기 그 모두가 금강에서 비롯하지 않음이 없지 않으냐?

먹을 갈아놓고 내 늙은 눈을 감는다. 붓끝에 와 닿는 먹의 감촉이

가볍고 서늘하니 내 마음 또한 그윽이 쾌적하다. '이번에 당신 그림
은 무어요?' 우리 할멈이 물어오면 나는 그저 '금강이네'라고만 답할
뿐이다."[23]

변관식의 작품은 그의 고집과 신념의 결정체였다. 그것은 진정 금
강, 단단하고 빛나고 부서지지 않는 정신이었다.

변관식, 〈무창춘색(武昌春色)〉, 1955, 6폭 병풍, 종이에 수묵담채, 136.5×47(×2)cm, 136.5×
59.5(×4)cm, 병풍: 181×357cm, 국립현대미술관 이건희컬렉션.

변관식이 전주를 여행하며 그린 작품이다. 주변의 실제 풍경을 복사꽃 만발한 이상 세계의 모습
으로 그렸다.

예술을 향한 간절한 기원

은은한 백제 불상의 빛,
다른 세계로 향하는 통로를 열다

전화황

재일한국인 학자 서경식(1951~2023)의 부고를 접하고, 그의 저서 『나의 서양미술 순례』를 다시 꺼내 보았다. 30년 전 대학가에서 베스트셀러였던 책이다. 그런데 다시 보니 책에 실린 작품들이 미술사적으로 그다지 중요하지 않았고 작품 설명도 극히 주관적이어서, 이 책이 왜 그렇게까지 베스트셀러였는지 선뜻 이해되지 않는 측면이 있었다. 다만, 다시 봐도 인상적인 부분이 있었으니, 저자의 가족사가 적힌 책의 에필로그였다.

서경식의 할아버지는 1928년 가난을 피해 일본으로 건너가 지하철공사의 인부로 일했다고 한다. 서경식의 아버지는 해방 후에도 생활비를 벌기 위해 일본에 남았는데, 이후 국교가 단절되면서 일본에 정착했다. 그리고 서경식의 세대에 이르러 한국과 일본의 국교가 수

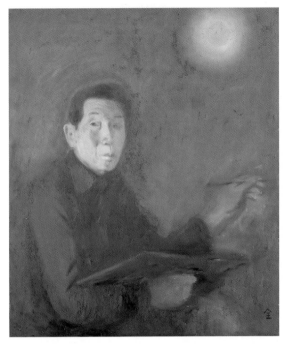

전화황, 〈자화상〉, 1969, 캔버스에 유채, 71.1×59cm, 광주시립미술관 소장.

립되자, 그의 두 형은 서울대학교 학생이 되어 비로소 고국으로 돌아왔다. 그러나 이들은 1971년 '재일유학생 간첩단 사건'에 연루되면서 각각 18년, 20년간 감옥에서 복역했다. 한국을 오가며 옥바라지하던 부모는 두 아들의 출옥을 보지 못한 채 세상을 떠났다.

그런 상황에 유럽 여행을 떠났으니 서경식이 성화(聖畵)를 보더라도 유독 더 처절하고 고통스러운 표현에 눈길이 갔던 것은 당연했다. 그는 예쁜 그림을 찾아다닌 것이 아니었다. 미술사적 의미는 더구나 관심이 없었다. 그는 지극히 어둡고 처절한 현실에 구원의 빛을 던져

주는 미술품에 마음이 갔다. 그림이 얼마나 절실한가, 간절한가 하는 질문이 그에겐 절대적으로 중요했을 뿐이다.

이른바 재일한국인의 삶은 대부분 비슷비슷했다. 식민 치하, 가난, 조국 분단의 현실을 체감하면서 이들을 평생 지탱해 준 마음가짐은 어쩌면 '간절함'이었는지도 모른다. 그런 간절함으로 가득한 그림을 그렸던 재일한국인 1세대 화가가 있어 소개하고자 한다. 그의 이름은 전화황(1909~1996), 본명은 전봉제였다.

세상 모든 걱정을 끌어안고 살던 식민지 청년

전화황은 평안남도 안주 출신으로, 잡화점을 운영했던 평범한 가정에서 4남 1녀 중 장남으로 태어났다. 동생 전봉초(1919~2002)는 조선인 1세대 첼리스트로, 해방 후 서울대학교 음악대학에서 교수로 오래 재직했다. 전봉초가 처음 바이올린을 배운 것도 친형인 전화황의 영향이었다. 전화황이 친구 김동진(가곡 〈가고파〉의 작곡가)에게 동생의 음악 공부를 부탁했던 것이다. 전화황 자신은 클라리넷과 하모니카를 연주했고, 시를 써서 신문에 발표했으며, 그림도 잘 그렸던 타고난 재주꾼이었다. 나중에 전쟁 중 부산 다방에서 수면제를 먹고 자살한 시인 전봉래와 그 동생인 전봉건도 모두 전화황의 사촌으로, 이래저래 예술가가 많이 나온 집안이었다.

전화황은 평양에서 중등학교를 다니면서 삭성회화연구소에서 미술을 공부했다. '그림 동요' 분야를 개척한 선구자로 통하는 전봉제가

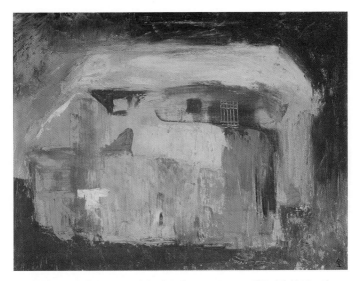

전화황, 〈나의 생가〉, 1957, 캔버스에 유채, 44.5×60.2cm, 광주시립미술관 소장.

가보지 못한 북한의 고향 생가를 아련한 기억으로 그린 작품이다.

전화황과 동일인이라는 사실을 모르는 사람이 많은데, 그는 초창기에 그림 동요 작가로 더 유명했다. 타고난 재주로 먹고살면 그만이라 생각하면 참 쉬웠을 텐데, 전화황은 세상의 온갖 문제를 끌어안고 고민하는 유형의 인물이었다. 독서를 좋아했던 그는 어느 날 가지고 있던 책을 일본 경찰로부터 검열당해 빼앗긴 후 돌려받기는커녕 부모님까지 괴롭힘을 당하는 사건을 겪었다. 그리고 식민 치하에서 어떻게 하면 사람답게 살 수 있는가 하는 문제를 심각하게 고민했다.

전화황은 세계의 사상가와 철학자의 저서를 닥치는 대로 탐독했다. 그리고 일본의 사상가 니시다 덴코의 '무소유' 사상에 심취했다.

그는 인간의 생활에는 오로지 두 가지 길이 있을 뿐으로, 하나는 모든 것을 자기 것으로 삼아 사는 길이고, 다른 하나는 모든 것을 버리는 길이라고 했다. 전화황은 후자의 삶을 살겠다는 일념으로, 갑자기 출가를 결심하고 평양에서 신의주까지 걸어서 탁발했다. 그리고 만주의 봉천(奉天)에서 니시다 덴코를 직접 만나 그가 이끄는 '일등원(一燈園)'의 일원이 되어 교토로 건너갔다. 1938년의 일이었다.

삶을 비춰준 단 하나의 등불

일등원은 속세의 죄악과 고뇌를 벗어나고자 깊이 참회하는 것을 기본 정신으로 삼는 단체였다. 신앙의 대상은 없었지만 불교의 영향을 받아 합장하고 경전을 읽었다. 사회를 위해 무보수로 봉사하는 삶을 추구했던 일등원의 공동 생활은 말 그대로 '하나의 등불'처럼 전화황의 삶을 비추었다.

하지만 미술에 대한 열망이 점차 되살아났다. 전화황은 니시다 덴코를 봉천에서 처음 만났을 때 그림을 그려주었는데, 니시다는 전화황의 재능을 아까워하여 다시 그림을 그리도록 부추겼다. 전화황은 1943년부터 일본에서 다시 그림을 그리기 시작했다. 특히 교토 화단의 중심인물이었던 스다 구니타로의 그림에 깊은 감화를 받아 그의 제자가 되었다. 스다 또한 검정색에 가까운 매우 어두운 색조의 그림을 그리는 화가였다.

그러는 사이 한국은 해방되고 한국전쟁을 겪었다. 북한에 있는 고

전화황, 〈군상(群像)〉, 1951, 캔버스에 유채, 130.1×161.5cm, 광주시립미술관 소장.

한국전쟁의 참혹한 실상을 그린 대작이다. 전쟁 당시 아버지와 동생을 잃은 그는 한국전쟁을 주제
로 여러 점의 작품을 제작했다.

향에서는 전쟁으로 아버지가 행방불명되었고 동생 중 한 명이 부역에 동원되어 과로로 사망했다. 동생 전봉초는 그나마 남한으로 피란을 가서 간신히 살아남았지만 서로 만날 수 없었다. 전화황은 비참한 가족의 소식을 접하고, 동족상잔의 비극을 여러 점의 그림으로 남겼다. 이 시기의 그림은 말할 수 없이 처절하고 암담했다. 암흑 속에서 간신히 조그마한 불빛만 새어 나오는 것 같은 그림들이었다.

그러던 어느 날, 전화황은 오사카의 한 수집가에게서 불상을 그려달라는 의뢰를 받았다. 종교는 없었으나, 불상이 주는 묘한 매력에 끌리지 않을 수 없었다. 특히 나라의 호류지에 있는 '백제관음'의 아름다움에 빠져, 그는 매일같이 호류지를 다니며 하루 종일 죽치고 앉아 관음상을 바라보았다.

처음에 전화황은 그림을 전혀 그릴 수 없었다고 한다. 그는 불상을 보고 또 보다가, 의뢰받은 지 1년 만에 겨우 한 점의 작품을 완성했다. 1964년 작 〈백제관음(百濟觀音)〉이었다. 얼굴이 무너져 내려 이목구비를 또렷이 분별할 수도 없는 관음상이다. 그렇게 잘 보이지도 않는 관음보살을 그린 이유는, 화가가 처음부터 '눈에 보이는' 관음상을 그리려고 한 게 아니었기 때문이다. 전화황은 눈에 보이지 않는 세계, 즉 관음보살이 풍기는 영원하고 신비한 에너지 자체를 화면에 담기 위해 골몰했다.

전화황이 스스로 불상을 잘 그린다고 생각하기까지는 그 후로도 장장 10년의 세월이 더 걸렸다. 그는 〈백제관음〉 이후 교토 고류지의 '목조반가사유상'에 꽂혔다. 한국의 국가유산(구 지정번호 83호) 반가사유상과 닮은꼴로 유명한 불상이다. 그의 〈미륵보살(彌勒菩薩)〉에

전화황, 〈백제관음〉, 1964, 캔버스에 유채, 114.2×88.9cm, 광주시립미술관 소장.

나라 호류지에 소장된 '백제관음'을 실제 크기로 그린 역작이다. 전화황은 '불상의 화가'로 불릴
정도로 불상을 많이 그렸다.

서도 강조된 것은, 화면 전체에 감도는 은은한 빛과 아스라한 공기 자체다. 보살의 옆모습의 섬세한 윤곽선은 신비한 분위기 속에서 살아 움직이는 것만 같다.

전화황의 그림은 예술 그 이상의 차원이다. 그는 그림을 통해 사물의 이미지를 시각화하려는 게 아니다. 비의(秘義, 감추어진 뜻)를 감지하는 수단으로 그림을 활용했을 뿐이다. 일본인 평론가 가와키타 미치아키는 이렇게 표현했다.

"전화황의 그림 외의 작품을 만약 그림이라 한다면, 전화황의 그것은 그림이 아니라는 느낌이었다. 그런 의미에서 보면, 그는 이른바 그림을 그리려고 하는 것이 아니라, 무엇인지 별세계에의 통로를 그 혼자 실현하려고 애쓰고 있는 것처럼 보였다."[1]

전화황은 가난하기 그지없었지만, 언제나 더 가난한 사람, 아픈 사람, 약한 사람을 위해 기도하는 휴머니스트였다. 언젠가 프랑스 파리에서 개인전을 열게 되었는데, 이 기회에 파리의 유네스코 본부에다 기아에 허덕이는 어린이를 위한 모금 운동을 촉발하고자 10만 명의 서명을 받으러 일본 전역을 뛰어다닌 적도 있었다. 그의 세계관은 뭔가 차원이 달랐다.

어느 수집가의 인생을 바꾼 간절함

전화황의 그림에서 '별세계에의 통로'를 감지한 이가 또 있었다. 하정웅이라는 재일한국인 2세 사업가였다. 그는 1973년 도쿄의 한 화

랑에서 전화황의 〈미륵보살〉을 처음 보고 엄청난 충격에 빠졌다. 화가에 대해 더 알아보기 위해 교토에 있는 그의 집을 찾아갔다. 마침 폭우가 내리는 가운데 집에 비가 줄줄 새서 그림이 온통 젖은 광경을 목격했다. 집 안에서 비를 맞고 서 있는 가난한 화가를 보면서 하정웅은 그를 돕기로 마음먹었다. 그리고 전화황의 〈미륵보살〉을 구입한 것을 시작으로, 그는 이후 저명한 미술 수집가가 되는 첫발을 내디뎠다.

하정웅 또한 일본 이주 노동자의 아들이었다. 전라남도 영암 출신의 부모는 센다이 수력발전소 건설 현장의 노동자였다. 어머니는 재일한국인이 생계를 위해 많이 했던 쌀 암거래로 아이들을 길러냈다. 찢어지게 가난해서 학업을 제대로 이을 수도 없었던 하정웅은 1970년대 전자 도매 사업으로 일약 대성공을 거두었다. 그러다가 갑자기 건강상의 문제가 찾아왔을 때 대면한 전화황의 〈미륵보살〉은 언제나 간절한 마음으로 하루하루를 살았던 하정웅에게 마치 구원과도 같았다.

하정웅은 전화황의 작품뿐 아니라 그의 삶에서도 많은 교훈을 얻었다. 그는 1979년에 처음으로 전화황의 한국 여행을 주선했고 1982년에는 세종문화회관에서 개인전을 열어주기도 했다. 이 전시로 전화황의 이름이 한국 사회에 처음 알려졌다.

한편 하정웅은 전화황의 작품을 포함해 평생 자신이 모은 컬렉션을 대거 공공미술관에 기증했다. 광주시립미술관, 국립고궁박물관, 숙명여자대학교 등 10여 개 공립미술관에 기증한 작품 수만 해도 무려 1만 점에 이른다. 믿기 어려운 수치다. 아버지의 고향인 영암에 지어진 '영암하정웅미술관'은 기증자의 이름을 딴 한국 최초의 미술

전화황, 〈미륵보살〉, 1976, 캔버스에 유채, 90.8×89.1cm, 광주시립미술관 소장.

약 10년간 불상 그림에 매달려 완성한 전화황 양식의 반가사유상이다. 화면 왼쪽에서 비추이는 한 점의 빛이 불상의 윤곽을 도드라지게 하면서, 전체적으로 은은하고 신비로운 분위기를 연출한다.

전화황, 〈두 개의 태양〉, 1968, 캔버스에 유채, 60×71.8cm, 광주시립미술관 소장.

백두산 천지에는 태양이 하나만 비추고 있는데, 하늘에는 두 개의 태양이 떠 있다. 이는
분단되어 나뉜 조국을 상징한다.

관이다. 하정웅은 자신을 처음 미술 수집가의 길로 인도했던 전화황
의 작품 119점을 광주시립미술관에 기증했다.

재일한국인 1세대 전화황, 2세대 하정웅, 3세대 서경식을 위해 조
국이 대체 무엇을 해줬는지는 모르겠다. 그래도 이들은 자발적으로
그 길을 선택했다. 인간의 삶을 이끄는 두 가지 길 중에서 모든 것을
자기 것으로 소유하는 길이 아니라 모든 것을 버리고 또 나누는 길
을 걷기로 말이다. 이들을 그 길로 인도한 원동력은 과연 무엇이었을
까. 그것은 어떤 '간절함'이었다고밖에 달리 표현할 길이 없다.

02

몸무게 40킬로그램의 사내는
화폭 위를 구르며 대작을 그렸다

박생광

"징검돌을 딛고 기우뚱거리며 내를 건너 한 늙고 가난한 화가의 집에 갔다. 방바닥에 그림이 가득히 펼쳐져 있어 (작품을) 딛고 다닐 수밖에 없었다. 고린내 나는 내 발자국이 그 위대한 노화가의 작품에 찍혀 역사 속에 남겨질 것을 생각하며 다시 징검돌을 건너 돌아왔다. 뭔가 장엄하고 감격스러운 경험이었다."[2]

이경성 전 국립현대미술관장이 북한산 자락에 있는 우이천 언저리의 허름한 국민주택에 살던 화가 박생광(1904~1985)의 집에 다녀와 쓴 글이다. 방바닥이 그림으로 가득해 발 디딜 곳도 없었던 것은 화실이 3평 남짓해 너무 좁았던 탓도 있지만, 박생광이 그리던 그림이 너무 컸던 이유도 있다. "늙고 가난한 화가"는 3미터가 넘는 종이를 좁은 방바닥에 펼칠 수가 없어서, 한쪽을 그리고 난 후 말아가며

2장 예술을 향한 간절한 기원 113

다른 쪽을 그렸다. 그림을 그리는 동안 화면 전체가 화가의 시야에 들어온 적은 한 번도 없지만, 문제 될 것은 없었다.

이 관장은 "고린내 나는 발자국"이 작품 위에 찍힐 것을 염려했지만, 박생광은 그것도 개의치 않았을 것이다. 화가는 아예 그림 위를 기어다니며 작품을 제작했기 때문이다. 157센티미터의 키에 40킬로 그램밖에 나가지 않던 '소인' 박생광은 한 손에 붓을 들고 기듯이 엎드리거나 한쪽 무릎을 세우고 쪼그려 앉아 넓은 화폭 위를 굴러다니며 그렸다. 그러다가 밤이 되면 방 한쪽 구석에서 "그냥 솜이불 하나 겹쳐 깔고 송충이처럼 기어들어가 잔다"[3]라고 했다. 〈명성황후〉와 같은 한국 미술사의 빛나는 걸작이 그렇게 탄생했다. 박생광의 나이 여든 무렵의 일이었다.

'저리 열심히 그림을 그려도 어찌 이리 가난할까'

박생광은 1904년생으로, 러일전쟁이 한창일 때 태어났다. 그의 부친은 동학농민운동에 가담했던 전력이 있었고, 일본을 거쳐 하와이로 망명 갔다가 돌아와 1941년에 작고했다. 그의 모친은 언제 죽었는지, 묘소가 어디 있는지조차 모른다. 양친 모두 원래 고향이 전라북도 전주 인근이었다고 하는데, 박생광이 태어났을 때는 몸을 피해 경상남도 진주에 터를 잡은 후였다. 박생광의 운명은 시작부터 어딘지 심상치 않았다.

박생광을 화가의 길로 인도한 사람은 고등학교 선생님이었다. 진

박생광, 〈명성황후〉, 1983, 종이에 채색, 200×330cm, 개인 소장.

박생광이 79세에 그린 작품이다. 명성황후가 경복궁에서 시해될 당시의 상황을 고증하고 연구하여 드라마틱한 화면으로 완성했다. 흰옷을 입고 평온하게 눈을 감은 명성황후의 모습과 대조적으로, 백성들의 절규하는 표정이 인상적이다. 경면주사로 그린 선만으로 인물의 표정을 이토록 생생하게 표현할 수 있는 실력이 놀랍다.

주고등농림학교 재학 시절, 그가 그림에 놀라운 재능이 있음을 알아본 일본인 교사가 그의 일본 유학을 도왔다. 1920년에 유학을 떠난 박생광은 교토회화전문학교를 다니면서 정통 일본화 기법을 기초부터 습득했다. 도쿄에서 꽤 저명한 화가였던 오치아이 로후의 신임을 받아, 그의 화숙에서 조교로도 일했다. 이중섭, 김환기 등이 활동했던 자유미술가협회에 작품을 출품했고, 《메이로(明朗)미술전》을 주무대로 탄탄한 회화 실력을 인정받았다. 간혹 조선에 다녀가긴 했지만 박생광은 1945년 해방될 때까지 일본에서 20년 넘게 살았다.

해방 후 귀국했지만 일본에서 갈고닦은 실력은 써먹을 데가 별로 없었다. 사회적으로 일본색을 탈피해야 한다는 분위기가 지배적이어서 채색화 자체가 죄악시되었던 탓이다. 그래도 할 줄 아는 것이 그림 그리는 것뿐이었기에, 그는 고향인 진주에서 열심히 그림을 그렸다. 부인이 대안동에 청동다방을 열어 겨우 생계를 유지했지만 찢어지게 가난했다. 전기세가 하도 밀려 독촉하러 자주 오는 이가 있었는데, '저리 열심히 그려도 어찌 이리 가난할까' 싶어 안타까운 마음에 전기세를 대신 내줄 정도였다.

깊고 오랜 벗, 청담과 박생광

끊임없이 정진했던 박생광의 정신세계를 이해하려면 그가 평생 가장 존경했던 인물인 청담 대종사(1902~1971)에 대해 알아야 한다. 성철이 "청담과 나 사이에는 물을 부어도 새지 않는다"[4]라고 할 만

큼 성철의 지기였던 청담은 박생광과도 오랜 친구였다. 청담과 박생광은 진주제일보통학교와 진주고등농림학교를 같이 다녔다. 학창 시절 3·1운동에 앞장서면서 일찌감치 옥고를 치른 청담을 박생광은 유달리 높이 보았다. 청담이 불교에 입문할지를 두고 고민할 때 성금을 모아 일본 유학을 도운 이도 박생광이었다.

그는 한때 청담과 함께 불교에 귀의할 생각으로 옥천사에 같이 수도하러 들어간 적도 있었다. 청담은 옥천사에서 득도한 후 박한영과 만공선사의 가르침을 거쳐 해방 후 한국 불교 정화 운동의 선봉장이 되었지만, 박생광은 옥천사에서 얼마 버티지 못하고 나왔다. 술 생각이 간절했기 때문이었다고 한다.

박생광은 스스로 말했듯 "속정(俗情)을 떠나지 못해서"[5] 스님이 될 수 없는 인물이었다. 청담은 어머니와 아내, 두 딸과 절연한 채 세속의 인연을 끊고 정진을 거듭했지만, 박생광은 결코 그럴 수 있는 위인이 아님을 스스로도 잘 알았다. 그는 세상이 흘러가는 대로, '그대로'(박생광은 '내고乃古'와 '그대로'라는 두 개의 호를 썼다) 자신을 맡긴 채, 사랑도 고통도 온전히 느끼는 삶을 살길 바랐다.

첫사랑이 폐병으로 죽자 이틀간 시체와 함께 지낸 후 영혼 혼례식을 올렸을 정도로, 그는 타고난 순정파였다. 나중에 부인과 두 아들을 먼저 저세상으로 보내고도 남은 아들과 딸을 애절하게 사랑했던 그가 어찌 속세의 인연을 끊을 수 있었겠는가. 그는 말년에 그림 모델 출신의 마흔 살 정도 어린 여인과 같이 살았다. "연애 감정 없이는 그림을 그릴 활력도 없다"라고 그는 말했다.[6]

그렇게 속세에서 하루하루 흘러가던 박생광은 청담이 죽은 후 비

박생광, 〈모란〉, 1970년대, 비단에 채색, 40×69cm, 개인 소장.

로소 '각성'한 게 아닌가 한다. 1971년, 박생광은 도선사 주지였던 청 담과 가까이 살겠다며 우이동에 터를 잡았건만, 청담은 바로 그해에 입적하고 말았다. 입적 하루 전날에도 이화여대에서 강의하고 왔던 청담은 박생광에게 평생 기억해야 할 교훈 한 가지를 확실하게 각인 시켰다. 죽는 날까지 정진하라!

"죽기 전에 그리고 싶은 그림이 있으니, 나를 도와달라"

박생광은 1974년에 70세의 늦은 나이에도 불구하고 다시 일본에 갔다. 그리고 3년간 수련과 제작 활동에 집중하고 돌아와 드디어 자 신의 화풍을 정립했다. 1977년, 서울 진화랑에서 개인전을 열면서 그 는 생애 처음으로 후원자를 얻기도 했다. 박생광이 그에게 먼저 부탁

했다. "죽기 전에 그리고 싶은 그림이 있으니, 나를 도와달라."[7] 그저 〈묵모란〉 한 점을 사기 위해 박생광의 집으로 향하는 징검돌을 건넜던 김이환은 그렇게 홀린 듯 후원자가 되었다. 김이환은 박생광의 고향 후배로, 공무원 출신이었으나 나중에 이영미술관의 관장이 되었다.

박생광이 "그리고 싶은 그림"[8]은 물감이 매우 많이 들었다. 한국의 오방색인 황·청·백·적·흑이 화면을 가득 뒤덮은, 무서울 정도로 강렬한 그림이었다. 일본에서 들여온 석채 값이 워낙 비싸서 당시 처음 후원한 물감 값만 300만 원이었다고 한다. 동부이촌동의 아파트가 평당 10만 원일 때였는데…….

비싼 물감으로 작정하고 그린 박생광의 작품은 놀라운 것이었다. 일단 그는 청담을 총 6점이나 그렸다. 청담이 출가하여 깨달음에 이르는 과정을 담은 〈사바세계의 청담대종사〉는 3미터에 달하는 대작이었다. 불교의 탱화와 같은 강렬한 색채와 빽빽한 화면 구성이 특징인데, 그렇다고 박생광의 작품이 불화는 아니었다. 그의 작품은 고정된 틀이나 도상에 얽매이지 않는 자유로움이 있었다.

박생광은 황해도 출신의 만신이었던 김금화의 굿에도 심취했다. 1981년, 김금화가 하는 신내림 굿을 사흘 밤낮 잠도 안 자고 지켜봤을 정도였다. 너무나도 진지한 그의 태도에 무당을 믿느냐고 누가 물었더니, "나는 무당을 믿는 게 아니다. 사랑한다면 모를까" 하고 대답했다고 한다. 그는 불교와 무속을 믿음의 대상이라기보다 존경하고 사랑할 만한 가치를 지닌 것으로 봤다. 그리고 어떤 틀에도 얽매이기를 싫어했다.

결국 박생광은 불교, 무속, 민속(탈, 장승, 민화)을 자유자재로 넘나

박생광, 〈노적도〉, 1985, 종이에 수묵채색, 138.5×140cm, 대구미술관 소장.

박생광이 죽기 전 마지막으로 그린 작품이다. 누추한 모습으로 유유자적 떠나는 자신의 모습을 자조적으로 담았다. 박생광은 스스로 "걸레 속에서 살다가" 가겠다는 말을 종종 했다.[11] 그러나 이는 겸허한 표현일 뿐, 박생광은 누구보다 대단한 예술가적 자부심을 가진 인물이었다.

d'Hauterives)가 이 작품을 그린 화가를 꼭 만나고 싶다고 해서 1984년에 징검돌을 함께 건넜다. 도트리브는 좁은 화실에 쪼그려 앉은 화가에게 이듬해 파리 살롱에서 특별전을 꾸미고 싶다고 제안했다. 그렇게 박생광의 〈무당〉이 파리 그랑팔레에서 열렸던 《85 살롱》의 공식 포스터 이미지로 채택되어 그해 파리 전역에 걸렸다.

그러나 박생광은 파리에 가보지도 못하고 그해 영면했다. 그가 그린 마지막 작품은 〈노적도(老笛圖)〉였다. 누추한 노인 하나가 기다란 피리를 입에 물고 표표히 구름 위로 날아가는 그림이다. 박생광은 화실에서 "송충이처럼 기어들어가" 잠을 자면, 간혹 꿈을 꾼다고 말했다. "내가 두 손을 꼭 쥐면 어린애가 되어 두둥실 하늘을 나는 꿈을 꾼다."[12] 그는 그렇게 꿈같이 이승을 떠났다.

박생광, 〈무당〉, 1982, 종이에 수묵채색, 136×136cm, 가나문화재단 소장, 주영갤러리 제공.

프랑스 파리《85 살롱》의 공식 포스터 이미지로 채택되었던 작품이다.

가장 가난했던 화가가 그려낸
가장 찬란한 보물

전혁림

'통영'은 '삼도수군통제영'의 줄임말이다. 경상도, 전라도, 충청도의 3도 수군(水軍)을 통솔하는 기관이 있던 곳이다. 마을 한복판에 자리 잡은 삼도수군통제영의 센터 세병관(洗兵館)에 올라서면, 이순신 장군이 한산대첩을 승리로 이끈 한산도가 눈앞에 펼쳐진다. 충무공의 담대한 기상이 곳곳에 배어 있는 이 마을은 통영이 조선을 지켜냈다는 자부심으로 충만하다.

이순신은 전쟁이 나면 즉시 무기를 제조할 수 있도록 평상시에도 제조업 장인들을 관리했는데, 이들은 평화로울 때는 각종 공예품을 만들어 전국에 팔았다. 그래서 소설가 박경리는 이순신이 장군이면서 예술가였다고 했다. 이런 연유로 통영은 오래전부터 '장인(匠人)'과 '예인(藝人)'의 고장이기도 했다. 양반도 통영 어귀에 들어서면 갓을

전혁림, 〈통영항〉, 1974, 캔버스에 유채, 120×96cm, 개인 소장.

벗었다는 말이 있을 정도로, 양반이 명함을 못 내미는 동네였다. 그런 통영의 기상과 재주를 계승한 예인 중 화가 전혁림(1915~2010)의 이야기를 해보자.

세계에서 이름을 떨치고 싶었던 소년의 꿈

전혁림은 1915년생이다. 주민등록상 1916년으로 되어 있으나, 실제론 한 해 빠르다. 이중섭이 1916년생이니까 그보다 한 살 위다. 통영 무전동에서 태어났는데, 지척에 작곡가 윤이상과 시인 김춘수의 집이 있었다. 이들은 평생 매우 가까운 친구로 지냈다. 전혁림의 부친은 소지주로 활을 잘 쏘는 궁사였다고 한다. 모친은 일찍 세상을 떠서 전혁림은 할머니의 사랑을 받고 자랐다.

그는 어릴 때부터 남다른 꿈이 있었다. '세계에 이름을 떨치는 사람'이 되는 것이었다. 그런데 가만 보니 손기정이나 남승룡 같은 마라톤 선수들이 이미 세계 대회에 나가 이름을 빛내고 있었다. 식민 치하의 국민으로서 실력만으로 승부를 걸 수 있는 분야가 스포츠였기에, 전혁림은 처음에 운동선수가 되려고 했다. 그는 장대높이뛰기 선수가 되기로 마음먹었다. 통영보통학교 시절, 장대를 하나 장만해서 모랫바닥 위에서 철봉을 폴짝폴짝 넘으며 혼자 연습에 매달렸다. 그러다가 그만 팔이 세 동강 나는 큰 부상을 입었다. 1년간 치료를 받느라 상급학교 진학도 늦추어야 했다. 병상에서 그는 생각했다. '운동선수는 안 되겠으니, 문학가가 돼볼까?' 그는 문학책을 닥치는

대로 읽을 만큼 문학 마니아였지만, 문학은 언어의 장벽이 있어서 세계적인 작가가 되기 어렵겠다는 데 생각이 이르렀다. '그렇다면 언어 장벽이 없는 화가가 되어야겠다.' 그것이 전혁림이 내린 결론이었다.

하지만 일제강점기 통영에서는 서양 미술을 배울 데가 없었다. 그는 통영의 유일한 전문학교인 통영수산학교에 입학했는데, 수산업을 공부하는 대신 생선을 관찰하고 그렸다. 그는 마침 통영에 있던 일본인 아마추어 화가를 통해 유화를 접했고, 부산에서 도고 세이지(유명한 일본인 화가로, 김환기의 일본 유학 시기 스승이었다)가 잠시 운영했던 '양화 강습회'에 참가하여 회화의 기초를 연마했다. 이것이 그가 받은 미술 수업의 전부였다. 전혁림은 철저한 독학 화가였다. 그는 말했다. 원래 예술가에겐 스승이 없다고.

환갑까지 여관을 전전하며 살았던 화가

시인 서정주는 그를 키운 것은 8할이 바람이라고 했는데, 화가 전혁림을 키운 것은 8할이 '통영의 바람'이었다.[13] 그는 전적으로 통영의 문화와 자연에서 독학으로 화가의 꿈을 키웠다. 그는 통영 미륵산 용화사의 화려한 단청에 넋을 잃었고, 색색이 아름다운 자수와 민화의 매력에 빠졌다. 통영 소반, 반닫이, 나무 오리 같은 목기의 소박한 미학도 사랑했다. 그리고 무엇보다 통영의 푸른 바다! 그 바다는 전혁림에게 세계를 향한 드넓은 비전과 끓어오르는 영감의 원천을 제공했다. 전혁림은 통영 앞바다를 보면서, 이 바닷물은 "저 멀리

1977년 부산 동광동 삼호여관에서 그림을 그리던 전혁림.

스칸디나비아, 지중해 혹은 알래스카로부터 밀려온 파도가 아닌가 생각한다"라고 했다.[14]

그러나 세계 최고의 화가가 되겠다는 마음을 품고도 실제로는 아무런 뒷받침도 없는 환경에 놓이는 것은 어떤 삶일까? 다행히도 반 고흐에게 동생 테오가 있었듯, 전혁림에게는 형 전혁수가 있어 그를 이해하고 지원해 주곤 했다. 형은 전혁림을 그의 집에서 지내게 하면서, 일본에서 고급 물감과 화구, 화집을 사다 주었다. 그러나 그 형이 일찍 죽고 전혁림이 늦장가를 들어 처자를 부양하면서, 그에게 찢어지게 가난한 생활이 닥쳐왔다. 이 시절에 가난하지 않은 화가가 어디 있었겠느냐마는 전혁림은 그중에서도 가장 가난했다.

한국전쟁이 끝나고 1960년대를 지나면서, 그는 가족을 통영에 남겨 둔 채 혼자 '전업 화가'로서 마산과 부산을 전전했다. 부산에 있을 때

전혁림, 〈실내 풍경〉, 1978, 캔버스에 유채, 61×72.7cm, 부산시립미술관 소장.

그는 동광동 삼호여관을 숙소 겸 화실로 삼았다. 시장통에 자리 잡은 허름한 여인숙의 3평짜리 방에서, 그는 주로 우동과 라면으로 끼니를 때우며 수많은 그림을 그렸다. 2층 여관방에서 끈에 묶은 양푼에 돈을 조금 넣어 아래로 내려보내 "가래떡 좀 주소" 하고 외치면 떡이 실려 올라오는 '시스템'을 갖춘 방이었다. 가끔 없는 살림에도 깡패들이 들이닥쳐 그림을 빼앗아 가기도 했다. 그나마 그림이 좀 팔리면, 전혁림은 같은 여인숙에 묵는 "집창촌도 가고 술집 나가는 언니들"에게 모델료를 주고 누드화를 그렸다.[15] 이 시기, 그는 온갖 민예품이 어지럽게 널린 정물화나 남도의 풍경화를 닥치는 대로 그렸다. 그는 이런 생활을 1977년까지 이어갔다. 그의 나이 62세가 될 때까지 말이다.

전혁림의 도자기 그림, 〈어문 접시〉, 1969, 도자기에 채색, 33×33×3cm, 개인 소장.

모든 살아 있는 것은 슬프고도 아름답다

이 시기 전혁림의 작품은 정말 압권이다. 그는 1955년부터 7년간 대한도기회사에서 도자기 그림을 그렸는데, 이때 제작한 도자기 작품 또한 단연 세계 최고 수준이라고 할 만하다. 전쟁 시기에 많은 화가가 생계를 위해 도자기에 그림을 그렸지만, 전혁림만큼 진지하게 도자기 연구와 실험을 거듭한 작가는 없었다. 그의 도자기화는 매우 가느다란 동양 붓을 사용해 날아갈 듯 날렵했다. 빠른 붓질로 단번에 형태를 그려야 하는 도자기화의 특성으로 인해, 전혁림은 일필휘지의 묘사력을 완숙한 경지까지 끌어올렸다.

도자기화로 연마한 빠르고 날카로운 선 처리는 유화에도 그대로 적용됐다. 1970년대 그의 작품은 속도감 있는 선들이 출렁이는 화면

을 연출한다. 다양한 굵기의 선을 부드럽게 구사할 때는 동양화 붓을 사용하기도 하고 때로 서양화 붓도 섞어 쓰면서, 그는 자유자재로 형태를 잡아냈다. 또한 도자기에서 했던 것처럼 유화 물감의 색채 연구도 극단으로 밀고 나갔다. 비슷한 색채를 풍부히 변주하며 마음껏 구사할 수 있었다. 당시 서울 화단에서 단색조 회화가 대세였던 상황은 중요치 않다는 듯 그는 말했다. "색채가 없는 세상은 살아 있는 것이 아니다."[16]

기법을 완숙하게 연마해서 그가 하고 싶었던 것은, 1차적으로 모든 '살아 있음'에 대한 확인이었다. 그는 작품을 '만들고' 있는 것이 아니라, 작품에 자신의 몸을 던지고 뒹굴며 자신의 '생명'을 끊임없이 확인하고 있었다. 그의 그림에서 날아갈 듯 예리한 선과 다채로운 색채는 '살아 있음'을 증명하고 확인하는 도구였다.

그런데 모든 살아 있는 것은 어떤 존재인가? 산다는 것은 무엇인가? 삶은 그의 어지럽게 널브러진 여관방처럼 결코 단정하지도, 단순하지도 않다. 매우 복합적이며, 슬픔과 기쁨과 환희가 뒤범벅된 상태다. 생명은 "모든 것의 원천이며 아름답고 희열에 찬 것이지만, 반면 가장 슬프고 비극적인 것"[17]이라고 그는 말했다. 누드화 속 여인이 지닌 묘한 슬픔의 정체 같은 것이다. 그의 풍경화에서 보이는 처절한 아름다움 같은 것이다.

어떤 소재를 취하든, 그의 작품에는 비릿한 생선 냄새와 눈부시게 시린 바다색이 공존한다. 퀴퀴한 냄새가 날 것 같은 현실감이 있는가 하면, 동시에 그 현실 너머에서 갑자기 내리비추는 '섬광'의 번뜩임이 존재한다.

전혁림, 〈화삼리 풍경〉, 1978, 캔버스에 유채, 53.7×41.6cm, 부산시립미술관 소장.

일찍 돌아가신 엄마를 대신해 무조건적인 사랑으로 전혁림을 키워준 할머니의 산소가 있던 화삼리 풍경을 담았다. 일렁이는 화가의 마음을 반영하듯 풍경은 흔들리고 애절하게 타오른다.

끝내 이루어진 소년의 꿈

환갑이 넘을 때까지 그렇게 살아가던 전혁림에게 인생 역전의 기회가 찾아왔다. 1979년, 전혁림은 건강을 잃은 채 부산 생활을 접고 통영의 가족에게 돌아와 있었다. 그런데 그해 서울에서 잡지 『계간미술』에 '과소평가된 작가'로 전혁림이 거론된 것이다. "작가들을 재평가한다"라는 제목으로 과대 혹은 과소평가된 작가를 열거한 이 기획은 당시 미술계에 거센 논란을 일으켰다. 이 기사에서 천재 기인 평론가로 통했던 석도륜이 과소평가된 작가로 전혁림을 꼽으며 이렇게 썼다. "잊혀져 있어 그 누구도 들어보지 못한 이름인 전혁림. 그야말로 방금 인구마다에 회자되어지고 있는, 죽은 그 누구 열 사람과도 바꿀 수 없는 현존해 활동하고 있는 작가다."[18]

서울 사람들이 놀라서 물었다. "전혁림이 아직 살아 있었어?" 그후 갑자기 부산 지역에 나돌던 전혁림 작품이 동이 났다. 영문을 모르던 전혁림에게 서울 예화랑 사장이 통영까지 물어물어 찾아와 거액의 선금을 주며 전시회를 제안했다. 전혁림은 그제야 집에 전화를 처음 놓았다. 리어카를 끌고 이사 다니던 셋방살이도 청산했다. 그후 전혁림은 예화랑, 샘터화랑, 호암갤러리, 일민미술관, 국립현대미술관에서 대규모 회고전을 열었다. 나중에 전혁림은 인생 역전의 소회를 이렇게 표현했다. "대한민국 국민들이 나를 도와줬어요."[19]

1980년대 이후, 그의 작품은 변화된 생활에 어울리게 변모했다. 그는 젊은 시절부터 관심을 가졌던 조선의 민화와 민예품이 지닌 미학을 현대적으로 해석하는 일에 몰두했다. 전통 오방색의 화려한 원

전혁림, 〈한려수도의 추상적 풍경〉, 2005, 캔버스에 유채, 200×600cm, 개인 소장.

가로 6미터에 달하는 대작으로, 90세의 나이에 그렸다. 평생 수없이 보아왔던 통영항과 그 너머 미륵산을 포함한 한려수도의 정경을 추상적으로 해석한 장대한 풍경화이다.

전혁림, 〈새 만다라〉, 2005, 목반에 유채, 각 20×20cm, 개인 소장.

색 조각들이 사물놀이의 쨍그랑거리는 소리처럼 떠들썩하게 휘날리는 〈코리아 환타지〉 같은 작품도 남겼다. 옹기토를 이용해 도기 조각도 했고, 각종 목기나 목가구 위에 즉석에서 유화를 그렸으며, 1,050개의 목반(나무 접시)에 아주 다양한 문양을 넣어 거대한 〈새 만다라〉를 완성하기도 했다. 6미터짜리 벽화 같은 유화 작업에도 도전했고, 미국 뉴욕 갤러리에서도 전시회를 열었다. 노무현 전 대통령이 전혁림의 〈통영항〉을 청와대 영빈관에 걸어 세계의 국가 원수들이 그의 작

가로세로 각 20센티미터 크기의 목반에 각기 다른 문양을 유화 물감으로 그려 1,050개를 이어 붙여 완성했다. 말년의 대표작으로, 이 작품을 포함해 많은 작품을 그 시기에 왕성하게 제작한 데는 후원자의 영향이 컸다. 전혁림의 후원자는 박생광을 후원하기도 했던 김이환, 신영숙 부부였다.

품을 감상하기도 했다. 통영 앞바다에 앉아 세계 최고의 작가가 되려 했던 소년의 꿈은 그렇게 어느 정도 실현된 셈이다.

전혁림의 마지막 소원은 '붓을 쥐고 죽는 것'이었다. 2010년 따뜻한 봄날, 여느 때처럼 새벽 4시에 일어나 작업에 몰두하던 그는 점심을 먹은 후 가벼운 낮잠을 즐겼다. 그리고 그 낮잠에서 깨어나지 못한 것이 그의 죽음이었다. 향년 95세. 그는 그렇게 마지막 소원까지 이뤘다.

04

고향이 떠오를 때마다 그린 석양,
'상실의 시대'를 붓질하다

윤중식

대동강의 해 지는 풍경이 아름답긴 한가 보다. 평양 사람 중 최초로 서양화를 그린 화가 김관호는 해 지는 대동강에서 목욕하는 여인들을 그려 데뷔했다. 도쿄미술학교를 최우등으로 졸업하고 1916년 〈해질 녘〉으로 일본에서 최고의 권위를 지닌 《문부성미술전람회》에서 '특선'을 차지했다. 일본인들을 제치고 '장원급제'를 했다며 소설가 이광수가 흥분해서 이 소식을 고국에 알렸는데, 차마 벌거벗은 여인의 모습을 신문에 실을 수 없어서 그림은 실리지 않은 것으로 유명하다. 지금도 도쿄예술대학박물관에 보존되어 있는 이 작품은 국내에서도 몇 차례 전시됐는데, 실제 작품을 본 사람이라면 강변에 붉게 물든 하늘과 구름의 오묘한 색채를 결코 잊을 수 없다. 김관호 외에도 평양을 방문한 많은 이가 대동강의 석양 풍경을 그렸다.

윤중식, 〈석양〉, 2004, 캔버스에 유채, 116.7×90.9cm, 성북구립미술관 소장.

그러나 윤중식(1913~2012)만큼 주야장천 대동강 석양을 그린 화가가 또 있을까 싶다. 평양이 고향인 윤중식은 아버지의 친구인 김관호에게 인정받아 화가의 길로 들어섰다. 김관호가 어린 윤중식의 실력을 보고는, 화가로 키워도 되겠다며 그의 아버지를 설득했다. 윤중식은 그 후 일본 유학을 마치고, 평안북도 선천에서 교사로 지내다가 전쟁 중 월남했다. 1·4후퇴 때 폭격을 피해 내려오며 가족과 헤어져서는 부산에 안착했고, 휴전 이후에는 서울 성북동에 뿌리를

내렸다. 2012년 99세의 나이로 타계할 때까지 그는 평생 성북동 화실에서 대동강의 석양을 그렸다. 나이가 들수록 어린 시절의 기억은 뇌리에 더욱 선명해지는 법이다. 도대체 얼마나 아름답기에 한 예술가의 머릿속을 그토록 떠나지 않았는지, 대동강의 풍경 속으로 들어가보자.

평생 순수의 시절을 그리다

많은 예술가가 그러했지만, 윤중식 또한 매우 다재다능한 인물이었다. 음악을 매우 사랑했고, 운동도 잘했다. 평양 숭실중학교 재학 시절에는 대동강 종단 수영대회에 선수로 출전한 적도 있다. 능라도에서 대동교까지 3,100미터 거리의 대동강을 수영한 것이었다. 식민 지배를 받는 조선 청년들이 강인하게 자라기를 바랐던 선각자들은 '근대 스포츠'를 매우 권장했다. 윤중식은 1932년 평양에서 열린 전조선수상경기대회에서 자유형 100미터 1등, 500미터 2등을 수상하기도 했다.

어린 시절 윤중식의 생활 터전은 사시사철 대동강변이었다. "내가 학생 시절, 봄가을로 즐겨 그림을 그리고 여름에는 수영을 하며 또 겨울에 납쩌리(어명)를 잡던 곳이 바로 연광정이다. (중략) 여기 오르면 모란봉·을밀대·현무문·부벽루·능라도·대동교가 일모 하여 들어온다. (중략) 덕암 아래로 굽이쳐 흐르는 강물을 타고 까만 돛을 단 석탄배가 꿈을 꾸는 듯 떠내려와 능라도 사이로 빠져나간다. 그 배를 나는 여간 즐겨 그리지 않았다. 그 시절 겨울이 오면 화구를 걸

윤중식, 〈평화〉, 1980, 캔버스에 유채, 130.5×97.5cm, 국립현대미술관 소장.

강, 고깃배, 먼 산, 새 등 화가의 주된 소재가 모두 등장한다. 그는 해 지는 풍경뿐 아니라 이처럼 아침의 찬란한 순간을 그리기도 했다. 석양은 붉은색 위주로, 아침 풍경은 노란색 위주로 그렸다.

어치우고 그 대신 자판을 메고 살얼음이 진 대동강으로 새벽길을 내달았다. 채 동트기 전의 어둠 속임에도 연광정 아래 납쩌리 낚시는 질릴 줄 모르는 낙이 있었다. 더러는 영하 30도의 얼음판 위에서 밤을 꼬박 새기도 했다."[20]

어찌 보면 윤중식은 이때의 순수와 낭만을 지키는 일에 일평생을 바쳤다고 해도 과언이 아니다. 그는 1972년에 환갑이 다 된 나이에도 이렇게 썼다. "지금도 내 화제(畫題)에 주(主)가 돼 있는 강, 고깃배, 먼 산, 뭉게구름, 새…… 이 모든 것은 대동강변에서 스케치하던 시절의 연속이다. 고요하고 맑은 강과 섬, 그리고 주홍으로 물들어 한없이 아름다운 구름이 역시 그때 감수된 것들이다."[21]

차마 다시 꺼내 보기도 두려웠던 전쟁의 기억

윤중식은 1913년 평양 박구리(현 중구 경림동)에서 미곡장과 정미소를 운영하는 부잣집 아들로 태어났다. 9남매 중 여섯째로, 아들로는 두 번째였다. 위로 누나가 많았다. 고개마다 교회가 있었다는 평양에서 일찍 기독교에 입문한 집안이라 자녀를 모두 일본과 미국으로 유학 보냈다. 윤중식의 형은 동경제국대학 법학과 출신이었고, 큰누나는 미국에서 유학하며 예일대학교 법대를 나온 김성락과 결혼했다. 김성락은 윤중식과 같은 숭실중학교 졸업생으로, 김일성의 아버지와 주일학교 친구 사이이기도 했다. 그 인연으로 김성락은 나중에 미국에 살면서, 김일성의 초청을 받아 두 번이나 평양을 방문했

윤중식, 〈전쟁 드로잉〉, 1951, 종이에 연필·수채, 17.8×32cm, 성북구립
미술관 소장.

부산에 도착하여 부은 얼굴로 죽을 얻어먹고 있는 아들을 그린 것이다.

다. 어쨌든 윤중식의 집안은 부자였고 대단한 기독교 집안이었으니
해방 후 탄압의 대상이었다.

1950년 말 중공군의 개입으로 국군이 밀려 내려올 때, 그 피란 행
렬에 윤중식의 가족도 끼어 있었다. 부인과 두 딸, 아들 하나를 데리
고 달구지에 짐을 싣고 길을 나선 이 가족은 해주를 지날 무렵 공
습을 당했다. 순식간에 부인과 큰딸이 어디론가 사라졌고, 윤중식은
네 살 난 아들의 손을 잡고 젖먹이 딸을 안은 채 남하했다. 그러나
부산까지 내려오다가 젖먹이 딸은 굶어 죽었고, 아들 하나만 통통
부은 얼굴로 죽을 얻어먹고 간신히 살아났다.

윤중식은 이 모든 과정을 28점의 드로잉으로 그렸다. 처절한 개인

사이지만 역사의 기록으로 남겨야 한다고 생각했던 것이다. 길거리에서 목숨을 잃은 수많은 피란민의 처참한 모습도 스케치에 담겼다. 언젠가는 이 스케치를 커다란 그림으로 옮겨 그리겠다고 다짐했지만 실현되지 못했다. 차마 이 스케치를 다시 꺼내 볼 수 없었기 때문이었으리라. 이 그림들은 그대로 보존되다가 화가 사후인 2020년에 처음 공개됐다. 전쟁 당시 네 살이었던 아들은 몇 년 전 아버지의 스케치에 글을 붙여 『할아버지의 양손』이라는 책을 펴냈다.

애타는 그리움이 붉은 노을로

평양에서는 알아주는 부잣집이었지만 월남한 그는 거지 신세인데다가 이산가족이었다. 그의 부모와 형제 둘이 북에 남았고 피란 중 헤어진 부인과 큰딸은 생사조차 확인하지 못해 잠 못 드는 날이 많았다. 딸이 혹시 고아원에 맡겨졌을까 싶어 발톱이 빠지도록 고아원을 찾아다닌 세월도 길었다. 1980년대 KBS 이산가족 찾기 운동 때는 혹시 모를 희망을 안고 신청하기도 했다. 그 시절 수많은 이산가족의 애타는 심정을 어떻게 말로 표현할 수 있겠는가. 그리고 이들의 말 못 할 사정이란 또 얼마나 많았을까.

말로 할 수 없으니 차라리 그림으로 표현한 것이다. 타들어가는 화가의 심정은 붉은 노을로 화(化)해 화폭을 아름답게 물들였다. 윤중식의 작품은 겹겹이, 첩첩이 붉고 노란 수평선으로 이루어져 있다. 이 선들은 시간적으로 아득하고, 공간적으로도 아주 먼 세계를

석양빛이 아름답게 물든 강 위로 새들이 자유롭게 날아간다.

암시한다. 그 사이에는 강이 놓여 있다. 아무리 가려 해도 건너갈 수 없는 세계다. 오직 새들만이 이 시공간을 자유롭게 넘나들 뿐이다. 윤중식이 유독 새 그림을 많이 그린 이유도 새의 그러한 자유로움이 부러워서일 게다. 화가는 이런 비슷한 장면을 그리고 또 그렸다. "내 일생이란 게 그저 고향 가고 싶은 생각과 헤어진 딸을 보고 싶은 생각으로⋯⋯."²² 그것이 화가가 말할 수 있는 전부였다.

그의 작품은 구상이라든가 추상이라든가 하는 미술사적 양식의 범주를 넘어선다. 시대가 변하고 세계의 미술 양식이 어떻게 흘러간

윤중식, 〈가족〉, 1970, 캔버스에 유채, 45×53.5cm, 국립현대미술관 소장.

정미소를 했던 평양 집에는 비둘기가 많았다. 어릴 때부터 관찰한 비둘기는 이후 화가의 주된 작품 소재가 되었다. 화가 자신은 가족과 헤어져 있지만, 비둘기 가족은 옹기종기 모여 평화로워 보인다.

들, 그의 작품이 과거에 머물러 있다고 누가 비난할 수 있겠는가. 윤중식의 작품을 직접 보면, 석양의 황홀한 색감에 도취되면서도 왠지 모를 울컥함이 밀려온다. 그의 작품은 머리나 눈이 아니라 가슴으로 읽힌다. 이상하게도 작품 앞에서 계속 서성이게 된다. 그리고 어렴풋이 깨닫는다. 그가 그린 것은 대동강의 석양이 아니라 그리움 자체라는 것을.

윤중식의 서정을 이해하는 사람이 그의 시대에는 적지 않았다. 평양 숭실중학교 후배였던 언론인 장준하도 윤중식의 팬이었다. 잡지

『사상계』에 윤중식의 드로잉이 특히 많이 실린 것은 그런 연유였다. 1970~1980년대 윤중식의 작품은 미술시장에서도 호응이 좋았다. 가격도 높아서 한때 생존 작가의 작품 가격 중 3위에 올랐다. 이유를 알 수 없는 '그리움'은 시대 정서였다. 그림이 팔려 생계가 해결되자, 윤중식은 자신의 어려웠던 피란 시절을 생각하며 매년 동네 고아원과 양로원에 생필품을 보냈다. 수십 년간 계속된 일이었지만 절대 이름을 밝히지 않았다.

고향 잃은 화가의 마우솔레움

윤중식은 창덕여자고등학교에서 10년간 교사 생활을 했고 여러 대학에서 강의를 하긴 했지만, 대부분 성북동 화실에 들어앉아 그림만 그렸다. 1959년에 재혼해서 두 딸을 얻고 자녀를 키워 손주를 볼 때까지 그는 200년 된 소나무가 있는 성북동의 마당과 화실을 거의 벗어나지 않았다. 그 소나무처럼, 자신도 성북동이라는 새로운 터전에 깊이 뿌리내리고 싶은 마음이었을까.

자녀를 교육할 때까지는 그림을 팔았지만 이후에는 작품을 잘 내놓지 않았다. 두 번 도둑을 맞은 탓에 시장에 돌아다니는 작품들도 있긴 했지만, 그는 자신의 작품을 몹시 아꼈다. 갤러리에 일단 내놓았던 작품도 불쑥 찾아와서는 다시 가져가버리곤 해서 화랑 주인을 곤란하게 했다. 그러는 동안 윤중식의 이름은 차차 대중에게 잊혔지만 그런 것은 별로 개의치 않았다. 그렇게 아껴서 남에게 잘 보여주지도

윤중식의 생전 모습.

언제나 단정하고 꼿꼿하고 타협 없는 선비의 인상을 풍기는 화가였다.

않던 그림들을 그의 아들은 작가 사후에 거의 다 공공미술관에 기증했다. "그림을 흩어지게 하지 말라"라는 아버지의 유언 때문이었다.[23]

국립현대미술관에 윤중식의 대표작 20점이 유족에 의해 기증되었고, 고 이건희 회장의 기증품에도 윤중식의 대표작이 포함되어 있다. 화가가 50년 넘게 정착했던 제2의 고향 성북동의 성북구립미술관에도 무려 500점의 작품이 기증되었다. 이 중 일부가 2022년 작가의 10주기 회고전에서 소개된 바 있다.

북에서 내려와 남에 정착한 실향민 화가들이 작품을 공공미술관에 기증한 사례는 유독 많다. 윤중식과도 가까웠던 최영림과 홍종명이 국립현대미술관에 작품을 대거 기증했고, 물방울의 화가 김창열도 제주도에 대표작을 남겼다. 이들에게 작품은 돈으로 환산될 수 있는 것이 아니다. 끝내 고향 땅에 묻히지 못했던 예술가들은 자신의 영혼이 담긴 작품을 영구히 보존하는 미술관을 일종의 마우솔레움(영묘. 靈廟)이라 믿으며 그렇게 이승을 떠났다.

05

오직 하나의 길,
회화의 본질을 찾아 삶을 바치다

원계홍

1970년대 가수 박인희가 불러서 히트를 쳤던 〈세월이 가면〉이라는 노래가 있다. "지금 그 사람 이름은 잊었지만/그 눈동자 입술은 내 가슴에 있네"로 시작하는 이 노래는 박인환이 시를 쓰고 이진섭이 곡을 붙였다. 1956년, 전쟁이 끝나고 수많은 예술가가 명동에 모여 하루하루를 지탱하던 시절, '경상도집'이라는 주점에서 즉석으로 만들어진 노래였다.

박인환과 이진섭은 모두 1920년대생으로, 전후에 명동을 배회하던 대표적인 '명동백작'들이었다. 제대로 된 일자리도 없는 가난한 예술가였지만 멋들어진 품새에 고아한 정신세계를 갖춘 이들은 진정한 '정신적 귀족'이었다. 이 무리에 어울린 화가도 적지 않았다. 그 중에서 화가 원계홍(1923~1980) 이야기를 해보려 한다.

원계홍, 〈수색역〉, 1979, 캔버스에 유채, 45.5×53.2cm, 개인 소장.

두 번의 전쟁을 겪은 '낀 세대'

원계홍도 1920년대생, 1923년에 서울에서 태어났다. 1920년대생들은 어떤 면에서는 20세기 한반도에서 태어난 이들 중 가장 불행한 청춘을 보낸 세대였다고 할 수 있다. 일제강점기에 태어나 식민지 조선에서 청소년기를 보내고, 대학에 들어갈 때쯤 태평양전쟁을 맞았다. 1940년대 초 기껏 일본으로 유학을 가도 곧 학도병 이슈가 터졌다. 1945년 해방 후에는 혼란한 정국에서 헤매다가 1950년 전쟁통에 휩쓸려 20대를 날려야 했다.

원계홍, 〈소녀〉, 1978, 캔버스에 유채, 54×
35cm, 개인 소장.

화가와 같은 동네에 살던 소녀를 모델로 한
작품이다. 봉투를 붙이는 가내수공업 아르
바이트를 하던 평범한 소녀였다고 한다.

한창 전문적인 교육을 받아야 할 20대에 이들은 두 번의 전쟁을
겪었다. 그래서 이들은 대체로 '독학파'였고, 전쟁의 비애를 체험하면
서 정신적 무기력과 허무주의를 바탕에 깔고 살았다. 1910년대에 태
어났다면 제대로 일본 유학을 마치고 각 분야에서 '조선 최초'의 타
이틀이라도 거머쥐었을 것이다. 1930년대에 태어났더라면 전후 재편
된 사회 구조의 주역으로 성장할 가능성이 높았다. 그러나 1920년대
생은 '낀 세대'로 어느 쪽에도 속하지 못한 채 각개전투로 살아남아
야 했다.

〈세월이 가면〉을 작곡했으나 작곡가는 아니었고, 지휘자를 꿈꿨

으나 되지 못했으며, 극작가, 번역가, 영화 제작자 등등이었던 이진섭은 종종 이렇게 표현했다. "우리 시대는 턱걸이 제너레이션이야. 무언가 해보려고 안간힘을 썼다가는 떨어지고 또 떨어지고……."[24]

성공하지 '않는' 삶

원계홍도 예외가 아니었다. 그는 서울 영등포에서 철공장을 하는 꽤 부유한 집안의 외동아들로 태어났다. 그 시절에 유치원을 다녔을 정도였다. 배재고등보통학교를 졸업한 후 1942년에 일본 유학을 떠나 명문 사립인 주오(中央)대학에 들어갔지만, 폐결핵에 학도병 문제가 겹쳐 1944년에 귀국해야 했다. 도쿄에서는 경제학을 전공했지만 부친의 반대를 무릅쓰고 미술 공부를 위해 사설 아카데미를 다녔다. 마티스의 제자였던 일본인 화가 이노쿠마 겐이치로가 운영하는 곳이었다. 채 2년도 안 되는 기간 동안 그의 지도를 받은 것이 원계홍이 받은 미술 교육의 전부였다.

그는 유학에서 돌아오는 길에 인력거 한가득 미술책을 싣고 와서 그저 혼자 공부하고 그림을 그렸다. 철저한 독학파였다. 해방 후 1948년에 이화여대 영문과 출신의 엘리트 여성 민현식과 결혼하여 네 명의 자녀를 두었지만 평생 별다른 직업이 없었다. 한국전쟁이 터져서 대구에서 피란 생활을 했고 폐허가 된 서울에 돌아와서는 여느 예술가들처럼 명동을 배회했다. 시인 박인환, 극작가 이진섭과 어울려 지낸 것도 이 무렵이었다.

원계홍, 〈장미〉, 1977, 캔버스에 유채, 34.5×26.5cm, 개인 소장.

원계홍이 생계를 위해 노력하지 않은 것은 아니었다. 부친이 하는 철공장 일을 돕기도 했고, 경기도 부천에 있던 과수원을 돌보는 일도 했다. 1960년대 말에는 인쇄소를 잠깐 운영하기도 했다. 대체로 모든 일을 흐지부지 접기는 했지만 말이다. 흔한 학교 선생조차 할 수 없었던 것은 그가 미술대학을 제대로 졸업하지 못한 탓도 있었으리라. 표면상 그의 인생은 제대로 되는 일이 별로 없었다.

그러나 원계홍은 스스로 생각할 때 성공을 하지 '못한' 것이 아니

라 성공을 하지 '않는' 것이었다. 누가 보면 아무 일도 하지 않는 사람처럼 보일지 몰라도, 그는 홀로 철저하게 예술가의 길을 걷고 있었다. 더구나 예술가라면 성공을 추구해서는 안 되며, 오히려 성공을 위험한 것으로 여겨야 하는 존재라 믿었다.

"예술가의 세계란 쟁투와 질투, 야망과 절망, 책모(策謀)와 불성실이 소용돌이치는 절망적인 곳이며, 거기서 살아남는 자는 선인(善人)만에 한한다고 할 수는 없다. 끈질기지 않으면 안 되고, 또한 겸허하고 탈속적이지 않으면 안 된다. 그리고 최대의 위험은 성공이라는 것이다."[25] 원계홍이 쓴 작가 노트의 일부다. 성공을 해본 적도 없으면서 탈속을 지향할 수 있는 그의 정신세계가 놀랍기만 하다.

조용히 기본을 쌓아올린 무림의 고수

'적극적으로 성공하지 않는 삶'을 추구하면서, 화가는 혼자 무엇을 했을까? 그는 동서고금의 미술사와 미학을 섭렵했다. 그는 평론에서는 자신이 "일류"라고 스스로 자부할 만큼 아는 것이 많았다. 국립현대미술관장을 지낸 평론가 이경성의 회고에 따르면, 1950년대 서울 낙원동에 예술가들이 모여 화론(畵論)을 나누고 겨루던 시절, 원계홍이 가끔 모습을 드러낸 적이 있었다고 한다.

"그는 가끔 들러서, 우리가 생각지도 못한 날카로운 비판이나 탁견을 피력하고 어디로 사라지는 그러한 사람이었다. 그래서 우리들은 별로 오랫동안 같이 있지 않고서도 그의 존재를 뚜렷하게 의식하

원계홍, 〈장미와 레몬〉, 1978, 캔버스에 유채, 31×40.7cm, 개인 소장.

고 있었다."[26] 말하자면 원계홍은 '무림의 고수' 같은 인물이었다.

그는 특히 폴 세잔에 심취했다. 클로드 모네와 같은 인상파 화가들이 시시각각 변하는 순간을 포착하며 '감각만의 미학'을 추구한 것과는 달리, 세잔은 절대적이고 보편적인 회화의 질서를 찾고 있다고 생각했다. "자연은 구와 원통, 원뿔로 이루어져 있다"라는 세잔의 유명한 말에서 알 수 있듯이 말이다.

세잔이 사과만 열심히 그려서 회화의 원리를 터득한 것처럼, 원계홍은 "장미만 잘 그려도 대가가 될 수 있다"라는 말을 종종 했다.[27] 그는 새벽마다 새 장미를 사 와서 화병에 꽂은 후, 테이블에 놓인 장

미를 여러 다른 각도에서 계속해서 그렸다. 시점에 따라 테이블 형태와 패턴이 어떻게 변하는지, 빨간 장미와 노란 레몬은 어떤 배치에서 딱 맞게 조화로운지 끊임없이 연구했다.

새벽 거리, 형태의 질서를 찾는 시선

그는 인적이 드문 이른 새벽에 길을 나서서 동네 언저리의 좁은 골목과 집 그리기를 좋아했다. 아무렇게나 지어진 평범한 집들의 무질서한 배치를 끈질기게 관찰하다 보면, 화가는 그 속에서도 '형태의 질서'를 찾아낼 수 있었다. 새벽의 태양 빛으로 따스하게 감싸인 도시의 뒷골목을 바라보면서, 원계홍은 "동일한 색가(色價)를 갖는 색들의 우미한 대비"[28]를 잡아낼 수 있었다. 화가는 이런 일에 사로잡혀 시간 가는 줄 몰랐을 것이다.

원계홍의 작품이 놀라운 지점은 작품의 대상을 1970년대 당시 한국의 허름한 일상에서 그대로 끌어왔다는 사실이다. 집 장사하는 이들이 아무렇게나 지은 집, 양동의 사창가, 성북동의 가난한 좁은 골목 등 어디 하나 내세울 것 없다고 우리 스스로 생각했던 하찮은 풍경에 화가는 엄숙하고 보편적인 회화의 질서를 부여했다. 한국이 세계에서 제일 못살던 시절, 도시 뒷골목은 분명 서글프도록 무미건조한데 그것을 그린 풍경화는 어쩐지 숭고할 정도로 아름답다. 이런 기묘한 조합은 매우 신선할 뿐 아니라 경이롭기까지 하다.

보통 김환기 같은 선배 화가가 미의 원형을 조선 백자의 미학에서

원계홍, 〈장충동 1가 뒷골목〉, 1980, 캔버스에 유채, 65×80.6cm, 개인 소장.

취했다면, 원계홍은 전통을 들먹이지 않고도 현재의 평범한 일상에
서 미학적 완결성을 추구할 수 있다고 자신했다. "회화는 그 자체가
주제"이기 때문에, 그 소재가 장미이든 뒷골목이든 상관없었다. 중요
한 것은 "회화의 본질", 영원히 변하지 않는 지고의 아름다움을 회화
적으로 구현하는 일이었다.[29]

원계홍, 〈성북동 풍경(산동네)〉, 1977, 캔버스에 유채, 53.5×28cm, 개인 소장.

원계흥, 〈북창동길〉, 연도 미상, 캔버스에 유채, 59.5×49.5cm, 개인 소장.

지독한 완벽주의자의 고고한 성취

사람들은 전쟁터 같은 어둡고 참담한 시절에 어떻게 예술가로 생을 영위할 수 있었는지 놀랍다고 생각할는지 모른다. 하지만 오히려 그 반대다. 원계홍과 같은 예술가는 시대가 어둡고 힘들었기 때문에 '예술'에라도 매달려 삶을 지탱할 수 있었던 것이다. 그에게 예술은 유일한 구원이었다.

하지만 회화의 본질을 구현한다는 것은 대체 무슨 뜻일까? 이 도도하고 지독한 완벽주의자는 그것을 해냈다고 스스로 생각했을까? 원계홍은 1978년에 55세가 되어서야 생애 첫 개인전을 열었다. 원계홍의 절친이었던 박고석이 주선해서 박고석의 처남인 건축가 김수근이 운영하는 공간화랑에서 전시회가 열렸다. 이 전시는 미술계에서 상당한 호평을 받았다. 그러나 화가는 말했다. "막상 걸어놓고 보니, 건질 만한 작품이 하나도 없다"라고.[30]

그후 불과 2년이 지난 1980년, 원계홍은 딸들이 사는 미국에 가서 생활하려 했는데 미국에 도착한 지 20일 만에 심장마비로 갑자기 생을 마감했다. 향년 57세였다. 이 무렵 한국 화단은 1930년대생 화가들의 주도하에 세계와 동시대적으로 발맞춘 '추상'의 물결로 뒤덮였다. 그리고 원계홍의 이름은 오랫동안 잊혔다.

그래서 지난 2023년 성곡미술관에서 열렸던 원계홍의 탄생 100주년 전시는 드라마틱한 반전이었다. 1980년대에 유족이 보관하던 원계홍의 작품을 보고 첫눈에 반한 두 명의 소장가가 있었다. 이들은 40여 년간 작품을 오롯이 보관하다가, 화가의 탄생 100주년을 맞아

공간화랑에서 첫 개인
전을 연 원계홍의 모습,
1978, 주명덕 촬영.

처음으로 그의 작품 100여 점을 세상에 꺼내놓았다. 가장 놀라운
점은 이 전시가 MZ세대의 입소문을 타고 대성황을 이루었다는 사
실이었다. 방탄소년단 RM을 필두로 한 젊은 관객층의 발길이 끊이지
않았고, 급기야 전시 기간이 연장되기까지 했다.

　100여 년 전에 태어나 전쟁과 혼란의 시대를 살았던 원계홍의 정
신세계를 우리 세대가 이해하기는 도무지 어려운 일이다. 하지만 화
가의 말대로 '회화의 본질'이란 시대를 초월하여 통하는 것일까? 원
계홍은 그 사실을 이제라도 증명해 보이기 위해, 자신의 삶을 오로
지 하나의 길, 그림 그리는 일에 바쳐 이 많은 작품을 남긴 것인지도
모르겠다.

가지 않은 길 위의 선인들

방에서 매일 들리던 망치 소리,
근대 추상 조각의 선구자

김종영

"나의 살던 고향은 꽃 피는 산골/복숭아꽃 살구꽃 아기 진달래/
울긋불긋 꽃대궐 차린 동네/그 속에서 놀던 때가 그립습니다."

아동문학가 이원수가 쓴 〈고향의 봄〉 가사다. 이 노래에 등장하는
'꽃대궐'은 이원수가 유년 시절을 보낸 경남 창원 소답리에 있었다.
높은 누각을 올린 운치 있는 한옥, 꽃이 가득한 정감 있는 집들 사이
에서 이원수는 어린 시절 서당에 다녔다. 이때 이원수가 본 꽃대궐은
바로 조각가 김종영(1915~1982)이 나고 자란 집이었다.

김종영은 대중에게는 다소 생소한 이름일 것이다. 그러나 그는 한
국 근대 추상 조각의 선구자로 칭송받는 조각계의 대부 같은 존재
다. 광화문에 서 있는 이순신 장군 조각상을 만든 김세중이나 한국
천주교 성당에 많은 성상 조각을 남긴 최종태 등이 모두 김종영의

김종영, 〈자각상〉, 1964, 나무에 조각, 26×17×
16cm, 김종영미술관 소장.

김종영이 49세에 제작한 자각상이다. 눈을 감은
채 내면세계에 깊이 몰입한 작가의 모습을 나무에
새겨 넣었다.

제자였다. 서울 평창동에는 그의 유족이 세운 김종영미술관이 지금
도 건재하다. 대중에게는 낯선 이름이지만, 한국 조각사의 개척자였
던 김종영의 세계 속으로 들어가보자.

사랑을 듬뿍 받고 자란 꽃대궐집의 귀한 자손

동요에 나오는 '꽃대궐'을 짓고 가꾼 이는 김종영의 증조부 김영규
였다. 그는 대한제국 말기에 장례원 전사, 지금으로 치면 차관급까지
올랐던 이였으나, 나라가 망하자 모든 벼슬을 내려놓고 고향에 돌아
갔다. 승정원 비서를 하던 아들도 함께 귀향했다. 이후로 학식이 높
았던 이 양반들은 창원에서 마을을 돌보고 후학을 기르는 일에만
전념하며 세월을 보냈다. 나라 잃은 설움을 나눌 곳 없던 우국지사

김종영이 나고 자란 꽃대궐집.

들이 이 집에 드나들었던 것은 당연했다. 일본 천황이 주는 작위를
거절하고 은거했던 석촌 윤용구, 왕가 자손 중 유일하게 독립운동 이
력을 가진 의친왕 이강이 그의 집 당호(堂號)를 직접 써준 것도 이런
배경일 것이다.

　김종영은 할아버지 등에 업혀 지냈다고 할 만큼 사랑을 듬뿍 받
고 자란 집안의 장손이었다. 그의 아버지 김기호는 아예 출사한 적이
없다. 출사할 나이에 일제강점기가 되었으니, 별 도리가 없었다. 그는
평생 처사로 지내며 학문을 갈고닦았다. 동양의 전통사상을 깊이 연
구했고, 장남 김종영을 직접 교육했다. 김종영은 다섯 살 때부터 아
버지 방에서 함께 생활하며 한학과 서예를 배웠다. 초등학교는 아예
가지 않았다. 그는 어린 시절 증조부, 조부, 부친의 사랑과 가르침을
자연스럽게 체득했다.

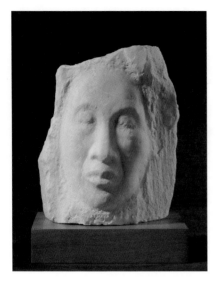

김종영, 〈어머니상〉, 1974, 치옥석, 25×
21×11cm, 김종영미술관 소장.

대갓집 며느리로 평생 일만 했던 노년의
어머니 얼굴을 돌에 새겼다. 사실적인 작
품이지만, 왠지 엄숙한 느낌을 준다.

동양과 서양, 전통과 미래가 교차하다

1930년에 15세가 되자, 김종영은 바로 경성의 휘문고등보통학교에
입학했다. 그리고 이듬해 불과 2학년생인 김종영이《전조선남녀학생
전람회》서예 부문에서 1등을 차지했다. 다섯 살 때부터 익힌 그의
서예 실력을 따라올 자가 없었던 것이다. 안진경의 〈원정비〉를 따라
쓴 김종영의 정갈한 글씨는 신문에도 실렸다. 중국 당나라 현종이
출사를 종용해도 끝내 벼슬길에 오르지 않았던 이현정의 삶을 기록
한 글이었다. 세속의 이해타산을 떠나 소탈한 삶을 자처했던 도인(道
人)의 이야기다. 내용이 어쩐지 김종영의 선조들 이야기 같다.

휘문고등보통학교에는 장발(1901~2001)이 미술 교사로 있었다. 장

김종영, 〈근도핵예(根道核藝)〉, 연도 미상, 종이에 먹, 33×131cm, 김종영미술관 소장.

'도'는 뿌리이고 '예'는 열매라는 뜻이다. 도를 근본으로 삼아 예를 견실히 한다는 의미이다.

발은 1920년대에 미국 컬럼비아대학에서 미술 실기와 미학을 공부하고 돌아온 1세대 서양화가였다. 이탈리아에 직접 가서 종교화를 연구했던 그는 한국에서 서양 문물을 가장 빨리 체득한 인물이었다. 장발은 천주교인으로 종교 미술에 심취했던 터라, 한국에도 화가뿐 아니라 조각가가 반드시 필요하다고 통감했다. 외국 성당을 보면, 건물 전체가 조각으로 가득 차 있으니 말이다. 그래서 장발은 휘문고등보통학교 학생 중 유난히 뛰어났던 김종영에게 조각을 배워 오라고 독려했다. 1936년 김종영은 일본 도쿄미술학교 조소과에 입학해서, 미술 해부학을 비롯한 인체 조각의 과학적 기초를 본격적으로 배웠다.

그러니까 김종영은 뿌리 깊은 동양철학의 형이상학을 연구한 아버지 김기호와 당대 최신 서양미술을 받아들인 장발이라는 두 스승 밑에서 성장했다. 그에게서 동양과 서양, 전통과 미래가 교차할 수 있었던 것은 어찌 보면 운명이었다.

보편성과 영원성의 실마리를 찾게 해준 추상 예술

이러한 환경에서 김종영이 보고 자라며 느꼈을 문제의식을 상상해 보라. 그는 어릴 때부터 할아버지와 아버지 밑에서 전통사상의 높은 가치를 누구보다 잘 배운 인물이다. 그 가치는 쉽게 눈에 띄지 않지만, 무한히 존재하는 어떤 것이다. 그것은 가깝게 말하면 사랑이나 의리와 같은 무형의 가치이고, 거창하게 말하면 우주와 자연의 질서, 세상이 돌아가는 이치 같은 것이다. 흔히 도교 사상에서는 '도'라고 하는 것이다.

그런데 이런 높은 형이상학적 세계관을 지니고도 조선은 서양의 과학적·이성적 사고가 부족하여 나라가 망하는 뼈아픈 경험을 했다. 김종영은 이렇게 질문했다. '무한한 가치를 추구하는 동양의 사상에 뿌리를 두되, 서양의 과학적 사고를 종합하여 세계적으로 통용되는 보편적인 언어를 찾을 길은 없을까?' 1955년, 마흔이 된 김종영은 이런 메모를 남겼다. "지구상의 어느 곳에도 통할 수 있는 보편성과 어느 시대에든지 생명을 잃지 않는 영원성을 가진 작품을 만들고 싶다."[1]

그것은 쉬운 일은 아니었다. 그의 얘기를 좀더 들어보자. "그 후 오랜 세월의 모색과 방황 끝에, 추상 예술에 대한 관심을 갖게 되면서부터 내가 갖고 있던 여러 가지 숙제가 다소 풀리는 듯하였다. 사물에 대한 관심과 이해의 폭이 넓어지고, 참으로 실현하기 어려운, 지역적인 특수성과 세계적인 보편성과의 조화 같은 문제도 어떤 가능성이 있어 보였다."[2]

여기서 김종영은 '추상'을 연구하면서 실마리를 찾았다고 했다. 그

김종영, 〈작품 77-6〉, 1977, 돌, 44×38×14cm,
리움미술관 소장.

의 작품을 보면서 그 실마리를 따라가보자. 〈작품 77-6〉은 과연 무
엇일까? 사람의 얼굴을 핵심 요소만 뽑아내어 단순화한 것 같기도
하고, 흔한 꽃잎같이 보이기도 한다. 동시에, 이것은 단순히 하나의
사물이라기보다 인간이나 자연이 생장하는 원리 자체를 형상화한
것으로도 보인다. 하나의 중심원에서 생겨나고 확장하는 여러 원의
힘과 긴장, 그리고 에너지 자체가 주제일 수도 있다. 그러고 보면 이 작
은 원들은 비슷하지만 각기 조금씩 다르게 자란다. 한 송이 꽃의 꽃잎
들이 완전히 같지 않고, 한 부모 밑에서 자란 자녀들이 다 같을 수 없
듯이. 자연의 모든 생성은 어쩌면 일종의 저항력을 기반으로 한다.

　우리는 그의 작품 하나를 두고 이처럼 무궁무진하게 생각을 전개할
수 있다. 예술가는 이미 세상에 존재하는 돌덩어리를 약간 '가공'했
을 뿐이지만, 관람자는 각자 자신의 경험에 비추어 풍부한 내용과

김종영, 〈작품 79-15〉, 1979, 돌, 48×
31×14cm, 김종영미술관 소장.

김종영, 〈작품 75-9〉, 1975, 돌, 80×31
×28cm, 김종영미술관 소장.

해석을 덧붙일 수 있는 것이다. 그것이 가능한 이유는 작가가 사태
의 본질을 꿰뚫어 한 작품에 풍부한 내용을 '함축'했기 때문인데, 그
것이 말하자면 '추상'의 원리다.

　김종영이 한 가지 더 주목했던 것은 서양에서 말하는 추상 개념
을 동양에서는 이미 오래전부터 체득하고 있었다는 사실이다. 서예
만 해도 그렇다. 추사 김정희의 서예가 지닌 구조의 미학은 폴 세잔
의 자연에 대한 구축적 이해와 크게 다르지 않다는 것이 김종영의
생각이었다. 그는 철저한 동양철학의 바탕 위에서 현대 추상의 문제
를 해석하고자 했다. 이를 통해 그는 동서양 어디에서나 통용될 만
한 보편적인 궁극의 형상을 찾고 있었다.

작품을 제작 중인 김종영, 김종영미술관 소장.

평범하고 단조로운 삶이 전한 '무언의 교육'

평생을 이렇게 심오한 생각에 사로잡혔던 김종영은 어떻게 살았을까? 의외로 그의 생활은 지극히 단순했다. 그는 해방 후 1948년부터 1980년까지 서울대학교 조소과에서 교수로 재직했다. 학교와 집을 왕래한 것이 그의 생활 반경의 전부였다. 집에는 제대로 된 아틀리에도 없었기에 그는 주로 마당에서 작업했다. 동네 사람에게 망치 소리가 들리지 않아야 해서 삼선교 부근의 언덕 꼭대기 인적이 드문 달동네에 집을 얻었다. 그의 부인은 "사또 할아버지에게 업어 키워진 귀한 손자"가 달동네에 사는 것을 안타깝게 여겼지만, 그런 데 개의치 않는 김종영을 마음 깊이 존경했다.

학교에서도 그는 매우 평범하게 지냈다. 학생들에게 미술 해부학을 가르쳤고 조소를 지도했지만, 대체로 말수가 적었고 말을 해도

김종영, 〈산동네 풍경〉, 1973, 종이에 펜·수채, 53×38cm, 김종영미술관 소장.

작가가 살던 산동네 풍경을 담은 드로잉이다. 구축적인 화면 구성이 흥미롭다.

김종영, 〈드로잉〉, 1956, 종이에 먹·수채, 28×35cm, 김종영미술관 소장.

김종영은 나무, 풀잎 등 자연의 대상을 면밀하게 관찰하고 연구하면서 매우 많은 드로잉을 남겼다.

어눌한 편이었다. 알아들을 수 없는 비유나 격언을 한마디씩 던지듯 했을 뿐이다. 작품도 거의 발표한 적이 없었기에 김종영이 평소 무엇을 만드는지 아는 사람은 별로 없었다. 다만 미술대학 건물 복도 끝 김종영의 방에서는 매일 일정한 속도로 망치 소리가 들렸다고 한다. 학생들은 그 망치 소리를 진정한 '무언(無言)의 교육'으로 알아들었다. '이상하게도' 서울대학교 미대생이라면 모두 김종영을 존경했다.

1982년에 68세의 일기로 김종영이 타계하고서야 그가 평생 무엇을 만들었는지 전모가 밝혀졌다. 그는 총 220여 점의 조각과 2,000여 점의 서예, 3,000여 점의 드로잉을 남겼다. 그가 이렇게 많은 서예와 드로잉 작업을 했는지는 가까운 이들조차 잘 몰랐다.

김종영, 〈3·1독립선언기념탑〉, 원작 1963(복원
1991), 브론즈, 높이 4.2m, 서대문독립공원 내.

한때 훼손되어 버려졌다가 제자들에 의해 복원
되어 서대문독립공원에 다시 세워졌다.

사랑·인생·예술의 삼위일체

김종영은 사실 공공 조각을 제작한 적이 두 차례 있었다. 1963년
에 국민 성금으로 만든 3·1독립선언기념 조형물이 그중 하나다. 파
고다공원에 세워졌던 이 대형 조각은 1979년 군사정권 때 석연치
않은 이유로 아무도 모르는 사이에 삼청공원에 버려졌다. 민주화 물결
이 거세질 때라 사람들을 선동하는 듯한 기념상의 자세가 문제가 되었
다는 설이 있다. 이 상은 김종영이 죽을 때까지 버려진 채 남았다가, 그
의 제자들이 각고의 노력을 기울인 끝에 1991년에야 서대문독립공
원에 다시 세워졌다.

그의 아름다운 생가도 수난을 겪었다. 1994년 본채와 별채인 사

미루(四美樓) 사이에 길이 나서 한옥 일부가 훼철되었고, 일대 한옥 마을은 두 동강이 났다. 이원수가 노래한 '꽃대궐'이 그렇게 스러졌다. 무도한 일이다.

그러나 김종영을 가까이에서 본 이들은 그가 추구한 '무한의 가치'를 따르기 위해 노력했다. 제자들 중 김세중, 최종태, 최의순, 송영수, 최만린, 엄태정 등이 한국 조각의 새로운 시대를 열었다. 모두 엄청난 내공의 조각가들이다. 청동·석고·철 등 주특기 재료도 다르고 종교 조각·인물 조각·추상 조각 등 분야도 다르지만, 이들은 공통적으로 각자 '일가(一家)'를 이루었다.

김종영의 작품은 살아 있는 동안 딱 두 번 밖으로 팔려 나갔는데, 삼성 이건희 회장과 원화랑 정기용 대표에 의해서였다. 이들은 김종영의 귀한 뜻을 누구보다 잘 알았기에, 그가 작고한 후 작품을 다시 국공립미술관에 기증했다. 현재 국립현대미술관에서는 이건희 회장과 정기용 대표가 기증한 김종영의 조각 12점이 소장되어 있다. 김종영의 다른 작품은 대부분 유족에 의해 평창동 김종영미술관에 보존되고 있다. 다행한 일이다.

김종영이 남긴 메모 가운데 '사랑' '인생' '예술'이라는 세 가지 키워드가 마치 도표처럼 형상화된 것이 있다. 이 셋은 서로 연결되어 떼려야 뗄 수 없다. "인생에 있어서 모든 가치는 사랑이 그 바탕이며, 예술은 사랑의 가공(加工)"이라고 김종영은 썼다.[3] 그가 평생 듬뿍 받았고 골고루 나누었던 사랑. 그 위에서 매일매일 삶을 영위하고, 영원한 예술을 향해 나아가는 것으로 그의 삼위일체는 완성되었다.

02

이건희 컬렉션에만 70여 점,
다재다능했던 한국 공예의 개척자

유강열

"만날 때 반갑고 헤어질 때 개운한 사람이었고, 일을 많이 하면서도 공을 내세우지 않는 사람, 도와주고도 모르는 척하는 사람, 돈이 없어도 구차한 얼굴을 보이지 않았던 사나이, 좋아지면 친구나 선배를 가릴 것 없이 깊이 마음을 쏟는 성품의 사나이, 옳다고 판단이 나면 끝까지 고집을 버리지 않는 사나이, 그가 바로 유 형(兄)이었다."[4]

한국 전통미술을 소개한 베스트셀러『무량수전 배흘림기둥에 기대서서』의 저자인 최순우(1916~1984) 전 국립중앙박물관장이 쓴 글이다. 최순우는 개성 출신의 전통미술 연구자였지만 같은 시대를 살았던 근대미술가들과 친했다. 김환기, 박수근, 이성자, 장욱진 등 동시대 화가 이야기에는 최순우가 꼭 등장한다. 그런데 그중에서도 절친 중의 절친이 '유 형', 즉 유강열(1920~1976)이었다.

조선 미술의 정수, 민예품에 빠지다

유강열은 1920년에 함경남도 북청에서 태어났다. '북청 물장수' 할 때의 그 북청이다. 생활력 강하고 교육열 높기로 이름난 고장이었다. 부친은 함흥 질소비료회사의 중역이었으니, 꽤 부유한 가정이었다. 유강열은 조기 유학생으로 일본에 보내져 아자부(麻布)중학교를 졸업했다. 이후 명문 사립 조치(上智)대학 건축과에 입학했으나 1년 후 그만두고, 니혼미술학교에서 공예도안과를 다녔다.

1938년, 야나기 무네요시의 주도로 도쿄에서 열렸던《조선현대민예전》이 유강열의 전과(轉科)에 영향을 미쳤으리라는 추측이 있다. 야나기 무네요시는 조선 '민예품'에 지대한 관심을 가졌던 일본인으로, 왕이나 귀족이 향유하던 고급 예술 못지않게 이름 없는 서민들이 필요에 의해 제작한 다양한 민예품이 조선 미술의 정수를 보여준다고 생각했다. 그리고 그러한 생각을 증명하기 위해 조선 민예품을 직접 수집, 연구, 전시하는 등 '민예 운동'이라고 불릴 만한 사회활동을 전방위적으로 펼쳤다.

유강열은 공예 실기 교육이 강했던 니혼미술학교에서 염색과 판화를 본격적으로 공부했다. 최순우의 인물평에서 보듯, 그는 묵묵하고 성실한 사람이었던 것 같다. 그래서인지 평생 주변 사람의 신뢰를 얻는 재주가 있었다. 1942년에 젊은 청년들은 학도병으로 대부분 끌려가던 시절에도, 유강열은 황실의 염색 일을 도맡았던 사이토라는 일본 공예가의 연구소에서 징병을 피했다. 사이토가 그를 지하실에 숨겨주고, 일도 시키고 지도해 줬다고 한다.

유강열, 〈극락조〉, 1950년대, 종이에 목
판, 60×40cm, 국립현대미술관 소장.

유강열의 초기 목판화는 굵고 강렬한
검은 선을 통해 강한 인상을 준다.

혼란의 시기에도 멈추지 않았던 왕성한 활동력

해방 후 귀국한 유강열은 교사 생활을 하다가 한국전쟁 중 홍남철
수작전 때 극적으로 월남했다. 여느 피란민과 마찬가지로 가족과 헤
어졌고 무일푼이었을 텐데도 그는 놀라울 정도로 빠른 적응력을 보
였다. 유강열은 피란민들이 아우성치는 부산에서 1951년 제1회 《수
출공예품전시회》를 기획했다. 같은 해 통영에 경상남도공예기술원
양성소를 개설하고 주임 강사를 맡았다. 전설적인 나전칠기 장인 김

1953년 제2회《국전》때 문교부장
관상을 받은 유강열의 아플리케 작
품 〈가을〉 앞에서 최순우(좌)와 유
강열(우) 사진, 국립현대미술관 미술
연구센터 소장(장정순·신영옥 기증).

이 작품은 전쟁 구호물자인 의복 천
을 뜯고 오려 바느질한 것인데, 현재
소장처를 알 수 없다.

봉룡(1902~1994)을 모셔와 나전칠기 기술을 전수한 한편, 이중섭과
같은 유능한 당대 미술가를 불러 근대적 조형 실기를 가르치게 했
다. 이중섭의 짧은 생애 동안 대부분의 역작은 통영에서 제작되었는
데, 그 생활이 가능하도록 지원한 인물이 바로 유강열이었다.

유강열은 조선인 스스로는 별반 귀하게 여기지도 않는 공예품이
실은 매우 우수한 문화유산이라는 사실에 대해 뚜렷한 인식과 안목
을 갖고 있었다. 일본인 야나기 무네요시도 그런 인식을 하는데, 한
국인이 그 가치를 모른다는 것이 말이 되는가. 유강열은 우리의 전
통공예가 새로운 시대의 조형 언어와 접목하여 세계로 나가 빛을 보

는 날이 오기를 간절히 열망했다.

최순우는 1951년 《수출공예품전시회》에서 김환기의 소개로 유강열을 처음 만났고, 금방 그의 진가를 알아봤다. 전쟁이 끝나고 국립박물관이 서울로 옮겨 간 후인 1954년, 최순우는 유강열에게 얼른 서울로 와 자신을 도와달라는 편지를 여러 차례 썼다. 미국 록펠러재단의 후원으로 국립박물관에 신설된 미술연구소의 기예부(技藝部) 주임을 맡기기 위해서였다.

유강열은 이 연구소에서 염색과 판화를 연구하고 가르치는 한편, 간송 전형필의 집 근처에 가마를 만들어 근대 도자기 제작을 시도했던 작가 정규를 돕기도 했다. 그뿐 아니라, 최순우가 당시 국립박물관장이었던 김재원을 도와 문화재를 해외에 소개하는 여러 전시회를 꾸릴 때 힘을 보태기도 했다.

"일을 많이 하면서도 공을 세우지 않는" 사람

1958년, 유강열은 미국 록펠러재단의 후원으로 1년간 미국 연수를 갔다. 프랫현대그래픽아트센터에서 수학하면서 판화 연구에 전념했다. 원래 유강열은 북방의 기세를 담은 강한 선의 목판화를 주로 제작했는데, 미국 체류 시기에는 에칭과 애쿼틴트 등 다양한 기법을 연마하면서 세련된 도시 풍경을 제작하기도 했다. 1년 남짓한 미국 체류 기간에 제작된 작품의 양과 다양성은 실로 놀랍다. 만약 그가 작품 제작에만 몰두했다면 얼마나 대단한 성과를 낼 수 있었는지

유강열, 〈작품〉, 1959, 종이에 에칭·애쿼틴트, 66×51cm, 국립현대미술관 이건희컬렉션.

미국에서 판화를 연구하던 시기에 제작된 작품이다. 체류 기간은 짧았지만, 다양한 기법으로 제작한 작품의 양이 놀랍다.

증명하는 것 같다.

　유강열은 귀국하자마자 김환기의 제안으로 홍익대학교 공예과 교수로 부임했다. 염색과 판화를 직접 가르치고 우수한 교수진을 꾸려 새로운 시대를 위한 공예가를 양성하는 일에 매진했다. 또한 1960~1970년대 국가 건설의 일환으로 각종 공공 건축물이 건립되면서 내부를 장식하는 실내디자인 업무를 상당히 많이 맡았다. 1963년 워커힐센터, 1966년 자유센터 승공관, 1970년 국립중앙박물관 신설 건물(현 국립민속박물관) 실내디자인, 1970년대 국회의사당 실내디자인, 1973년 어린이대공원 실내 설계 등 주요 건물에 유강열이 디자인한 모자이크 벽화, 대리석 바닥, 목재 문, 무대 막 등이 설치되었다.

　"일을 많이 하면서도 공을 세우지 않는" 성품 때문에 우리는 잘 모르고 지내왔지만, 지금도 여기저기 유강열의 흔적이 남아 있다. 국회의사당 본회의장 문을 여닫는 국회의원들의 모습이 뉴스에 나올 때 유심히 보라. 그 본회의장의 육중한 목재 현관문과 바닥의 대리석 장식이 모두 유강열과 그 제자들의 작품이다. 십장생이 들어간 민화를 모티프로 장식한 이 묵직한 나무문은 '민의(民意)'를 받들어야 할 국회 본회의장의 현관 장식으로 제격이었다. 이곳을 드나드는 이들이 부디 그 의미를 한 번쯤 생각해 주길 바랄 뿐이다.

유강열·남철균 외, '국회의사당 본회의장 현관', 1974, 나무.

유강열·남철균 외, '국회의사당 중앙홀 바닥', 1974, 대리석.

할 일은 많고 세월은 빠르니

유강열은 이런 대형 프로젝트를 하면서 번 돈을 대부분 골동품 사는 데 썼다. 그는 야나기 무네요시가 도쿄에 민예관을 열었던 것처럼, 한국에 본격적인 공예박물관을 만들고 싶어 했다. 한국 공예의 우수성을 알리고, 후진 양성을 위한 교육의 장을 마련하기 위해선 박물관이 필요하다고 믿었기 때문이다. 뚜렷한 목표가 있었고, 해야 할 일이 너무나도 많았기에 그는 쉴 새 없이 달렸다.

1976년 늦가을, 최순우가 도쿄에 있을 때 그는 『타임』 도쿄지사 기자로부터 전화를 받았다. "최 선생, 미리 마음을 가라앉히고 들으십시오. 서울 홍익대 교수이며 최 선생의 가까운 친구 한 분이 오늘 새벽 세상을 떠났다는 소식이 있습니다."[5] 최순우는 유강열의 급서 소식을 이렇게 들었다. 유강열은 이날 새벽 심장마비로 56세의 생을 마감했다.

유강열의 마지막 연구조교였던 신영옥은 유강열이 죽기 하루 전날 밤, 우연히 신촌 길거리에서 그를 만났다고 한다. 술 한잔 걸치고 택시를 잡으려는 유강열과 이런저런 대화를 나눌 기회를 가졌다. 유강열은 "너는 열심히 해서 작가가 돼라. 그렇게 할 수 있을 거다"라는 격려의 말을 남기면서, 스스로 이렇게 되뇌었다고 한다. "나도 이제는 작품을 하려고 한다."[6]

시대의 사명이 그를 멀티플레이어로 만들었지만, 유강열도 온전히 자신을 위해 작품에 매진하고 싶은 바람이 있었던 것이다. 그가 죽고 나서 외국에서 많은 양의 미술 재료가 집으로 배송된 것이 이를

186

유강열, 〈정물〉, 1969, 카드보드에 스크린프린트, 32.5×27cm, 국립중앙박물관 소장.

유강열, 〈작품〉, 1976, 카드보드에 스크린프린트, 99.5×73.5cm, 국립현대미술관 소장.

유강열은 전통 문양이나 민화에서 따온 이미지를 현대적 형태와 색채로 변형했다.

증명하는 것 같았다고 신영옥은 회고했다.

죽음 뒤는 남은 자의 몫이다. 유강열은 제자가 유독 많았다. 한국미술관을 열었던 고 김윤순 관장이 해방 전 영생여자고등보통학교 제자였고, 통영에서 옻칠공예로 일가를 이룬 김성수는 통영 나전칠기전습소 시절의 제자다. 화문석을 현대화한 곽계정, 염색공예가 이혜선, 판화가 송번수, 목공예가 최승천, 곽대웅 등이 모두 홍익대학교에서 수학한 유강열의 제자였다. 그의 제자와 그 제자의 제자들이 이제 한국 공예의 우수성을 국내외에 널리 알리고 있으니, 유강열의 꿈은 계속 이어지고 있는 셈이다.

가족으로는 사실혼 관계의 부인이 있었다. 장정순 여사는 원래 유

강열 사촌 형의 부인이었는데, 한국전쟁 중 유강열과 사랑하는 사이가 되어버렸다. 복수를 위해 늘 칼을 품고 다녔다는 사촌 형을 피해, 유강열과 장정순은 평생 속죄하는 삶을 살았다. 어떤 식으로든 사회에 쓸모 있는 사람이 되려 했던 유강열의 열망은 그런 속죄의 산물이었는지도 모르겠다. 유강열이 죽은 후, 장정순은 30여 년간 홀로 지내면서 2000년과 2004년 두 차례에 걸쳐 유강열이 평생 모았던 유물 650여 점을 국립중앙박물관에 기증했다. 공예박물관을 만들고 싶어 했던 유강열의 꿈은 죽은 지 28년이 지난 후 그의 부인에 의해 이렇게나마 실현되었다.

유강열이 격려한 대로 훌륭한 섬유공예가로 성장한 신영옥은 장정순을 끝까지 보필하다가, 그녀가 최후까지 간직했던 귀중한 미술 자료 3,300여 점을 2014년 국립현대미술관에 기증했다. 작가 개인뿐 아니라 한국 미술사 전반을 이해하는 데 큰 도움이 되는 자료들이다. 한편 일찍이 안목이 높았던 고 이건희 회장은 유강열의 작품을 다수 소장했는데, 이 중 68여 점을 2021년 국립현대미술관에 기증했다. 살아생전 유강열의 꿈은 미완에 그쳤을지 몰라도, 그가 모으고 남긴 유산은 세대를 이어 계속 보존되고 공유될 것이다.

유강열, 〈작품 A〉, 1975, 천에 납염, 79.5×79.5cm, 개인 소장.

작가가 남긴 마지막 염색 작품으로, 꽃과 새를 과감하게 디자인한 것이 특징이다.

예술가들의 사랑방 주인이자
안목 좋은 소장가

정무묵

현대 한국화의 거장 서세옥(1929~2020)이 작고한 후, 그의 방대한 작품과 자료가 모두 공공 미술관에 기증되었다는 기사가 났다. 국립현대미술관과 대구미술관뿐 아니라 그가 살던 성북구의 구립미술관에 유품이 대거 기증되었다. 화가의 작품 450여 점, 드로잉과 전각 등 자료 2,300여 점은 물론이고, 그가 애장했던 소장품 990여 점까지 전부 기증 목록에 포함되었다.

상속세에 대한 부담감도 있었겠지만, 막상 중요한 유품을 기증할 때 '정말 아깝다' 싶은 생각이 드는 것이 인지상정이다. 기증 과정을 옆에서 지켜보았던 나는 서세옥의 부인인 정민자 여사와 장남 서도호 작가의 단호함에 새삼 놀라지 않을 수 없었다. "어차피 중요한 것들은 개인이 관리할 수 없습니다. 모조리 공공기관에 보내서 그곳에

서 관리해 주면 감사한 일입니다." 그들은 이 말을 되풀이했다.

예술품을 사랑하되 그것을 개인의 자산으로 생각하지 않고 공공의 유산으로 바라보는 관점은 어찌 보면 지극히 바람직하지만, 현실적으로는 매우 어려운 결단이다. 필자는 정민자 여사의 담대한 태도를 보면서, 그녀의 아버지 정무묵(1907~1984)을 떠올리지 않을 수 없었다. 지금은 기억하는 이가 별로 없지만, 근대미술사의 빛나는 화가들 이름 옆에 친구이자 후원자로 등장하는 기업인 정무묵의 이야기를 기록하고자 한다.

조선인 최초로 자동차 정비회사를 운영하다

정무묵은 사촌 형 정형묵(1905~1985)과 함께 한국 자동차 산업사에 이름이 올라가 있다. 조선에 자동차가 들어온 것은 1903년 고종이 사용하던 '어차'가 처음인데, 1920년대에는 그 수가 급격히 증가하여 1922년 경성에서 총 256대의 택시가 첫 영업을 시작할 만큼 성장했다고 한다. 이 무렵 을지로 6가에 조선인이 운영하는 최초의 자동차 정비회사인 '경성서비스공업사'가 문을 열었으니, 이 회사의 창립자가 바로 이들 형제였다.

형 정형묵은 미국인 헨리 콜브런의 전문 정비공장에서 기술을 배운 기술 보유자였고, 동생 정무묵은 회사의 운영과 회계를 도왔다. 절정기인 1930년대 초에는 직원이 300여 명에 달했으며, 국내 정비 업무의 60퍼센트를 도맡을 만큼 성장했다고 한다. 나중에는 정비 업

김종태, 〈노란 저고리〉, 1929, 캔버스에 유채,
52×44cm, 국립현대미술관 소장.

캔버스에 유화 물감을 사용했지만, 마치 수묵
화를 그리듯 몇 번의 붓질로 형상을 잡아내는
기술이 탁월했다.

무뿐 아니라 포드 등 외국 차를 직수입하는 일도 하고, 국내산 버스
를 자체 생산하기도 했다. 현대자동차의 정주영 회장도 젊은 시절에
이 회사를 드나들었다. 정무묵의 딸 정민자는 한국전쟁이 터졌을 때
이 회사가 만든 버스를 타고 피란 간 사실을 기억하고 있다.

가난한 천재 화가들의 지지자였던 '호떡 사장'

시대의 트렌드를 선도한 사업가 중에는 예나 지금이나 예술을 사
랑하는 이가 많다. 정무묵도 예외가 아니었다. 그는 스스로는 주로
호떡으로 끼니를 때워 '호떡 사장'이라는 별명이 붙을 정도였지만 골
동을 수집하고 예술가 친구들을 후원하는 일에는 인색하지 않았다.
정무묵이 소장했던 것으로 전해지는 전통 미술품으로는 인평대군

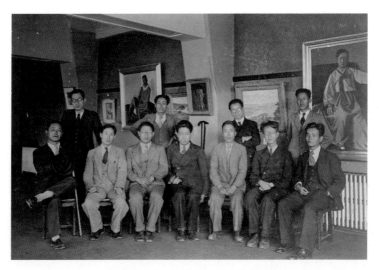

1935년의 김종태 유작전 기념 사진.

왼쪽에서 두 번째 안경 낀 사람이 정무묵이다. 전시장 중간 기둥 왼쪽에 작품 〈석모 주암산〉이 걸려 있는 게 보인다.

이요, 김홍도, 이인상 등의 조선 회화가 많았고, 신라시대 금귀걸이를 비롯한 금속공예품도 꽤나 있었다. 도자기와 민예품도 상당했다.

개방적인 소장가들 집에는 예술가들이 완상을 위해 자주 모여들게 마련이다. 정무묵의 화가 친구로 먼저 김종태(1906~1935)를 들수 있다. 김종태는 초등학교 교사를 하면서 독학으로 서양화를 그려 《조선미술전람회》에 출품했다. 그리고 연이어 특선을 거머쥐며 조선인 최초로 '서양화 추천 작가'가 된 인물이다. 몇 번의 붓질만으로 대상의 인상을 확실하게 포착하는 탁월한 재주로 유명했다. 대표작 〈노란 저고리〉는 그가 불과 23세에 그린 소녀상으로, 초중고 미술

교과서에 단골로 등장하는 작품이다.

김종태는 1935년 평양으로 개인전을 하러 갔다가 장티푸스에 걸려 29세로 요절했다. 이를 안타깝게 여긴 친구들이 경성의 명치제과에서 유작전을 열어주었는데, 그 친구 중 하나가 정무묵이었다. 정무묵은 이 전시에 출품된 김종태의 마지막 작품 〈석모(夕暮, 해 질 녘) 주암산〉을 구입했다. 작품 뒷면의 작가 사인을 보면, 김종태는 "1935년 7월, 평양에서" 이 작품을 그렸는데, 그는 같은 해 8월에 숨을 거두었다. 그 사실이 너무 애틋했던 걸까? 정무묵은 이 작품을 곁에 두고 "이게 김종태의 마지막 작품이다"라는 말을 자주 했다고 한다. 현재 국립현대미술관에 소장된 이 작품은 김종태의 것으로 확실하게 전하는 총 4점의 유화 중 하나다.

김중현(1901~1953)도 정무묵이 좋아했던 화가였다. 그는 가난한 집안에서 태어나 전차 차장, 점원, 제도사 등 여러 직업을 전전하는 어려운 환경에서도, 매년 5월 《조선미술전람회》가 열릴 때면 어떻게든 작품을 출품했다. 그런데 김중현은 서양화부와 동양화부 모두에서 특선을 거듭했다. 어차피 독학으로 공부한 것이니, 양쪽 그림을 다 잘 그린다고 해도 놀랄 일이 아니었다.

1936년 제15회 《조선미술전람회》에 출품된 〈춘양(春陽)〉은 동양화부 특선작으로, 따스한 봄볕에 주인, 하인, 어른, 아이 할 것 없이 대가족이 모여서 식사를 준비하는 평범한 일상을 담았다. 한옥의 건축 구조물과 벽에 걸린 그림, 창호지의 얼룩까지도 눈앞에 펼쳐진 듯 생생하게 묘사된 이 작품도 한때 정무묵의 소장품이었다. 그가 소장했던 작품들은 대체로 가난한 화가들의 것이 많았다.

김종태, 〈석모 주암산〉, 1935, 캔버스에 유채, 38.3×46cm, 국립현대미술관 소장.

해 지는 평양 대동강에서 주암산을 바라본 풍경이다. 석양으로 물들어가는 고요하고 아스라한 풍경을 담았다.

김중현, 〈춘양〉, 1936, 4폭 병풍, 종이에 채색, 106×54.2(×4)cm, 국립현대미술관 소장.

어른들은 음식을 준비하느라 분주한데, 어린아이들은 따스한 봄 햇살을 받아 졸린 눈을 하고 있다.

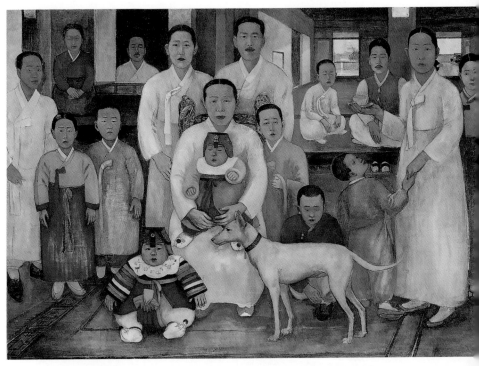

배운성, 〈가족도〉, 1930~1935년 추정, 캔버스에 유채, 140×200cm, 개인 소장.

화면 맨 왼쪽의 인물이 화가 배운성 자신이다.

예술가들의 사랑방, 정무묵의 명륜동 한옥

　정무묵은 1940년대 초 '명륜동 1가 36-18번지'에 위치한 상당히 큰 한옥에서 살았다. 조선 제일의 갑부로 통하던 백인기(1882~1942)가 살던 집이었다. 이 집에는 사랑채가 두 개 있었는데, 정무묵 주변의 예술가들이 모여 먹고 자고 대화를 나누는, 말 그대로 '사랑방'이 되었다. 충청남도 공주에서 태어난 그의 고향 선배 청전 이상범도 자주 이 사랑채에 드나들었다.

　우연하게도 이 한옥을 배경으로 한 그림이 남아 있다. 배운성의 1930년대 작품 〈가족도〉라는 작품이다. 넓은 대청마루가 있는 전형적인 한옥 구조물 안팎으로 총 17명의 인물이 그려진 대규모 초상화인데, 이 작품을 그린 화가 배운성(1900~1978)도 입지전적 인물이다. 가난한 집안 출신으로 백인기 집안의 서생으로 들어갔던 그는 백인기의 아들이 1922년 독일로 유학 갈 때 따라나섰다가 화가가 되었다. 그는 독일 체류 시기에 이 작품을 제작하여 1935년 함부르크박물관에 전시했던 적이 있다. 한국의 전통 가옥과 인물, 의상 등 유럽인들의 눈에 충격적으로 '이국적'이었을 이 작품의 배경이 바로 백인기-정무묵의 명륜동 집이었을 것으로 추정된다.

　배운성은 1940년 제2차 세계대전의 포화를 피해 파리에서 급히 경성으로 귀국하여 당연하게도 백인기의 옛집을 찾았다. 그런데 이미 백인기는 없고 새 주인인 정무묵이 있었다. 그러나 '생존력 최강의 화가' 배운성은 정무묵과도 곧바로 친해졌고 일제 말에는 정무묵이 배운성의 후원자 역할을 했다. 이 집은 1961년 신상옥 감독의 유

명한 영화 〈사랑방 손님과 어머니〉의 촬영지로도 쓰였다는데, 지금까지 그대로 남아 있다면 얼마나 좋을까. 옛 지도를 보며 부질없는 생각을 해본다.

해방 후, 정치인 여운형을 후원하다

정무묵의 명륜동 사랑채는 해방이 되자 잠시 정치가의 집합소가 되었다. 정무묵이 해방 직후에는 정치인 여운형을 후원했기 때문이다. 해방기 건국준비위원장을 지냈던, 당대 정치인 인기 순위 1위, 중도좌파의 거두였던 여운형 말이다. 여운형의 일대기를 보면, 1945년 8월 15일 해방되던 날 새벽 누군가가 '1938년형 스튜드베이커' 검은색 리무진 한 대를 집 앞에 보냈다는 얘기가 나온다. 오로지 여운형을 존경하는 마음에, 건국 준비에 보탬이 되길 바라며 자동차와 기사를 딸려 보낸 사람이 정형묵과 정무묵 형제였다.

여운형의 재동 집이 폭탄 테러를 당한 후에는 정무묵이 아예 여운형을 자신의 명륜동 사랑채로 모셔왔다. 1947년 7월 19일 암살당하던 당일에도, 여운형은 이 명륜동 집에서 길을 나서다가 변을 당했다. 음식 솜씨가 좋았던 정무묵의 부인이 손수 만든 국수를 먹기 위해 여운형은 일부러 점심에 집에 들러 식사를 했다. 그리고 그 스튜드베이커 자동차를 타고 혜화 로터리를 빠져나오다가 차 안에서 총을 맞았던 것이다. 차에는 정무묵의 딸이자 정민자의 언니가 함께 타고 있었다.

영화 〈사랑방 손님과 어머니〉의 스틸컷.

정무묵의 명륜동 한옥을 배경으로 한 영화다. 한때 예술가들이 드나들고 여운형이 살았던 그 사랑채에 영화 속 '사랑방 손님'이 묵고 있다.

여운형에게 보낸 1938년형 스튜드베이커 자동차, 몽양여운형선생기념사업회 소장.

중절모를 쓰고 차에서 내리는 이가 여운형이다. 그는 1947년 7월 19일 이 차를 타고 가다가 총격으로 암살됐다.

한옥을 지으며 보낸 후원가의 말년

여운형의 암살 이후 남한 정국은 급변했다. 중도좌파의 후원자였던 정무묵이 사업하기에 좋은 환경이었을 리가 없다. 그는 해방 정국에 『국제신문』이라는 신문사를 설립했는데, 이는 더 많은 정치적 빌미와 경제적 타격을 주었다. 한때 애장했던 전통 미술품도 대부분 처분됐다. 금속공예품은 주로 호림박물관으로 들어갔다.

정무묵은 말년에 정민자 여사가 성북동에 창덕궁 연경당을 모델로 한 한옥을 짓겠다고 몰두해 있을 때, 그녀 옆에서 집 짓는 일을 참견하는 것으로 소일했다. 희대의 대목장 배희한(1907~1997)이 장장 7년에 걸쳐 만든 한옥이었다.

7년간 한옥 짓는 일을 지켜보면서, 마당에서 온갖 놀이를 하며 어린 시절을 보낸 이들이 바로 그의 외손자 서도호와 서을호 형제였다. 정무묵의 외손자이자, 정민자·서세옥 부부의 아들인 이들 중 형 서도호는 한옥을 소재로 한 설치미술로 유명한 세계적 예술가가 되었고, 아우 서을호는 전통 건축의 어법을 현대에 적용하는 건축가가 되었다. 정무묵의 예술 애호는 그렇게 대를 내려오면서 결실을 이루었다.

천재의 날개를 달고도
끝내 날아오르지 못한 소

진환

〈삼시세끼〉라는 TV 프로그램이 있다. 연예인들이 외딴 농어촌 마을에서 자급자족하여 하루 세끼를 해결하는 프로그램이다. 이 시리즈 중 전라북도 고창 편이 왠지 보기 좋았다. 오리 농법으로 벼농사를 짓고 고구마를 캐고 가까운 바닷가에서 조개도 잡으면서 그 어느 때보다 풍족한 생활을 하는 것처럼 보였다. 예로부터 고창이 그런 고장이었다. 산과 들과 물이 좋아 농작물이 풍부하고 사람 살기 좋은 곳, 바다가 가까워 외지로부터의 소식도 물자도 빠르게 유입되는 곳이었다. 그래서 인물도 많이 났다. 근대사에서는 동학혁명을 일으킨 전봉준, 『동아일보』를 창간한 인촌 김성수, 『질마재 신화』의 시인 미당 서정주가 고창 사람이다.

고창에서 나온 화가도 있었다. 진환(본명 진기용, 1913~1951)이라는

화가다. 지금은 사람들이 그의 이름을 잊었지만 1930~1940년대에 진환은 상당히 촉망받았다. 동갑내기 이쾌대가 가장 좋아하고 의지했던 친구였고, 세 살 어린 이중섭에게 미술적 영감을 물려준 선배였다. 1936년 베를린올림픽의 《미술전》에서 당당히 입상하여 이름을 알리기도 했다. 한국 근대미술사의 쟁쟁한 이름들을 오늘날 사람들이 잊곤 하지만, 그중에서도 진환이 그리된 것은 매우 안타깝다. 그의 짧지만 빛났던 생애를 이야기하려 한다.

험난한 시대에 태어난 감수성 풍부한 아이

진환은 1913년 고창군 무장면에서 교육가인 진우곤의 1남 5녀 중 독자로 태어났다. 태어난 집은 무장읍성의 남문인 진무루 근처였다. 진무루는 전봉준이 동학혁명을 처음 일으켜 포고문을 발표한 장소로 유명하다. 전봉준과 동시대를 살았던 인물이 바로 진환의 할아버지 진휴년이었다. 그는 동학의 소용돌이를 목도하면서, 교육만이 나라를 구할 유일한 방책이라 여겼다. 그는 1892년 처음에는 가족과 친척을 위한 학교로 '봉강(鳳崗)'을 세웠다가 곧 호남 최초의 사립 '동명학교'를 설립했다. 1909년 개교한 무장보통학교의 전신이다. 재미난 것은, 동명학교의 산실이 된 봉강이 바로 〈삼시세끼〉 고창편을 촬영한 그 집이라는 사실이다. 1892년 이후 계속 리모델링을 거쳤겠지만, 이 집은 대대로 여양 진씨 집안의 소유다. 현재 진환의 조카가 관리하고 있다.

'흥학구국(興學救國)'을 추구한 진휴년의 뜻에 따라, 진환의 일가 중에는 교육자와 독립운동가가 많았다. 진환의 부친은 무장면의 첫 중등교육기관인 무장농업중학교(현 영선고등학교)를 설립했다. 진환이 고창고등보통학교를 다닐 때 후견인이었던 조고모부 은규선은 고창청년회를 이끈 독립운동가였다. 1930년 전후 고창고등보통학교 학생이었던 진환이 서정주와 함께 교내 독서회의 비밀결사 단원이었던 것은 우연이 아니다.

그러나 이 험난하고 심각한 시기를 살아남기에는 진환의 성격은 지나치게 서정적이고 감수성이 풍부했다. 그는 미술과 음악을 사랑했다. 부친은 아들을 경성의 보성전문학교 상과에 입학시켰지만, 진환은 상과가 도저히 체질에 맞지 않았다. 1년 만에 자퇴한 그는 광주와 영광을 전전하며 미술학도의 꿈을 키웠다. 마침 기독교 장로였던 매형 정태원이 진환의 꿈과 재능을 이해해 주었다. 정태원 또한 후에 광주 수피아여자고등학교의 재건에 힘썼던 기독교계 교육 후원가였다. 한국전쟁 중 기독교인이라는 이유만으로 인민군에 총살당해 어이없이 생을 마감했지만, 정태원은 진환을 화가로 만든 일등 공신이었다. 그는 처남을 위해 경성에서 서양화 도구들을 사다 주었고, 진환이 일본 유학을 갈 수 있도록 주선했다.

1934년, 진환은 도쿄의 니혼미술학교에 입학했다. 그 후로 약 10년간 도쿄에 머물면서 진환은 성공한 화가로 성장했다. 예전에는 세계올림픽이 열릴 때 '미술 올림픽'도 함께 열렸는데, 1936년 손기정, 남승룡이 마라톤에서 메달을 딴 베를린올림픽의 《미술전》에서 진환은 조선인으로 유일하게 입상했다. 현재 전하는 베를린올림픽 공식

베를린올림픽 공식 도록 중 진환의 작품 설치 장면.

왼쪽에서 두 번째의 농구 경기를 그린 〈군상〉이 진환의 작품이다. 손기정이 그랬듯 진환도 일본 대표로 미술 올림픽에 참가했다.

도록에는 우리에게 잘 알려진 입상대에서 올라선 두 마라톤 선수 사진과 함께, 전시장에 걸린 진환의 작품 사진도 나온다.

1939년에 진환은 일본 신자연파협회에서 최고상인 협회상을 받아 회원이 되었고, 《독립미술전》에도 참여했다. 그는 저명한 미술평론가였던 도야마 우사부로의 각별한 신임을 받아 그의 집에서 함께 살았다. 도야마를 비롯한 일본 최고 화가들이 세운 도쿄공예학원에서 조교로도 일했다. 진환은 이 학원 산하의 도쿄아동미술학교에서 주임을 맡기도 했다. 집안의 관심사가 교육이었기에 진환은 미술을 통한 어린이 교육에도 관심을 가졌던 것이다.

좋아하는 일과 가업을 접목하다

그러나 세상일이란 게 하고 싶은 일만 하고 살 수는 없지 않나. 진환은 짊어져야 할 집안일이 많았다. 외아들이었으니 결혼해서 대를 이어야 했고 가업도 계승해야 했다. 그런 그가 일본에서 들어오지 않으니 집안에서는 특단의 조치를 내렸다. '외조모 사망 급귀향'이라는 거짓 전보를 보낸 것이다. 1943년, 진환은 '급귀향'하여 바로 결혼식을 올렸다. 그리고 곧 제2차 세계대전은 극에 달했고 해방이 되면서 다시 일본에 가는 일은 불가능해졌다. 진환이 도쿄에 두고 온 작

진환, 〈길과 아이들〉, 1930~1940년대 추정, 종이에 펜, 12.8×18cm, 국립현대미술관 소장.

어린아이의 시점에서 바라본 길과 집의 모습을 그린 드로잉이다.

진환, 〈천도와 아이들〉, 1940년대, 마에 크레용, 31×93.5cm, 국립현대미술관 소장.

품들이 영영 사라진 것은 그런 연유였다.

진환은 조선에서도 해야 할 일이 많았다. 부친이 사비를 털어 만든 무장농업중학교를 운영하는 일을 도와야 했다. 진환은 이 학교의 2대 교장을 맡았고, 교가도 직접 작사했다. 해방 후 서울에 미술대학이 우후죽순 생기면서, 1948년 홍익대학교 미술대학 창설에도 관여했다. 이때 주로 서울에 머물면서 고창의 두 아들을 위해 일본에서의 아동미술교육 경험을 살려 직접 자작 동시집을 만들어 보내기도 했다. 50편의 자작 동시와 그림을 수록한 시화집을 책으로 내려

마포 위에 크레용으로 천진난만한 아이들의 이상향을 그렸다. 날개 달린 물고기나 봉황과 같은 상상 속 동물이 등장한다.

고 출판사에 자료를 넘긴 적도 있다. 전자는 남아 있고, 후자는 전쟁 중 불타 없어졌지만 말이다. 진환은 자신이 좋아하는 '미술'과 집안의 가업이자 시대의 요구였던 '교육'을 접목해 '미술교육'이라는 새로운 분야를 개척하기 위해 노력했다.

진환, 〈소〉, 1940년대, 종이에 색, 18.3×28cm, 국립현대미술관 소장.

비바람을 견디는 소의 주름선을 표현하기 위해, 칼로 새기듯 깊고 예리한 필선을 사용했다.

고국을 사랑하는 그림, 소를 그리다

　그렇다면 진환이 진정으로 하고 싶은 일, 그리고 싶은 그림은 어떤 것이었을까? 진환의 도쿄 시절을 기억하는 한 일본인 친구는 그의 작품이 모두 "고국을 사랑하고 걱정하는 것"[7]이었다고 회고한 적이 있다. 과연 고국을 사랑하는 그림이란 어떤 걸까?

　진환은 누구보다 열심히 '소'를 그린 화가였다. 우리는 소 그림이라면 가장 먼저 이중섭을 떠올리지만, 진환은 한국 근대 화가 중 가장 일찍, 그리고 본격적으로 소를 그린 화가였다. 알다시피 소는 조선인의 상징이다. 어떠한 혹독한 환경이든 참고 견디는 인내심의 상징이

진환, 〈연기와 소〉, 1940년대, 종이에 색, 17.5×25cm, 국립현대미술관 소장.

소담한 고향 마을을 배경으로, 크고 작은 소들이 연기 속을 초현실적으로 떠다닌다.

어서, 일제강점기 일본인들이 지긋지긋하게 싫어했던 도상이기도 하다. 그럴수록 진환은 소가 지닌 저력에 매혹되었다. "몸뚱어리는 비바람에 씻기어 나무와 같이—소의 생명은 지구와 함께 있을 듯이 강하구나. 둔한 눈망울, 힘찬 두 뿔, 조용한 동작, 꼬리는 비룡(飛龍)처럼 꿈을 싣고, 인동 넝쿨처럼 엉클어진 목덜미의 주름살은 현실의 생활에 대한 기록이었다. 이 시간에도 나는 웬일인지 기대에 떨면서 소를 바라보고 있다"[8]라고 진환은 썼다.

그는 "비바람에 씻기어" 상처를 안고도 나무등치처럼 단단한 소를 그렸다. 무장읍성을 배경으로 평화로운 고향 마을의 자욱한 연기 사이로, 크고 작은 소가 떠다니는 초현실적인 그림도 그렸다. 그

진환, 〈날개 달린 소와 소년〉, 1940년대, 종이에 색, 30×22.5cm, 국립현대미술관 소장.

한지에 먹으로 그린 재료는 한국 전통의 것이지만, 우울하고 내면적인 작품 세계는 유럽의 상징주의 회화를 떠올리게 한다.

는 구부정한 소의 등선과 고향 마을의 아름다운 산 능선이 한데 어우러진 신비하고 환상적인 작품들을 남겼다. 마치 신화나 전설의 한 장면 같다.

진환의 독특함이 가장 잘 드러난 것은 한지에 먹으로 그린 작고 내밀한 그림들이다. 진환의 〈날개 달린 소와 소년〉을 보자. 신화 속 동물처럼 소는 날개를 달고 하늘을 날아오르려 하지만, 막상 한 발짝도 떼지 못한다. 그 소 앞에 한 소년은 고개를 떨군 채 깊이 침잠해 있다. 자유로워지고 싶지만, 뭔지 모를 현실적 조건 앞에서 좌절하고 있는 화가의 내면세계가 아프도록 솔직하게 드러난 작품이다. 진환은 감내할 현실의 무게와 자유로운 열망 사이에서 내면적 갈등이 많았던 화가였다. 이 작품은 이상하게 현대인에게도 잘 공명하는지, 몇 해 전 이 작품을 국립현대미술관에 걸었을 때 그림 앞에 오래도록 서 있는 관객이 많았다.

스러진 꿈과 남겨진 것들

많은 화가가 그랬지만, 진환의 죽음은 특히 갑작스러웠다. 1951년 1·4후퇴 때 서울에서 피란을 가던 진환이 고향 마을의 산 변두리에 거의 도착했을 때쯤 어둠이 내렸다. 어둑한 데서 걸어오는 피란민 무리를 보고 국군 학도병이 이들을 인민군 빨치산으로 오인하여 총을 쏘았는데, 그 총에 진환이 맞아 즉사했다. 더 기막힌 사실은, 총을 쏜 사람이 진환의 교장 시절 애제자였다는 것이다. 제자는 그 자리

진환, 〈기도하는 소년과 소〉, 1940년대,
종이에 수묵담채, 29.5×20.8cm, 국
립현대미술관 소장.

깊은 동굴 속에서 기도하는 소년과 이
를 지켜보는 소의 모습을 그렸다.

에서 무릎을 꿇고 통곡했다고 한다.

이 비극적인 상황을 두고 진환의 친구였던 시인 서정주는 다음과
같이 한탄했다. "공자나 도스토옙스키에게도 그러했듯이 내게도 아
직 잘 풀리지 않는 한 가지 서럽고 까마득하기만 한 의문이 남아 있
다. 그것은 그 생김새나 재주나 능력으로 보아 훨씬 더 오래 살아주
어야 할 사람이 문득 우연처럼 그 목숨을 버리고 이 세상에서 떠나
버리는 일이다. (중략) 유난히도 시골 소의 여러 모습을 그리기를 즐
겨 매양 그걸 그리며 미소 짓고 있던 그대였으니, 죽음도 그 유순키
만 한 시골 소가 어느 때 문득 뜻하지 않게 도살되는 듯한 그런 죽

1943년 제3회 신미술가협회 사진, 국립현대미술관 미술연구센터 소장(진철우 기증).

왼쪽부터 홍일표, 최재덕, 김종찬, 윤자선, 진환, 이쾌대이다. 진환 뒤편으로 그의 작품 〈우기 8〉, 〈소(沼)〉로 추정되는 작품이 걸려 있다.

음을 골라서 택했던 것인가?"[9]

비록 진환은 '날개 달린 소와 소년'처럼 맘껏 날아보지도 못하고 저세상으로 떠났지만, 그의 흔적은 조금이나마 이승에 남았다. 그의 작품과 드로잉, 동시집과 편지 등 자료 일체가 현재 국립현대미술관에 소장되어 있는데, 대부분 진환 유족의 기증품이다. 그의 두 아들 진철우, 진경우는 아버지의 작품을 모두 국립미술관과 지역의 공립미술관으로 보냈다. 그리고는 선대에서부터 내려온 무형의 유산, 즉 정신적 유산만을 그렇게 이어받았다.

05

세 번이나 화구를 갖다 버렸지만, 그림은 운명이었다

정점식

2004년, 내가 국립현대미술관의 초짜 학예연구사로 일하면서 처음으로 맡았던 전시가 극재(克哉) 정점식(1917~2009)의 개인전이었다. 정점식은 1917년에 경상북도 성주에서 태어나 주로 대구에서 활동한 원로 화가였다. 그는 이중섭보다 한 살 어린, 이른바 '근대' 시기 작가다. 그러나 그는 이중섭처럼 소를 그리거나 게를 그린 것이 아니었다. 그의 그림은 일반적으로는 이해하기 어려운 형상과 감각 그리고 신비를 담고 있었다.

돌이켜보면, 그때 나는 그의 작품 세계를 도무지 제대로 이해할 수 있는 수준이 아니었다. 그런데도 나보다 57세나 많은 노화가는 나를 동등한 인격체이자 큐레이터로 대했다. 그는 철저히 화가의 역할에만 충실할 뿐, 큐레이터의 독자적인 영역에 침범하는 법이 없었

다. 전시는 온전히 나한테 맡겨놓고 개막식이 시작하는 시각에 딱 맞춰 전시장에 나타났다. 나중에야 나는 모든 원로 화가가 큐레이터를 이렇게 존중하지는 않는다는 사실을 알았다. 지금도 나는 그때 그에게 걸맞은 훌륭한 전시기획을 해내지 못했다는 자책감을 떨치지 못한다.

그렇다고 지금의 내가 훨씬 나아진 것은 아니다. 다만, 적어도 20년 전에는 보지 못했던 것이 지금은 조금 더 보인다고는 말할 수 있다. 지금 더 잘 보이는 것은 놀랍게도, 그의 작품에 흐르는 '비극성'이다. 그때는 그저 담담하게만 보였던 그의 작품을 이제 다시 보면 거기에는 그가 평생 결코 말하지 않았던 어떤 깊은 어둠과 슬픔이 느껴진다. 그에게는 차마 말할 수도 없고, 울 수도 없는 세계가 있었다. 그래서 그림으로밖에는 표현할 수 없었던 그런 세계가!

2004년 개인전 당시 정점식 화가, 조선일보 제공.

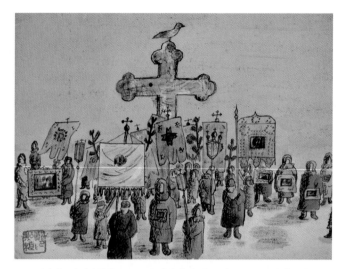

정점식, 〈하얼빈 풍경〉, 1945, 종이에 펜·수채, 16.2×21.5cm, 개인 소장.

정점식, 〈하얼빈 풍경〉, 1945, 종이에 펜·수채, 12.5×19.5cm, 개인 소장.

차마 말할 수도, 울 수도 없던 젊은 시절

정점식은 유년기와 청년기를 온통 말할 수도 없고, 울 수도 없는 세계에서 지낸 것 같다. 그는 1917년 경북 성주의 평범한 유교 가정에서 딸이 많은 집안의 장남으로 태어났다. 그 시절에는 장남으로 태어났다는 사실 자체가 '울 수 없는 삶'을 살아야 한다는 의미였다. 장남에게는 무거운 책임과 절제가 요구되는 사회였다. 그는 부모와 가족에 대해 거의 언급한 적이 없다. 다만 그림을 업으로 삼는 일을 집안에서 반대했기에 유랑 생활을 할 수밖에 없었다고 했다.

그는 어린 시절 친척 집을 전전하며 살았다. 예닐곱 살 때 대구 약전골목에서 한약방을 하던 고모부에게서 한문과 서예를 배웠고, 중등학교를 졸업한 후에는 이모가 살던 일본 교토에 가서 교토시립회화학교를 다녔다. 1941년 졸업 후 귀국했지만, 제2차 세계대전의 혼란 속에서 다시 만주로 떠났다. 정점식은 하얼빈에서 농장을 운영하는 삼촌 집에 기숙하면서 조선인학교 교사로 일했다. 그래도 국제도시 하얼빈에서 정점식은 넘치는 지적 욕구를 충족시킬 수 있었다. 당시 하얼빈은 40개국에서 온 120만의 인구가 살던 큰 도시였다.

정점식은 한국어, 일본어, 중국어, 러시아어, 영어를 할 줄 알았다. 독서광이었던 그는 전설적인 아나키스트인 표트르 크로포트킨의 저작에 심취했고, 프리드리히 엥겔스부터 지크문트 프로이트, 샤를 보들레르, 폴 발레리, 기욤 아폴리네르에 이르기까지 당대의 최신 지적 담론을 닥치는 대로 섭렵했다.

 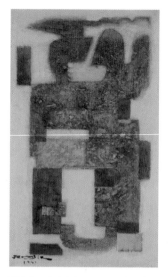

정점식, 〈실루엣〉, 1957, 캔버스에 유채,
85×50.5cm, 국립현대미술관 소장.

정점식, 〈카리아티드〉, 1961, 나무에 유
채, 83.5×51.5cm, 개인 소장.

형태는 단순하지만, 질감이 매우 풍부하
다. 오랜 세월을 견딘 비석과 같은 표면 효
과를 보여준다.

시시하게 살고 싶지 않았던 이상가

　조선이 해방되자, 1946년에 그는 아내와 아들을 데리고 간신히 고
향 대구로 돌아왔다. 해방 정국이라는 혼란기에 물자를 구할 수 없
어, 직접 만든 유화물감을 튜브에 넣어 사용했다. 하얼빈에서 러시아
인에게 배운 유화물감 제조법이 도움이 되었지만, 만들 수 있는 색
이 제한적이어서 그의 1940년대 작품은 유독 더 어두웠다. 물감을

담아둘 튜브를 따로 사기 위해 대구에서 새벽 기차로 서울 영등포에 갔는데, 바로 그날 전쟁이 터졌다.

전쟁의 참상과 잔혹성, 인간적 공포와 무기력 같은 것을 어찌 구구절절 얘기할 수 있겠는가. 정점식은 그런 구차한 얘기를 하기 싫어한다. 신파는 딱 질색이다. 그는 시시하게 살고 싶지 않았다. 그러기 위해서는 이를 악물고 말을 아끼고 현실을 극복해서 더 나은 세계를 끊임없이 꿈꿔야 한다. 정점식의 높디높은 자존감과 이상은 눈앞의 참담한 현실과 너무나도 괴리가 컸다. 친구였던 시인 박두진은 이 사실을 너무나도 잘 알고 있었던 것 같다. 1953년 전쟁통에 정점식이 대구 미국공보원에서 개인전을 열었을 때, 박두진은 이렇게 썼다. "정점식 씨의 개인전을 보러 공보원화랑엘 가서 걸려 있는 그림들과 그의 모습을 번갈아 보다가 나는 문득 무언가 벅차오르며 눈물이 고여 올라 슬며시 나와버렸다."[10]

얼핏 보면, 그의 작품에서 '비극성'은 잘 드러나지 않는다. 그는 언제나 진부한 감정의 찌꺼기를 거르고 걸러서, 예술이라는 높은 차원의 은유적 표현으로 끌어올렸기 때문이다. 1961년 작품 〈카리아티드〉를 예로 들어보자. 이 작품은 그리스의 카리아티드 기둥 양식(머리로 지붕을 받치는 형상을 한 기둥 양식)을 단순화시켜 그린 것 같지만, 그 배경에는 애절한 사연이 숨어 있다. 페르시아와의 전쟁에서 승리한 그리스는 페르시아에 부역한 카리아 지방의 남자들을 모두 죽이고 여자들은 노예로 삼았다. 카리아 여인들은 남편과 자식을 잃고 자신은 노예가 되어 영원히 무거운 지붕을 머리에 이고 풍설(風雪)을 견디는 형벌을 받았다. 바로 이 고대 전설에서 카리아티드 건축

양식이 나왔다고 한다.

그런데 이 비극의 은유를 한층 더 벗기면, 이 이야기가 결코 남의 일이 아님을 알게 된다. 한국 또한 강대국 사이에 끼어 오랫동안 비슷한 일을 겪지 않았는가. 정점식은 트라우마로 점철된 식민지와 전쟁 체험을 결코 직접적으로 말할 수 없었다. 대신 그 경험을 훨씬 더 인류 보편적인 언어로 치환했고, 숭고한 희생의 이미지로 변환했다. 예술의 힘을 빌려서 말이다.

"이겨낼 수 있을까?"

그러나 쉽게 알아볼 수 없는 형상에다 은유에 은유를 더한 그의 작품 세계는 처음부터 세간의 이해를 받기가 매우 어려웠다. 서울도 아니고, 대구라는 지역사회에서는 더 그랬을 것이다. 희끗희끗한 배경에 '성난 소'와 같은 빠른 선이 지나간 작품을 보고, 한 동료가 "오늘은 곰탕거리를 그렸군" 하고 농담을 걸기도 했다. 곰탕거리도 안 되는 그림을 왜 그렇게 그리고 앉았느냐는 핀잔을 듣기가 일쑤였다.

가족을 먹여 살려야 하는 가장인 데다 새로운 미술에 대한 몰이해가 팽배한 현실 앞에서, 정점식은 미술 도구를 갖다 버리기를 세 차례나 반복했다고 한다. 그런데 세 번째로 미술 도구를 버리고는 마당에 쪼그려 앉아 그림을 그리고 있는 스스로를 발견하고 '아, 나는 천생 화가가 운명인 모양이구나'라며 자신의 운명을 받아들였다고 한다. 그리고 스스로 호를 '극재(克哉)'라고 지었다. '이겨낼 극'에, '어조사

222

재'를 쓴 특이한 호다. '어조사 재'는 물음표와 느낌표 두 가지로 해석되기 때문에, 그의 호는 '이겨낼 수 있을까?'와 '이겨낼 수 있다!' 모두로 풀이된다. 정점식은 자신의 호에 대해 이렇게 설명했다.

"화가는 자신과의 싸움에서 이겨야 하는 직업이다. 예술가로서 더 나은 경지를 향한 전진은 천형과 같다. 작업 과정에서 끊임없이 갈등에 휩싸이게 된다. '과연 이겨낼 수 있을까' 하고. 예술가는 '이겨낸다'는 자기 확신과 '이길 수 있을까' 하는 갈등 사이에서 더욱 단단해질 수 있다."[11]

"이겨낼 수 있다!"

그가 표현하고 싶었던 것은 과연 무엇일까? 그것은 사소하고 소박한 것들이 주는 행복감 같은 것이었다. 자연의 그늘, 숨결이나 향기 같은 것들 말이다. 봄바람이 살짝 얼굴을 스치는 느낌 같은 것을 그는 사랑했다. 감각이 지극히 예민하고 섬세했다. 그의 그림 중 그나마 잘 알아볼 수 있는 작품인 〈봄〉을 보면, 꽃나무 한 그루와 졸음에 겨운 검둥개가 등장한다. 그런데 관객은 이 작품에서 나무와 개를 보면서 결국은 봄볕의 아스라하고 포근한 느낌에 휩싸인다. 바로 이 '느낌'이 오히려 더 중요한 주제다. 그렇다면 이 '느낌' 자체를 그림으로 그리면 어떨까? 〈양지(陽地)〉가 바로 그런 작품이다. 부서질 듯 화사한 화면 위에 명도가 높은 빨강과 노랑, 이와 대비를 이루는 검은 그늘이 떠돈다. 어찌 보면 이런 추상 작품이 오히려 더 즉각적으

정점식, 〈봄〉, 1966, 캔버스에 유채, 105×77cm, 대구미술관 소장.

로 사태의 본질을 드러낼 수 있다고 화가는 믿었다.

그의 작품은 말년으로 갈수록 확연히 자유로워졌다. 이전의 극도로 절제된 화면에서 벗어나, 좀더 즉흥적이고 유연한 세계로 나아갔다. 살랑살랑 미풍이 불고 어두운 밤이 스스로 노래하는 듯, 촉각과 청각을 간질이는 매력적인 작품들이다. 그의 어법은 새롭고 현대적이지만, 결국 그가 추구한 것은 소담하고 푸근하고 담백한 아름다움이었다. 이 소소한 것의 가치를 위해서, 화가는 "이겨낼 수 있다!"

정점식, 〈양지〉, 1985, 캔버스에 유채, 45×52.5cm, 개인 소장.

정점식은 1964년 대구 계명대학교에 처음 미술공예과가 설립될 때 적극적으로 참여했고 초대 교수가 되었다. "이런 바위산을 깎아 오늘을 마련했다"라는 정점식이 쓴 문구가 지금도 계명대학교 미술대학 입구 바윗돌에 새겨 있다. 그에게 교육자라는 직업은 잘 맞았던 것 같다. 그의 작품을 동년배들은 알아주지 않았어도 후배나 학생들은 좋아했다. 그는 세계의 최신 지식을 공부해서 학생들과 얘기하는 것을 진심으로 즐겼다. 계명대학교에서 정점식의 강의는 명강으로 통했고, 1983년에 퇴직할 때까지 수많은 제자를 배출했다.

패션디자이너 박동준은 스승인 정점식의 추상 작품에서 영감을

정점식, 〈밤의 노래〉, 1991, 캔버스에 종이, 아크릴, 74×120cm, 개인 소장.

얻어 멋진 옷을 만들었고, 무용가 김현옥은 정점식을 오마주한 안무
를 짰다. 2009년 부산국제영화제는 정점식의 〈밤의 노래〉라는 작품
을 공식 포스터 이미지로 썼다. 그의 작품은 훨씬 더 후대의 예술가
들과 호흡했다.

　정점식은 작고하기 전 대부분의 작품을 계명대학교에 기증했다.
그리고 2009년, 대구 앞산 아래 오래된 아파트에서 조용히 숨을 거
두었다. 끝없이 겸허하고 소박한 화가의 죽음이었다.

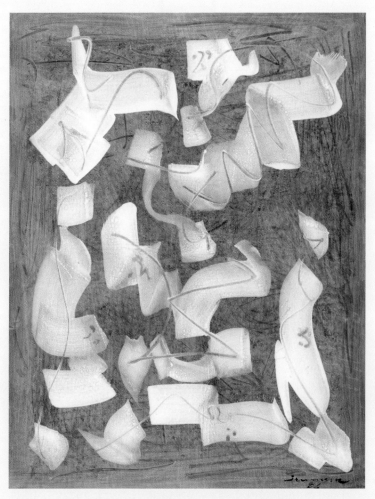

정점식, 〈미풍〉, 1986, 캔버스에 유채, 115×89.5cm, 계명대학교 소장.

06

절망을 여행한 뒤
화가는 자신의 '22페이지'를 펼쳤다

천경자

한 시대를 풍미했던 여성 화가 천경자(1924~2015)를 아는가? 그녀가 태어났던 약 100년 전에는 살아 있는 동안 대중적 성공을 누린 화가를 거의 찾아볼 수 없었다. 그러나 천경자는 예외였다. 그녀는 데뷔 전시부터 요란했다. 1952년, 피란지 부산에서 열린 한 단체전에 뱀 35마리가 우글거리는 작품을 출품해 화단의 주목을 받았다. 징그러운 뱀 그림은 미풍양속을 저해한다는 이유로 전시되지 못하고 주방에 치워져 있었는데, 그래서 오히려 입소문을 탔다.

천경자가 널리 알려진 것은 1970년대 이후였다. 1973년 현대화랑 개인전은 시간당 입장객 수를 제한할 만큼 인기가 있었다. 작품은 완판이었다. 이후 아프리카, 남미, 유럽 등지를 여행하며 현지 풍물을 담은 작품을 전시했는데 그 작품들도 전시되는 족족 팔렸다.

1994년 천경자 화가의 모습, 조선일보 제공.

1995년 호암미술관에서 대규모 회고전이 열렸을 때는 직전에 열린 마르크 샤갈 전시보다 더 많은 관객으로 붐볐다. 개막식에 꽃으로 머리를 장식하고 나타나 언제나 화려하고 강렬한 패션 센스를 자랑했던 천경자는 요즘 말로 하면 당대 최고의 '셀럽'이었다. 그녀의 유례없는 성공은 어떻게 가능했을까?

"어머니는 나의 신앙이자 종교였다"

천경자가 처음부터 성공하기에 유리한 환경에서 태어난 것은 아니었다. 오히려 그 반대였다. 그는 1924년 전라남도 고흥에서 1남 2녀 중 장녀로 태어났다. 아버지는 군청에 다녔지만 양말 공장을 하다가 망한 적이 있고 도박으로 가산을 탕진했다. 무골호인이었던 그는 자

주 기생과 어울려 부인을 힘들게 했다.

한편 천경자의 어머니 박운아 여사는 대단한 여성이었던 것 같다. 외동딸로 태어나 남장을 하고 서당을 다녔던 그녀는 박식했고 부지런했다. 천경자의 말에 따르면 "현대에 살았으면 예술가가 되었을 것"이라고 했을 만큼 재주도 많았다. 그녀는 1986년에 타계할 때까지 평생 천경자의 옆을 지킨 든든한 지원군이었다. 천경자는 어머니를 자신의 신앙이자 종교라고 말한 적이 있다.[12]

천경자가 없는 살림에 일본 유학을 갈 수 있었던 것도 어머니 덕분이었다. 천경자의 아버지는 우리 살림에 무슨 일본 유학이냐며, 유학을 간다 해도 의대를 가라고 했지만, 천경자는 그 앞에서 미친 척하는 메소드 연기를 펼쳐 허락을 얻어냈다. 그리고 천경자의 어머니는 패물을 팔아 유학을 지원했다. 1941년, 천경자는 도쿄여자미술학교에 입학해서 본격적인 미술교육을 받았다. 나혜석, 박래현 등이 다녔던 학교였다.

현실이 팍팍해질수록 회화에 빠져들다

부잣집 소녀들이 다니는 학교에서 천경자는 상대적 박탈감을 많이 느꼈다고 회고했다. 비가 오면 다른 친구들은 모두 알록달록 예쁜 파라솔 우산을 복도에 좌악 펼쳐놓는데, 외할머니에게 받은 자신의 못생긴 파라솔만 비에 젖어 축 늘어져 있었다고 한다. 그 사실이 창피하고 비참해서 천경자는 나중에 자신의 작품에 각양각색의 쨍쨍

한 파라솔을 자주 등장시켰다.[13] 현실에서 이루지 못한 '로망'을 그림에서는 얼마든지 실현시킬 수 있지 않나. 현실의 어려움이 강력해질수록 천경자는 회화의 세계가 주는 자유로움과 환영의 매력에 더욱 빠져들었다.

문제는 현실이 더욱 팍팍해졌다는 것이었다. 일본 유학을 마치고 돌아오자 집안은 망한 상태였고 그 이유가 자신의 유학비 때문이라는 주위 사람들의 뒤틀린 원망을 감내해야 했다. 귀국길에 만난 남성과 1944년에 결혼해서 두 아이를 낳았지만 결혼 생활이 파탄에 이르러 이혼이 불가피했다.

천경자는 아이들을 홀로 키우며 생계를 유지하기 위해 전남여자고등학교의 미술 교사가 되었다. 아침부터 학생을 가르치고, 점심시간이 되면 천경자의 어머니가 데리고 온 아들에게 젖을 물리고, 저녁에는 혼자 그림을 그렸다. 그렇게 안간힘을 써서 그린 작품으로 광주에서 개인전을 열었다. 그리고 거기서 만난 한 남성과 사랑에 빠졌는데, 알고 보니 그는 유부남이었다. 게다가 영혼의 단짝이었던 여동생 옥희가 폐결핵에 걸렸건만, 백방으로 뛰어다녀도 돈을 구하지 못해 제대로 약을 써보지도 못한 채 죽고 말았다. 모든 상황이 절망적이고 엉망진창이었다.

불안과 행복 사이를 오가며 피워낸 독창적인 아름다움

바로 그런 상태에서 나온 작품이 천경자의 데뷔작 〈생태〉였다. 우

중충한 배경에 우글거리는 뱀들이 생생하게 묘사된 작품이다. 그 이전의 어떤 동양화 전통에도 없던 기이한 도상이었다. 실뱀들은 서로 구불거리고 뒤엉킨 채, 두 눈을 부릅뜨고 징그럽게 혀를 날름거린다. 이런 작품을 20대의 여성 화가가 그렸다니.

원래 천경자는 매우 섬세하고 풍부한 감수성의 소유자였다. 파라솔 하나로도 자신의 비참한 처지를 생각하며 슬픔에 빠져드는 인물이었다. 인생에 희로애락이 있다면, 기쁜 것은 매우 기쁘게, 슬픈 것은 사무칠 정도로 슬프게 감지하는 성향을 지닌 것이다. 요즘 말로 하면, MBTI의 T와 F 중 '극F'에 해당하는 유형이었다고나 할까. 그런 그녀가 세상의 시련을 한꺼번에 직면했을 때 느꼈을 복합적인 감정의 상태를 상상해 보라. 슬프고 애절한 것이 쌓이고 넘치면, 그저 살아야겠다는 '오기'만이 남는다. 바로 그 순간, 천경자는 광기에 가까운 힘을 발휘해 우글우글 뱀을 그렸던 것이다.

그러나 우글거리는 뱀을 그리던 상황은 천경자 인생의 서막에 불과했다. 그녀는 이후 유부남이었던 애인과의 사이에서 두 자녀를 더 낳았고, 모두 네 명의 자녀를 기르며 혼자 생계를 책임지고 화가로 살아야 할 운명이었다. 어린 시절 어머니와 함께 점을 보러 갔다가 눈썹이 가늘고 길어 "형제 복이 없고 첩살이를 할 운명"이라는 점괘를 받은 탓일까? 천경자의 인생은 불안과 긴장감 그리고 찰나의 행복감 사이에서 아슬아슬하게 줄타기를 했다.

이상하게도 이런 불안과 행복이 뒤엉킨 상태에서 그린 천경자의 1960년대 작품은 누구도 흉내 낼 수 없는 독창적인 아름다움을 지니고 있다. 당시 그녀의 작품은 환상적으로 아름다우면서 미세한 불

천경자, 〈생태〉, 1951, 종이에 채색, 51.5×87cm, 서울특별시 소장.

천경자는 이 작품을 제작하기 위해 뱀들을 유리 상자에 넣고 직접 관찰하면서 스케치했다. 그 때
문인지 뱀의 눈망울, 질감, 움직임 등이 매우 생생하게 표현되었다.

안감으로 떨린다. 이른바 '여성적 감수성'이 너무나도 솔직하게 표현
된, 전례를 찾아볼 수 없는 작품이다. 통상적으로 엄격한 유교 사회
에서 '오류'로 치부되던 것들, 즉 연약함, 불안감, 헛된 희망 같은 것이
천경자의 작품에서는 본격적인 주제로 등장했다. 슬프고 청승맞고
부서질 듯 여린 감성이 꿈처럼 신비롭고 아름답게 표현되었다. 마르
크 샤갈 부럽지 않은 환상적인 작품들이다.

천경자, 〈여인들〉, 1964, 종이에 채색, 126×111cm, 서울특별시 소장.

천경자는 박경리, 손소희, 한말숙 등 여성 문인들과 가깝게 지냈다. 각자 여러 가지 사연을 안고서 정당한 대우를 받지 못한 채 살아온 한국의 여성들. 이들의 머리에 하얀 면사포를 씌워주고, 스스로에게도 위로를 건네는 작품이다. 1965년 일본에서 열린 개인전에 출품해 호평을 받았다.

마침내 불안을 벗어던지고 새로 태어나다

그러나 언제까지 이런 긴장된 줄타기를 계속할 것인가? 천경자는 결단을 내려야 했다. 1969년, 천경자는 남편과의 결별을 결심하고 남미와 유럽으로 8개월간 홀로 스케치 여행을 떠났다. 그녀는 운명의 올가미를 벗어던지고 자신의 삶을 살아야 했다. 네 자녀를 위해서라도, 세상의 온갖 치욕과 설움을 견디고 반드시 성공한 화가가 되어야 했다. 자신과 자녀의 생존을 위해 그녀는 좌절할 여유가 없었다.

놀랍게도 이 여행을 다녀온 이후로, 천경자는 다시 태어난 것처럼 보인다. 1973년, 드디어 남편과 완전히 결별했고 직접 자서전을 쓰면서 이전의 생애를 정리했다. 무엇보다 화풍이 확연히 달라져서 훨씬 세밀하고 확신에 찬 표현을 구사했다. 1977년에 그린 자화상은, 천경자가 혼란의 시기를 통과하고, 드디어 온전히 '다른 자아'로 재탄생했음을 선언하는 작품과도 같다. 〈내 슬픈 전설의 22페이지〉라는 제목의 이 작품은 뱀을 마치 화관(花冠)처럼 머리에 두른 천경자의 젊은 시절 자화상이다. 53세가 된 천경자가 자신의 22세 때 모습을 상상하여 그린 것이다. 이제야 비로소 천경자는 불안했던 청년기를 정면으로 마주할 수 있게 된 것일까?

여기서 뱀은 더 이상 불길하고 징그러운 존재가 아니라, 화가 자신을 세파의 온갖 습격으로부터 보호하는, 스스로에게 씌운 왕관처럼 작동한다. 이제 그녀의 작품에는 1960년대의 불안과 환상이 드러나지 않는다. 대신 모든 표현이 분명하고 카리스마가 넘친다. 하지만 이

렇게 단련되기까지 천경자는 대체 얼마나 많은 아픔을 삼켰던 것일까? 그런 것에 생각이 미치면, 천경자 작품의 저변에 흐르는 깊은 슬픔과 고독을 마주하게 된다.

솔직함으로 사람들의 마음을 울렸던 희대의 예술가

천경자의 주변에는 그녀를 인정해 주는 동료 예술가들이 있었다. 화가 김환기는 부산 피란지에서 천경자를 처음 만난 후, 1954년 그녀를 홍익대학교 교수로 초빙해 일자리를 제공했다. 조각가 윤효중은 홍익대학교 학장 시절에, 천경자가 두 번째 남편의 둘째 아이를 임신하고 도저히 면목이 없어 사표를 들고 찾아가자 "미스 천이 예술가지 교육자요?" 하며 사표를 수리하지 않고 계속 교수로 지내도록 배려했다.[14]

천경자는 타고난 감수성을 발휘하여 1950년대부터 수필가로도 활동했는데, 1970년대에는 자서전 『내 슬픈 전설의 49페이지』를 써서 공전의 히트를 기록했다. 그림이 안 팔려도 인세로 생활할 수 있을 정도였다고 한다. 천경자는 자신의 치부라고 할지도 모를 곡절 많은 인생을 너무나도 솔직하게 자서전에 풀어냈다. 어쩌하다 보니 인생이 이렇게 흘러왔다는 자신의 이야기를 담담하게 들려주었다. 그러나 결국 그녀는 무소의 뿔처럼 혼자서 걸어가기로 선택했고, 이는 뭇 한국 여성들에게 엄청난 공감과 응원을 불러일으켰다.

사실 한 많은 일생을 살았던 이 땅의 여성이 어디 한둘이었겠는가?

천경자, 〈내 슬픈 전설의 22페이지〉, 1977, 종이에 채색, 43.5×36cm, 서울특별시 소장.

천경자, 〈언젠가 그날〉, 1969, 종이에 채색, 195×135cm, 한솔문화재단 소장.

다만 천경자가 대단했던 점은 그 한에 굴복하지 않고, 그것을 오히려 예술작품의 소재로 삼아 그림과 글로 쏟아냈다는 사실에 있었다. 이는 천경자의 시대를 공유한 여성들에게 집단적 카타르시스를 선사했다. 천경자를 성공시킨 것은, 그러니까 1970년대 이후 급격히 성장한 한국 여성 대중의 힘이었다고 해도 과언이 아니다.

성공한 화가가 되어 아이들을 떳떳하게 키우겠다는 천경자의 한결같은 소망은 대중의 호응에 힘입어 현실이 됐다. 천경자는 보답을 잊지 않았고, 1998년 살아 있을 때 이미 작품 93점을 서울시립미술관에 기증했다. 공립미술관에 작가 개인의 전시 공간이 상설전 형식으로 들어간 것은 천경자가 처음이었다. 천경자는 실로 많은 진기록을 낳았던, 희대의 예술가이자 시대의 아이콘이었다.

4장

한국의 예술로 세계와 통하다

01

파리까지 사로잡았으나
지독히 외로웠던 집념의 한국인

남관

"이제 와서 외국에 나오면 무슨 수가 생기겠니. 예술이 또한 무어 대단한 거겠니. 나도 모를 일이다. 그저 가슴에 무슨 원한 같은 게 맺혀 있을 뿐이다. 뭐니 뭐니 해도, 끼니를 거르고 죽을 먹더라도 같이 사는 것이 얼마나 좋을까."[1]

김환기가 뉴욕에 있을 때, 고국의 딸에게 보낸 편지다. 그가 한국 미술로 승부를 걸어보겠다고 파리와 뉴욕에 가 있는 동안, 한국에 는 노모와 어린 세 딸이 남아 있었다. 그러니 가족에 대한 미안함과 자책감이 드는 순간이 얼마나 많았을까?

그런 괴로움 속에서도 외국에서 성공하고 말겠다는 의지를 불태 웠던 이 세대 예술가들. 이들은 일본 식민지 시대를 거치면서 우리 역사와 문화가 무시되고 짓밟히는 것을 경험했던 세대다. 그러니 이

들에게 한국인과 한국 미술의 우수성을 만방에 떨치고 싶다는 열망은 개인의, 그리고 나라의 자존심이 걸린 문제였다. 아무도 강제하지 않았지만 스스로 짊어진 소명감을 안고, 전쟁 후 수많은 화가가 파리로 몰려갔다. 모두가 파리 화단에서 이름을 떨치리라 다짐했지만 실제로 성공을 거둔 이는 많지 않았다. 심지어 김환기조차 파리에 3년간 체류했지만, 그다지 성공하지 못했다.

그런데 김환기가 파리를 떠나면서 "자네는 파리에서 뼈를 묻게"[2]하고 말했던 화가가 있었다. 파리에서 14년을 체류하며 온갖 역경을 뚫고 결국은 성공해서 돌아온 화가 남관(1911~1990)이다. 실로 파란만장한 삶을 살았던 화가, 남관의 이야기를 해보려 한다.

천년을 뛰어넘어 전해진 벽화의 감동

남관은 1911년에 경상북도 청송에서 태어났다. 청송보통학교 졸업후 대구고등보통학교(현 경북고등학교)로 진학하려 했으나, 1920년대 학생 동맹휴학 사건으로 상황이 여의찮았다. 그는 아예 일본으로 유학을 떠나 와세다중학교에 입학했다.

학교 성적은 좋았으나 사람들과 어울려 하는 대부분의 일이 체질에 맞지 않았다. 그래서 혼자 할 수 있는 일을 찾다가 미술에 관심을 갖게 되었다고 한다. 그리고 반 고흐의 화집을 보고 깊은 감명을 받아 화가가 되기로 결심했다. 광기에 가까운 반 고흐의 예술적 도취는 남관에게 깊은 영향을 미쳤으리라 생각된다. 남관은 태평양미술

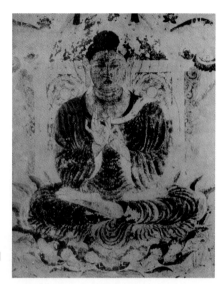

호류지 금당벽화 부분, 1949년에 화재
가 나기 전인 1935년에 촬영된 사진.

학교를 다녔고 일본인 교수의 화실에서 사숙하며 일본에서도 인정
받는 화가로 성장했다.

　일본에서 체류할 때, 그에게 가장 큰 영감을 주었던 것은 나라 호
류지(法隆寺) 금당벽화를 보았던 일이다. 고구려 담징이 그렸다고
알려진 벽화 말이다. 현재 이 학설은 의문시되고 있고 벽화 원본도
1949년의 화재로 거의 사라졌지만, 남관이 금당벽화를 보았을 때만
해도 상황은 달랐다. 고구려인이 건너가 그렸다는, 천년 넘는 세월을
버틴 벽화의 생생함은 남관에게 말할 수 없는 감동을 주었다. 그는
그림이란 시간을 초월한 영원성을 지닌다는 점, 그리고 훌륭한 회화
는 표피적인 아름다움이 아닌 정신성을 담아야 한다는 사실을 마
음에 깊이 새겼다.

남관, 〈파리 야경〉, 1955, 캔버스에 유채, 99.5×63.5cm, 개인 소장.

"나는 할 일을 하고 돌아왔다"

제2차 세계대전의 참화를 목격하고 해방 후 귀국한 그는 극심한 혼란 속에서도 1947년에 개인전을 열어 반향을 일으켰다. 흑석동에 개인 화실을 마련해 학생을 가르치기도 했다. 그러나 또 전쟁이 일어났다. 그는 전쟁 중 피란지 부산에서 개인전을 열었고, 김환기와 2인전을 열기도 했다. 이때부터 김환기와 남관은 새로운 미술에 대한 열정을 함께 불태웠다.

그리고 전쟁 중이던 1952년, 남관은 도쿄에서 프랑스《살롱 드 메》도쿄전이 열린다는 소식을 접하고 무작정 도쿄로 갔다. 거기서 그는 프랑스 현대 미술의 새로운 경향에 충격을 받고, 프랑스 유학을 결심했다. 그 꿈은 전쟁이 끝난 직후인 1954년 말 실행에 옮겨졌다.

고국에 아내와 아이를 남겨두고 혼자 떠난 파리행이었다. 원래는 한국에 있을 때 도불 기념전을 열어 번 돈이 파리로 송금되기로 되어 있었으나 돈이 오지 않았다. 사기를 당한 것이다. 아시아재단으로부터 받기로 한 장학금도 오지 않았다. 남관은 몽파르나스 뒤 허름한 반지하에 숙소 겸 화실을 얻어 찢어지게 가난하게 살았다. 접시 닦기 아르바이트라도 해야 할 판이었으나 그러기엔 차마 체면이 서질 않았다고 한다. 그의 표현에 의하면, "굶기를 연습하는 것" 외에는 달리 방법이 없었다고 한다.

길거리에서 그림을 팔아 빵과 감자로만 연명하던 1956년, 파리에 온 김환기는 그를 보고 말문이 막혔다. 침대까지 물이 찬 축축한 방에서 추위에 떨며 작품을 제작하던 남관을 보면서도 "파리에서 뼈

를 묻게"라고 했던 김환기의 심정은 또 어땠을까?

김환기는 파리에서 성공해 고국으로 돌아가고 싶었지만 그럴 수가 없었다. 오랜 시간이 걸리는 일이었다. 그러나 남관은 진짜 성공할 때까지 버텼다. 그는 1958년《살롱 드 메》에 초청된 것을 시작으로 점차 프랑스 미술계에 이름을 알렸다. 1952년 도쿄에서 보았던 그《살롱 드 메》에 어떻게든 입성한 것은, '집념의 사나이'에게 주어진 정당한 보상이었다. 자크 뷔스(Jacques Busse)라는《살롱 드 메》위원이 남관을 높이 평가했고, 남관은《살롱 드 메》에 거의 매년 초청되었다. 그리고 1960년대에는 런던, 함부르크 등 유럽 유수의 화랑에서 초대 개인전을 열었다.

급기야 그는 1966년 프랑스의 망통에서 열린《국제 비엔날레》에서 대상을 수상하기에 이르렀다. 유럽 추상 표현주의의 거장인 안토니 타피에스(Antoni Tàpies)가 명예상을 받았던 해에 한국인이 최고상을 수상했다는 것은 대단한 영예였다. 한국 신문에도 이 소식이 대서특필되었고, 이를 기념해 남관의 개인전이 한국에서 열리기도 했다. 그는 1968년에 짐을 싸서 귀국하며 신문 인터뷰에 대고 말했다. "나는 할 일을 하고 돌아왔다."[3]

신비의 영역, 비의에 도전하다

1966년《국제 비엔날레》에서 대상을 수상한 작품은 〈태양에 비친 허물어진 고적〉이다. 이 역사적 작품은 고 이건희 회장의 기증품으

248

남관, 〈태양에 비친 허물어진 고적〉, 1965, 캔버스에 유채, 160×130cm, 국립현대미술관 이건희컬렉션.

1966년 프랑스 망통에서 열린 《국제 비엔날레》 대상 수상작이다.

남관, 〈겨울 풍경〉, 1972, 캔버스에 유채, 신문지·은박지·종이, 114×146cm, 개인 소장.

어둡고 혼란스러운 땅 위로 하얀 눈이 뒤덮여 빛을 발한다.

로 국립현대미술관에서 소장하고 있다. 처음에 남관은 처참한 파리 생활을 반영하듯 새까맣게 보일 정도로 어두운 그림을 많이 그렸다. 그러다가 점차 태양을 받아 환한 빛의 세계로 나아가는 과정에서 이 작품이 탄생했다. '고적', 즉 '기념비'는 오랜 세월 깜깜한 어둠에 파묻혀 있던 거대하고 고귀한 존재를 의미한다. 분명 가치 있는 것이

지만 지난한 세월 동안 가려져 있었던 것. 그것이 태양 빛을 받아 서서히 모습을 드러내는 결정적 순간을 환상적으로 표현한 작품이다. 남관은 그런 감추어진 의미, 다시 말해 '비의(祕義)'를 간직하고 내비치는 것이 예술의 힘이자 역할이라고 생각했다. 예술은 정신적인 것이며, 말로는 표현할 수 없는 부분을 지닌다. 말하자면 '신비한' 영역, 마치 호류지 금당벽화가 전하는 감동과 같은 것이다.

신비한 영역을 그림으로 표현하겠다니……. 이 생각이 프랑스인의 눈에는 더욱 신비하게 다가왔는지도 모르겠다. 이들은 남관의 작품이 현대문명과 새로운 시대에 동참하면서도 한국 전통문화의 정신적 뿌리로 돌아가는 작품이라고 평가했다. 서양의 도구와 형식을 취하지만, 동양의 정신과 신비를 담은 작품이라는 것이다. 프랑스의 미술평론가 가스통 딜(Gaston Diehl)은 남관에 대해 이렇게 썼다. "그는 동서양 문화의 어느 일부도 희생시키지 않으면서 둘을 융합시킬 수 있는 거의 유일무이한 대예술가다."[4]

타협할 줄 모르던 진정한 승리자

생각이 온통 신비하고 정신적인 예술의 영역에서 노닐었던 남관에게 삶은 참으로 적응하기 어려운 현실이었다. 그와 같은 정신세계를 가진 이가 현실에 적응을 잘했다고 하면 그게 도리어 이상할 것이다. 그는 평생 구설이 많았고 싸움도 잦았으며 사기도 여러 번 당했다. 가정사도 평탄치 않았다. 파리에 갈 때 한국에 남겨졌던 아내

와는 이혼했고, 1960년 파리에서 시인 김광섭의 딸인 소설가 김진옥과 재혼했다. 미시건대학 출신의 재원이었던 그녀는 상당히 독특한 인물이었다. 김진옥이 쓴 영문 소설 『우주의 중심』을 보면, 지극히 이성적인 여성과 극도로 감정적인 남성이 주인공으로 등장한다. 이들이 서로의 우주를 넘나들지 못하고 결국 평행선으로 남는 과정을 그린 이 소설은 아무리 사랑하는 사이라도 다른 사람의 우주를 완전히 이해할 수는 없음을 보여준다. 그들 부부의 이야기인 것처럼 보인다.

1968년 귀국한 후, 남관은 한국 실정에 더욱 적응하지 못했다. 적응하지 않았다는 표현이 더 적절할 것이다. 그는 귀국하자마자 《대한민국미술전람회》에 심사위원이 되었는데, 심사 도중 퇴장해 버렸다. 그러고는 《국전》 심사가 담합에 의한 돌려 먹기라는 폭로 기사를 냈다. 이듬해 국립현대미술관이 초라한 모습으로 개관했는데, 개관 사유가 "《국전》을 잡음 없이 개최하기 위해서"[5]였다. 남관이 심사를 집어치운 여파는 다소 뜻밖의 결론이었지만 역사상 첫 국립미술관의 탄생을 가져오는 데 기여한 셈이다.

남관은 타협할 줄 몰랐다. 이응노와 문자추상 논쟁을 벌였고, 김흥수와도 신문에서 설전을 벌였다. 김환기 외에는 안 싸운 화가가 없었다고 할 정도였다. 그는 지독한 에고이스트였고, 철저한 외톨이였다. 1984년에는 영국 테이트미술관에서 개인전을 개최한다는 말에 속아 작품을 보냈다가 일부를 되찾지 못했다. 모 화랑에서 개인전을 열려고 가져갔던 작품은 통째로 도둑맞았다. 나중에 작품을 되찾기는 했지만 이런 일련의 일은 남관을 엄청나게 괴롭혔다. "인생

남관, 〈가을 축제〉, 1984, 캔버스에 유채, 200×300.5cm, 국립현대미술관 이건희컬렉션.

남관이 말년에 그린 환상적으로 아름다운 작품이다.

의 문제에 비하면 예술은 너무나 조그마한 것이었다. 예술은 인생의 역경, 그것을 이기기 위한 무아(無我)의 발버둥이었다"[6]라고 그는 말년에 고백했다.

남관은 잔혹한 고비를 겪으면서도 악착같이 생을 이어가는 인간상을 그리고 싶다고 했다. 그런 비참한 인간상에 영원한 생명력을 부여하고 싶다고도 했다. 실은 남관 자신이 그런 인간이었다. 어둠과 고독 속에 파묻혀 있었던 인간, 그러나 영원히 빛나는 것을 향해 나

1984년 서울 작업실에서 찍은 남관의 모습, 강운구 촬영.

아갔던 그런 예술가였다.

한때 남관과 격렬히 싸웠던 김흥수도 결국에는 인정했다. 비참한 가운데에도 예술의 세계에 몰두한 남관이야말로 진정한 승리자였다는 사실을. 1990년, 남관이 죽자 추도사에서 김흥수는 이렇게 썼다.

"속세의 일일랑 잊으소서. 멀리 떨어져서 보면 모든 것이 아름다워 보일 형의 미소를 그리며, 나는 당신이 승리자일 것으로 확신합니다. 세상에서는 외로웠지만, 이제 한 가지를 위해 일생을 바친 형은 더이상 외롭지 않으리라는 것을 나는 알 것 같습니다."[7]

남관이 죽기 전 마지막 남긴 말은 "환기, 환기"였다. 남관을 가장 잘 이해했던 유일한 친구, 김환기를 찾아 남관도 그렇게 떠났다.

02

바람 잘 날 없던 질곡의 삶,
그 끝에 그린 것은 공생이었다

이응노

"내가 살았던 곳은 서울에서 남쪽으로 300리 떨어져 있는 홍성에서도 몇십 리 더 떨어진 고요하고 평온한 작은 마을이다. 우리 집 남쪽으로는 월산이 있었고, 북쪽에는 용봉산이라고 불리는 바위투성이의 봉우리가 있었다. 아침저녁으로, 그리고 계절에 따라, 이 산들의 모습은 그 이름처럼 보였다. 즉, 월산(月山)이 아름답고 수수하고 우아하여 한마디로 여인의 자태를 보여준다면, 용봉산(龍鳳山)은 강인하고 위엄 있게 우뚝 솟아 있었다. 선인들은 어찌 이리도 잘 어울리는 이름을 지었을까. 오늘도 그런 생각을 하면서 다시금 감탄을 하게 된다."[8]

이응노(1904~1989)가 1971년 프랑스 파리의 파케티화랑에서 열었던 개인전 서문에 쓴 글이다. 이 아름다운 묘사에 이끌려 나는 충청

남도 홍성의 이응노 생가를 가보았는데, 산들로 가로막혀 답답하기 그지없는 평범한 시골 풍경에 그저 놀랄 수밖에 없었다. 놀라움의 포인트는 어떻게 이런 골짜기에서 그토록 세계를 향해 도전적인 인물이 나올 수 있었을까 하는 점이었다.

그는 1904년 "홍성에서도 몇십 리 더 떨어진" 시골 마을에서 태어나, 1989년 프랑스 파리의 페르 라셰즈 국립묘지에 묻혔다. 대를 이어 한문 서당을 하던 아버지 밑에서 자라, 발자크, 쇼팽, 오스카 와일드 등이 묻힌 유럽 예술가들의 묘지에 묻혔다. 1904년 러일전쟁이 일어났던 해에 태어나 1989년 냉전 종식이 공식 선언된 해까지 살았던 이응노는 20세기 세계사의 파고(波高) 속에서 동서양을 누빈 예술가였다.

잡초 같은 생명력으로 살아나 그림에 헌신하다

홍성의 대단함은 단지 월산이나 용봉산에 있지 않다. 홍성 일대는 일제강점기 수많은 독립운동가를 배출한 지역이었다. 일본인 앞에서 굽히기 싫다고 세수도 꼿꼿이 고개를 들고 했다는 일화가 전하는 단재 신채호가 홍성 근처 충청도 공주목(현 대전) 출신이다. 3·1운동 당시 고향 천안에서 만세운동을 펼쳤던 유관순의 '아우내'도 홍성에서 멀지 않다. 무엇보다 이응노의 생가에서 지척인 수덕사에는 만해 한용운의 동지인 만공스님이 있었고, 그는 일제강점기 수많은 중생과 독립운동가의 정신적 지주 역할을 했다. 이응노가 해방 후 수덕사 바

로 아래 수덕여관을 사서 생활했던 것은 우연이 아니었다.

이응노의 집안도 꼿꼿하기 그지없는 유학자 가문이었다. 아버지 이근상은 동네에서 서당을 운영했던 한학자였고, 세계의 변화를 따르는 것을 거부했던 인물이다. 작은아버지 이근주는 나라가 망할 위기에 처하자 충청도 일대에서 의병 활동을 했고, 1910년 경술국치를 당하자 자결했다. 여섯 살 때의 일이지만 그는 작은아버지의 자결 사건과 장례식을 평생 기억했다.

이응노는 타고난 예술가였다. 어린 시절부터 잠시도 손을 가만두지 못하는 사람이었다. "땅 위에, 담벼락에, 눈 위에, 검게 그을린 내 살갗에…… 손가락으로, 나뭇가지로 혹은 조약돌로"[9] 그는 닥치는 대로 그리고 또 그렸다. 세상에 널브러진 모든 것을 재료 삼아 무언가를 만들기를 좋아했다. 이 기질은 그가 평생 장착한 일종의 '기본값'이었다. 나중에 동백림 사건으로 감옥에 갇혀서도 온갖 작품을 만들었는데, 이는 그의 타고난 기질이었을 따름이다. "그림을 그리지 못한다는 것은 나로서는 죽음과도 같다"[10]라고 말한 것은 결코 과장이 아니었다.

그러나 전형적인 유교 집안의 아들이 그림을 그리겠다고 나서니 당연히 반대에 부딪혔다. 당시 '환쟁이'는 천한 직업으로 여겨졌기 때문이다. 가출하여 무일푼으로 상경한 이응노는 장의사 가게에 취직해 숙식을 해결하며 상여 장식품을 제작하는 아르바이트를 했다. 그리고 틈틈이 영친왕의 서예 선생이었던 해강 김규진(1868~1933)의 지도를 받으며《조선미술전람회》에 출품했다.

또 다른 아르바이트로 표구점과 간판집에 들어갔다가 아예 개인

이응노, 〈대나무〉, 1971, 종이에 수묵담채, 291×205.5cm, 이응노미술관 소장.

이응노는 초기에 '죽사(竹史)'라는 호를 받았을 만큼 대나무 그림을 잘 그렸다. 처음에는 화보에 나오는 '매뉴얼'대로 대나무를 그렸다가, 어느 날 비바람에 휘몰아치는 대나무의 살아 있는 모습을 보고 깨달은 바가 있어, 생생한 자연의 인상을 사실적으로 담은 그림을 그리게 되었다고 한다.

회사를 차린 그는 상당한 돈을 벌었고 그 돈으로 일본 유학을 떠났다. 유명한 화가 마츠바야시 게이게츠의 지도를 받았고, 가와바타미술학교, 혼고양화연구소 등을 다니면서 동양화와 서양화 기법 모두를 배웠다.

일본에서도 돈이 떨어지자 다시 사업을 했다. 요미우리 신문배달소를 운영하면서 일가친척을 취직시키기까지 했다. 해방 직전 이응노가 귀국했을 때 대동한 친척이 19명이었다고 한다. 그는 생활력이 강했던 자수성가형 인물이었다. 어떤 환경 속에서도 잡초 같은 생명력을 지닌 인물. 그리고 그 생명력을 오로지 돈을 벌어 그림 그리는 일에 쏟아부은 사람이었다.

"난 파리에 싸우러 가네"

최강의 생존력을 지닌 이응노에게도 한국전쟁은 치명상을 입혔다. 첫 결혼으로 얻었던 아들이 전쟁 중 행방불명되었고, 이전까지 제작한 수백 권의 스케치북이 소실됐다. 자식 잃고, 그림 잃고, 실의에 빠져 술만 마시던 시절, 그는 술집에 모여 앉은 취객들을 그린 〈취야(醉夜)〉라는 작품이 당시 자신의 자화상이었다고 고백했다.

그러던 그를 다시 일으켜 세운 것은 바로 보통 사람들의 움직임, '활력(活力)'이었다. 전쟁 후 폐허가 된 건물더미에서 일하는 일꾼들, 무거운 짐을 어깨에 지고 나르는 사람들, 길거리에서 온갖 물건을 파는 행상인들. 그들의 끈질긴 생활력과 힘찬 운동감을 그림으로 그리

이응노, 〈취야—외상은 안뎀이다〉, 1950년대, 종이에 수묵담채, 42×55cm,
이응노미술관 소장.

어지러운 선술집에서 왁자하게 떠들며 피로를 푸는 서민들의 애환과 활력을 담
은 작품이다. 이응노는 한국전쟁 직후 여러 점의 〈취야〉를 그렸다.

면서 이응노도 기운을 차렸다.

　그리고 그는 다시 유럽으로 날아올랐다. 주한 독일 대사를 지냈
던 리하르트 헤르츠(Richard Hertz)가 이응노의 독일 전시를 주선해
주었다. 프랑스 파리에서는 프랑스평론가협회장이었던 자크 라세뉴
(Jacques Lassaigne)의 지지를 받아 전시회를 열었고, 상당한 호평을
받았다.

　제2차 세계대전 후 서양문명에 근본적인 회의를 품었던 유럽의
지식인들 사이에는 동양문화로부터 일종의 실마리를 찾으려는 태도
가 있었다. 그리고 이는 이응노가 유럽에 가서 펼치고자 했던 이상

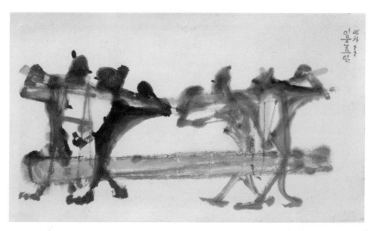

이응노, 〈영차영차〉, 1950년대 중반, 종이에 수묵담채, 39.7×70cm, 국립현대미술관 소장.

구령을 함께 외치며 무거운 짐을 나르는 사람들의 모습을 빠른 붓놀림으로 포착한 작품이다. 서양의 목탄 데생이나 크로키가 할 수 있는 묘사를 동양의 먹으로도 단숨에 표현할 수 있다는 사실을 증명하려는 듯하다.

과 맞아떨어졌다. 그는 유럽으로 가는 이유를 후배 화가 김기창에게 이렇게 설명했다. "동양예술을 서양에 심기 위해서"라고.[11] 하늘같이 높은 민족의식을 지녔던 홍성 땅에서 서당 훈장의 아들로 태어나 붓글씨 문화 속에서 자랐던 이응노는, 비록 나라가 망하고 전쟁을 맞는 수모를 겪었지만 그럴수록 더욱더 본래 동양이 지닌 높은 정신성과 민족적 자존감을 서양에 내보이고 싶은 열망으로 가득 차올랐다. 그는 김기창에게 말했다. "난 파리에 싸우러 가네. 자네도 뒤따라와 우리 함께 싸우세."[12]

그러나 몇몇 전시가 성공적이었다고 해도 금방 이국땅에 정착할

이응노, 〈구성〉, 1962, 캔버스에 채색 및 잡지·신문지·한지 등 콜라주, 116×81cm, 국립현대미술관 소장.

사진 잡지와 신문지 등 다양한 종이 재료를 오려 붙여 추상적인 이미지를 만들었다.

수 있는 것은 아니었다. 1960년 국내에서 4·19혁명이 일어나 해외 송금이 차단되면서 한동안 이응노는 찢어지게 가난했다. 스물네 살 어린 신부 박인경 여사와 이제 갓 세 살 된 아들 이융세까지 대동하고 파리로 갔으니, 생활 자체를 유지하는 것만으로도 기적 같은 일이었다. 가장 가난하던 시절, 이응노는 쓰레기통에 버려진 낡은 사진 잡지를 찢어서 콜라주 작품을 제작했다. 물감 대신 사진 잡지를 색깔별로 분류해서 찢어 붙였다. 이응노는 솜을 활용하기도 하고, 캔버스에 한지를 붙여 색을 입히는 등 온갖 재료와 기법을 실험했다. 화가 박서보는 이응노의 이 시기 작품을 최고로 쳤다.

어쨌든 이응노는 결국 해냈다. 동양예술을 서양에 심는 일을. 이응노는 점차 파리 미술계의 인정을 받았고, 1964년 파리의 세르누쉬박물관(Cernuschi Museum)에 동양미술학교를 설립하기에 이르렀다. 동양 붓을 잡는 법에서부터 종이에 먹으로 한 획을 그어 표현할 수 있는 갖가지 표현법, 수묵화의 기법과 구성, 여백의 역할 등을 가르쳤다. 당대 파리 미술계의 최고 예술가들, 피에르 술라주(Pierre Soulages), 한스 아르퉁(Hans Hartung), 자오우키(Zao Wou-Ki) 등이 이 학교 설립의 후원자 목록에 이름을 올렸다.

이 학교는 프랑스어를 할 줄 모르는 이응노의 무언(無言)의 지도 아래, 그가 죽을 때까지 2,000여 명의 학생을 배출했다. 나무 그늘 아래에서 이응노의 붓놀림 시범을 응시하는 푸른 눈의 학생들 모습이 인상적이다.

1970년 파리 동양미술학교에서 학생들을 가르치고 있는 이응노의 모습, 국립현대미술관 미술연구센터 김복기컬렉션.

동백림 사건으로 당했던 수모

그리고 동백림 사건이 터졌다. 1967년 베트남 전쟁이 한창일 때였고, 박정희 정권의 독재 체제가 견고해질 무렵이었다. 동백림 사건은 한국의 중앙정보부가 동백림(東伯林, 동베를린)을 드나들면서 북한과 내통하여 이적 활동을 펼쳤다는 죄목으로, 유럽의 문화예술계와 학계에서 활동하던 인사 194명을 잡아들인 사건이었다. 작곡가 윤이상과 화가 이응노가 이 명단에 포함되었다.

한창 파리에서 명성을 얻기 시작할 무렵, 이응노는 "해외에서 활약하며 한국의 민족문화를 선양하고 공헌한 사람을 초대해 조국의

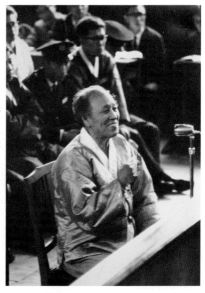

1967년 동백림 사건으로 구속된 이응노가 법정으로 들어가던 중 친지들을 보고 울음을 터뜨리는 장면, 국립현대미술관 미술연구센터 김복기컬렉션.

동백림 사건으로 법정에 선 이응노의 웃는 모습, 국립현대미술관 미술연구센터 김복기컬렉션.

발전하는 모습을 보여주려고 한다"[13]는 한국 정부의 초대 의사를 그대로 믿었다. 그렇게 일시 귀국했다가 김포공항에서 곧바로 중앙정보부로 끌려갔다. 서독인들도 동베를린에 무시로 드나들던 때였고, 동베를린의 북한대사관에 가면 전쟁 중 북으로 간 아들을 만나게 해준다는 말에 속아서 넘어간 것이었는데, 그것이 치명적인 빌미를 제공했다.

이 사건으로 이응노는 수차례 법정에 섰다. 어떤 때는 "우리 모두 같은 민족 아닙니까?"를 외치며 꺼이꺼이 울었고, 1심에서 무기징역

이응노, 〈구성〉, 1968, 종이·밥풀, 25×34×8cm, 이응노미술관 소장.

이응노는 동백림 사건으로 갇혀 있는 동안에도 감옥에서 구할 수 있는 온갖 재료를 활용해 작품을 만들었다. 이 작품은 신문지를 밥풀에 이겨 만든 인물 조각상이다.

이 선고되었을 때는 하도 어이가 없어서 허무하게 웃었다. 그가 울고 웃던 장면들은 모두 사진으로 찍혀 시대의 기록으로 남았다.

프랑스 정부와 유럽의 저명한 예술가들이 한 한국인 화가를 위해 장문의 탄원서를 제출하자, 이응노의 이름은 한국에서 더욱 유명해졌다. 1969년 그는 특별사면되었다. 그리고 수덕여관에서 요양하며 단단한 화강암에 알 수 없는 문자를 새긴 후 다시 파리로 갔다. 그리고 그의 이름이 잊힐 무렵 그의 작품은 다시 한국으로 들어왔다. 1975년 현대화랑, 1976년 신세계미술관, 1977년 문헌화랑에서 이응노의 개인전이 연거푸 열렸다.

그러나 1977년 백건우-윤정희 부부 납치 미수 사건에 박인경 여사가 연루되었다고 알려지면서(이 사건은 아직도 미스터리로 남아 있다), 이응노는 다시금 금기 인물이 된다. 현대화랑 박명자 회장은 이응노 개인전 당시 출품됐던 작품이 뒤늦게 문제가 되어 남산 중앙정보부에 호출되어 조사받았다. 인물들이 어우러져 마치 '조선(朝鮮)'이라는 글씨를 형성하는 것같이 보이는 이 작품이 조선민주주의인민공화국을 찬양하는 의도가 아니었냐는 추궁을 받았다. 실제로 이 작품은 별로 그런 글씨로 읽히지도 않을뿐더러 '조선'이 왜 조선민주주의인민공화국을 의미하는지는 알 수 없지만, 이후 10여 년간 이응노의 작품은 한국에서 볼 수 없게 되었다.

파리로 간 한국인들도 이응노와 접촉하기만 해도 요주의 인물로 낙인찍혔기 때문에, 이응노는 매우 외롭게 살았다. 그리고 그런 만큼 더 많은 작품을 완성했다. 평생 한국화, 조각, 도예 작품 할 것 없이 수만 점의 작품을 제작한 그는, 작품의 수량으로 말할 것 같으면 단연 이 시대 원톱이다.

"내 그림의 제목은 모두 '평화'라 붙이고 싶어요"

20세기를 '극단의 시대'라고들 한다. 그런데 '극단'으로 치자면 한국만큼 세계적으로 극단적인 나라가 또 있을까. 그런 점에서 한국은 20세기 세계사 흐름의 중심에 있었다. 그리고 오랜 세계적 냉전 체제가 종말을 고할 무렵, 그 거대한 기류가 한국에서 문화적으로 가장

실감 나게 느껴진 사건이 있었다. 바로 1989년 1월 호암갤러리에서 열린 이응노의 개인전이었다. 터부 그 자체였던 이응노의 작품들이 서울 시내 한복판에서 대기업 삼성이 운영하는 미술관에 대거 걸렸으니, 금기가 용납되는 시대가 갑자기 찾아온 것이다.

인생 역전 드라마의 주인공 이응노. 그는 한국 사회에서 다시 인정받게 되었다. 한국 미술계와 떨어져 있는 동안, 파리에서 이응노가 그린 작품들은 실로 놀라운 것이었다. 수백, 수천 명의 인물들이 거대한 화선지 위에서 이리저리 소용돌이치듯 움직이는 작품들이었다. 1980년 광주항쟁의 상황이 유럽 언론에 보도되면서, 이응노는 더 많은 인물을 한 화면에 그려 넣었다.

이들 군중은 대체 무엇을 하고 있나? 이들은 다 함께 시위하는 것 같기도 하고, 춤을 추는 듯 보이기도 한다. 저항하고 분노하는 듯 보이지만, 동시에 기쁜 것 같기도 하다. 입을 벌린 채 돌진하는 이들의 소리는 기쁨의 함성인가? 고통의 절규인가? 이들에게는 '희로애락(喜怒哀樂)'이 각기 다르지 않은, 마치 한 덩어리의 감정인 것처럼 보인다. 어쩌면 기쁨과 슬픔이 더 높은 차원에서는 실제로 하나인지도 모를 일이다. 단지 중요하고 확실한 것은 그러한 감정이 무엇이든 이들은 무언가를 향해 '다 함께' 움직이고 있다는 사실이다.

"내 그림은 모두 제목을 '평화'라고 붙이고 싶어요. 저 봐요. 모두 서로 손잡고 같은 율동으로 공생공존을 말하는 민중 그림 아닙니까?"[14]

이응노는 평생 부당한 탄압 속에서 억울한 인생을 살았지만, 그러한 질곡을 다 겪고 난 그가 궁극적으로 바랐던 것은 다름 아닌 '평화'였다. 진정으로 극단의 시대를 끝낼 평화. 우리 민족만 아직 끝내

지 못한 냉전의 시대에 꼭 필요한 평화 말이다.

　서울 호암갤러리에서 전시회가 개막된 지 딱 열흘 만에 이응노는 파리에서 숨을 거두었다. 향년 85세. 동백림 사건 이후 쫓기듯 고국을 떠나 한 번도 다시 고향 땅을 밟지 못한 채, 그는 파리에 묻혔다. 그 후 부인 박인경 여사는 이응노의 작품을 꾸준히 국내로 들여와 대전시립 이응노미술관과 홍성 이응노생가기념관을 건립하는 데 기여했다.

이응노, 〈군상〉, 1986, 종이에 먹, 211×270cm, 국립현대미술관 소장.

"화가는 정신 연령이 다섯 살 넘으면
그림을 못 그려"

권옥연

경기도 남양주에 '궁집'이 있다. 조선시대 영조 임금이 사랑하는 막내딸을 위해 궁에서 일하는 대목장을 보내서 지은 집이라 한다. 쓰러진 조선의 영화(榮華)를 상징하는 이 집이 1970년대 초 매물로 나왔을 때, 도저히 궁집을 요정으로 쓰게 내버려둘 수 없다고 생각한 사람들이 있었다. 화가 권옥연(1923~2011)과 무대미술가 이병복(1927~2017) 부부였다. 이들은 궁집을 사서 보존하는 데 그치지 않고, 일대 땅을 더 사서 한옥을 자꾸만 사 모았다. 1970년대 새마을 운동으로 한옥이 급격히 허물어지자, 전국의 좋은 가옥을 통째 옮겨 왔다. 마침 권옥연의 작품이 1980년대 이후 갑자기 잘 팔려서 "그림 한 장, 기와 한 장"[15] 하는 심정으로 그림을 파는 대로 궁집 일대를 가꾸었다. 총 여덟 채의 집이 들어섰다.

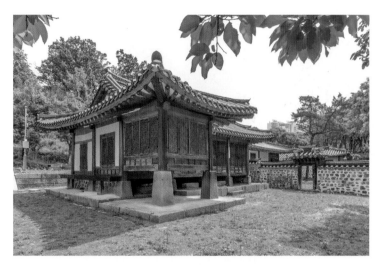

남양주 평내동에 자리한 궁집, 남양주시청 제공.

그러나 관리가 쉽지 않았다. 비가 오면 담이 무너지고 비가 새는 데다 사람이 살지 않은 한옥에는 세 번이나 도둑이 들었다. 개인이 관리하기에 땅은 너무 넓었고, 정원은 순식간에 풀이 무성해졌다. 부부는 시도 때도 없이 돈 들어가고 마음 쓰이는 이 '고건축박물관'을 장장 40년간 일구고 돌보다가 세상을 떠났다. '왜 이런 바보 같은 짓을 시작했을까?' 후회하면서도 이 일을 멈출 수가 없었다. 왜 그랬을까? 궁집의 옛 주인, 권옥연 이야기를 해보자.

대갓집 텅 빈 마당에서 운명처럼 받아들인 외로움

권옥연은 함흥 사람이다. 조선시대 조정에서는 함경도 사람을 중용하지 않았기에, 정3품 벼슬을 지낸 고조부를 둔 권옥연의 집안은 함흥에서 꽤 양반집으로 통했다. 증조부는 추사 김정희와 교분이 있었고, 조부는 같은 함흥 출신의 민족 대표 33인에 속하는 최린과 동문수학했던 사이였다.

권옥연의 어린 시절은 할아버지에 대한 기억으로 가득하다. 할아버지는 하인에게 종이를 다듬이질시켜서 깨끗하고 정성스럽게 만든 장지 위에다 글씨를 써가며 다섯 살짜리 손자에게 한자를 가르쳤다. 같은 시대 할아버지의 친구 최린은 일찌감치 일본 유학을 다녀와서 단발하고 양장을 입었지만, 그의 할아버지는 평생 상투를 틀었던 보수적인 인물이었다.

하지만 권옥연의 아버지는 이런 보수적인 집안에 왠지 어울리지 않았다. 그는 바이올린을 연주했다. 아들에게 슈만의 〈트로이메라이〉를 자주 들려주었던 그는 계정식과 홍난파의 친구였고 나운규와도 어울렸던 자유로운 영혼이었다. 그러나 그만 일본 교토에서 맹장염이 생겨 27세에 세상을 떠나고 말았다. 권옥연을 집안의 유일한 아들로 남겨둔 채였다. 권옥연은 자신의 어린 시절을 '비극적'이라고 표현했다. 4대가 함께 사는 엄격한 유교 집안에는 언제나 장례식처럼 엄숙한 분위기가 흘렀다. 잦은 제사에서 장손이자 독자인 그가 수행해야 할 역할은 늘 무겁고 숨 막히는 것이었다. 동네 아이들은 감히 접근할 수 없었던 대갓집 텅 빈 마당에서 그는 외로움을 운명처럼 받아들였다고 했다.

거부할 수 없었던 예술가의 길

그는 화가가 된 것도 운명이라고 했다. 그러나 되지 말아야 할 사람이 화가가 되었기에 비극적인 운명이었다고. 자신은 음악을 했더라면 행복했을지도 모른다고 했다. 아버지의 영향으로 바이올린 소리를 들으며 자란 데다가, 독특한 음색을 지녔던 그는 노래 부르기를 너무나도 좋아했다.

그러나 양반 체면에 미술이든 음악이든 가당키나 한 일인가. 권옥연은 경성의 명문 경성제2고등보통학교(현 경복고등학교)에 입학해 우연히 《조선미술전람회》를 관람하고, '나도 저렇게 그릴 수 있겠다'라는 생각에 혼자 그린 그림을 《선민학생미술전람회》에 출품해서 수상했다. 이 사실이 알려지자, 권옥연의 할아버지가 학교 선생님을 찾아가 손자가 그림을 계속 그리게 하면 학교에 불을 질러버리겠다고 호통을 쳤다. 그러자 권옥연은 할아버지에게 지지 않으려고, 그에게 인정받고 싶어서 더 열심히 그림을 그렸다고 한다. 그리고 그 '오기'가 결국 권옥연을 화가로 만들었다. 권옥연은 학생 신분으로 《조선미술전람회》에 입선해 신문에 났다. 길진섭의 호평도 잡지에 실렸다. 고등보통학교 졸업 후에는 일본 제국미술학교에 들어가 정식으로 서양화를 전공했다. 인생이 그렇게 흘러갔다.

그는 할아버지라는 거대한 존재를 평생 인식했다. 자신을 지극한 정성과 사랑으로 키운 존재, 동시에 엄청난 중압감을 주어서 그로부터 벗어나고자 하는 욕구를 불러일으키는 존재였다. 이 양가감정 사이에서 긴장하고 버텨내는 일이 그에게 주어진 숙명이었다.

권옥연, 〈부인 초상〉, 1951, 캔버스
에 유채, 91.5×59cm, 개인 소장.

권옥연의 인물화는 대체로 모델이
없지만, 이 작품은 부인 이병복을 그
린 것이다. 1951년 결혼식을 올린
해에 그린 작품이다.

'한국의 피카소'를 꿈꾸며 떠난 자리

대갓집 장손이라는 위치에서 어느 정도 자유로워진 것은 뜻밖의
계기에 의해서였다. 전쟁이 터진 것이다. 권옥연은 홀어머니와 함께
무일푼으로 함흥을 빠져나와 월남했다. 이중섭이 원산에서 입던 옷
을 그대로 입고 빈손으로 남하한 것과 비슷하게 급박한 상황이었다.
권옥연의 어머니는 그 와중에도 오로지 맏며느리의 책무로 '복단지'
만은 들고 내려왔다고 한다. 피란지 부산에서 권옥연은 이병복을 만

권옥연, 〈자화상〉, 1970, 캔버스에 유채, 53.2×41cm, 개인 소장.

나 1951년 전쟁 중에 결혼식을 올렸다. 영천 이씨 집안의 장녀 이병
복 또한 엄청난 대갓집 출신으로, 영천에서 경주까지 남의 땅을 밟
지 않고 갈 정도였다고 한다. 그의 아버지 형제들, 활(活), 홍(泓), 담
(潭), 호(灝)는 그 시절 런던 유학에 도쿄제국대학, 교토제국대학 출
신들이었다. 그러나 해방 후 지주 집안의 재산은 파탄 났고, 전쟁 중
이병복의 부친은 납북되었다.

두 양반 명문가의 만남이었지만, 전쟁통에 양반이 어디 있겠는가.

권옥연, 〈몽마르트르 거리 풍경〉, 1957, 캔버스에 유채, 100×65cm, 개인 소장.

권옥연이 파리에 도착한 후 거의 처음으로 그린 풍경화다. 오래된 건물들의 낡은 질감이 풍부한 마티에르를 통해 실감 나게 표현된 작품이다.

이병복은 결혼 후 딱 3일간 시어머니께 아침 문안 절을 드렸다고 한다. 피란지 부산에서 살던 방이 너무 작아서 절을 할 자리가 없었던 것이다. 한때 시인 정지용의 애제자로 이화여자전문학교 영문과 출신이었던 이병복은 부산 PX에서 근무하며 물건을 떼다 팔아 돈을 모았다. 그러면서 그녀는 권옥연을 '한국의 피카소'로 만들겠다고 생각했단다.

전쟁이 끝나고 1956년에 부부는 파리로 갔다. 권옥연은 아카데미 드 라 그랑 쇼미에르에 적을 두고, 독특한 초현실주의 스타일의 작품을 그렸다. 이병복은 아카데미 드 쿠프 드 파리에서 의상디자인을 공부해서, 후에 한국 무대의상과 무대디자인의 선구자가 될 준비를 했다. 3년간 체류한 파리를 떠나기 직전, 권옥연은 전설적인 비평가 앙드레 브르통(André Breton)을 만났다. 1924년, 초현실주의 선언을 했던 바로 그 사람이었다. "그렇지. 초현실주의는 이렇게 동양 사람에게서 나와야지"라고 말하며, 전시회를 열면 서문을 써주겠다고 브르통이 말했다.[16] 하지만 부부는 서둘러 귀국해야 했다. 어머니 환갑 전에는 귀국하기로 약조했기 때문이었다.[17]

정박지를 찾지 못한 화가의 무채색 세계

권옥연의 작품에 흐르는 묘한 분위기의 정체는 과연 무엇일까? 그것은 이 세상에 존재할 법하지만, 존재하지 않는 무엇에 대한 것이다. 그는 끊임없이 무언가를 찾아 헤매었다. 비극적이고 우울한, 몰

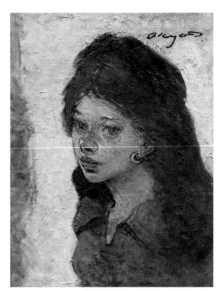

권옥연, 〈여인〉, 1992, 캔버스에 유채,
35.5×27.5cm, 개인 소장.

락해 가는 왕조의 문화가 싫어서 그는 서양 문화에 기대었다. 그러나
그가 파리 공항으로 비행기가 착륙하려 할 때 상공에서 마을 풍경
을 내려다보며 처음 한 생각은 이랬다. '아, 한국의 절, 울타리, 초가
집을 좀더 자세히 보고 올걸.'[18]

실제 그는 강력한 조선의 전통을 글로만 배운 것이 아니라 몸으로
체득한 인물이었다. 그리고 그로부터 벗어나기를 갈망했지만, 동시
에 그것으로 귀의하기를 바랐다. 마치 하나의 강력한 자기장을 형성
하는 자력으로부터 멀어지고 끌어당겨지기를 반복하면서, 그는 자
신만의 정박지를 찾아 나섰다. 그러나 그는 실패했다. 아니, 스스로
실패했다고 생각했다. 어디에서도 정박지를 찾을 수 없었기 때문이

권옥연, 〈무제〉, 1977~1978, 캔버스에 유채, 80.5×136cm, 개인 소장.

다. 그는 단지 흘러갈 수밖에 없었다.

마치 장례식장 같은 휘장이 드리워지고 처연하게 달무리가 흐물거리는 풍경. 저 높이 언덕 위에 서 있는 집 위로 하늘을 향해 꽂혀 있는 깃발. 소리도 바람도 심지어 색채도 없는 적막한 세계. 닿을 듯 말 듯한데 결국 닿지 못하는 그런 세계를 권옥연은 그렸다. 그것은 '저 세상'의 풍경이다. 온통 무채색이다. 회청색이다.

그의 특기인 인물을 그릴 때도 그랬다. 권옥연은 어떤 대상을 모델로 해서 그린 적이 거의 없었다. 간혹 아내와 딸을 그린 그림이 있을 뿐이다. 그 외에는 어딘가에 있을지도 모르지만 한 번도 본 적 없는 여인이 작품의 주된 소재였다. 그는 무얼 해야 할지 갈피를 잡지

1997년 남양주 궁집에서 찍은 권옥연, 개인 소장.

못할 때 버릇처럼 이런 여인의 얼굴을 그렸다. 국적도 신분도 나이도 가늠하기 어려운 여인의 모습을 말이다.

　사람들은 흔히 권옥연을 쾌활하고 유쾌한 인물로 기억한다. 누군가를 만나면 반갑게 볼을 비벼 프랑스식으로 인사를 건네고, 누구에게나 붙임성 있고 애교가 많은 사람. 잘생겼고 무엇보다 노래를 잘 불렀던 낭만파 사나이. 이런 모습도 그의 일면을 이루었겠지만, 그의 작품은 그가 너무나도 외로웠다는 사실을 절절하게 말하고 있다. 그의 작품은 어린 시절 작가가 봤던 쓸쓸한 대갓집의 마당에서 한 발짝도 벗어나지 못한 느낌을 준다. 텅 비어 있고 허무하여 어디로 가야 할지 알 수 없는 세계. 권옥연은 실제로 이런 말을 했다. "화가는 정신 연령이 다섯 살 넘으면 그림을 못 그려."[19]

화가가 품은 노스탤지어의 정점, 궁집

이런 세계에서 평생 그림을 그렸다는 것은 놀라운 일이다. 물론 그가 그림만 그린 것은 아니다. 그는 노래를 불렀다. 이은상의 〈가고파〉는 꼭 2절까지 불렀다. "내 고향 남쪽 바다/그 파란 물 눈에 보이네/꿈엔들 잊으리오/그 잔잔한 고향 바다/지금도 그 물새들 날으리/가고파라 가고파."

그리고 남양주 궁집! 그것이야말로 권옥연이 품었던 노스탤지어의 끝판왕이었다. 돌아갈 수 없는 함흥 고향집, 그리고 돌이킬 수 없는 과거라는 잃어버린 시공간을 현실에 붙잡아두려고 시도했던 처절한 몸부림이었다. 그는 과거의 유산을 부정하고 싶었지만, 그것들이 정말로 사라지는 것은 원치 않았다. 거기에는 서글프긴 해도 아름다운 것들이 너무 많았다.

"그리움이란 참으로 아름다운 것이다. 그것만으로도 인간은 살 수 있는 것 같다."[20] 권옥연을 가장 잘 이해했던 그의 딸 권이나의 말이다. 권옥연과 9촌 지간이었던 권진규와 세자르에게 조각을 배웠던 권이나는 현재 파리에서 활동하는 조각가이자 화가다. 권이나와 동생인 첼리스트 권유진은 권옥연, 이병복 부부가 모두 타계한 후 궁집을 통째로 남양주시에 기증했다. 이제는 아파트에 둘러싸인 오아시스 같은 궁집이 2023년부터 남양주시의 정비를 거쳐 일반에게 공개되기 시작했다. 말년에 '무의자(無衣子)', 즉 '벌거벗은 자'라는 호를 지은 권옥연은 알몸으로 이승을 떠났지만, 우리는 그가 남긴 유산을 이렇게 향유하며 살아간다.

04

예술 향해 돌진했던
한국의 돈키호테

변종하

그것은 진정한 기사의 임무이자 의무. 아니! 의무가 아니라, 특권이노라. 불가능한 꿈을 꾸는 것. 무적의 적수를 이기며, 견딜 수 없는 고통을 견디고, 고귀한 이상을 위해 죽는 것. 잘못을 고칠 줄 알며, 순수함과 선의로 사랑하는 것. 불가능한 꿈속에서 사랑에 빠지고, 믿음을 갖고, 별에 닿는 것.[21]

미겔 데 세르반테스의 『돈키호테』를 변안한 뮤지컬 〈맨 오브 라만차〉의 한 대목이다. 세계 문학인에게 무한한 영감을 주었던 소설 『돈키호테』의 주인공은 미치광이 기사이지만 미워할 수 없는 모험가였다. "믿음을 갖고 별에 닿"으려는 무모한 도전을 일삼았지만, 어떠한 세속적 관습으로부터도 자유로운 영혼이었다. 하나의 잣대로 재단

284

변종하, 〈돈키호테를 따라서〉, 1973, 캔버스에 유채, 53×58cm, 석은변종하기념미술관 소장.

할 수는 없는 복합적인 인물. 그런 돈키호테의 광기, 꿈을 향한 도전
은 어쩐지 예술가와 통하는 면이 있다. 그래서 서양화가 중에는 돈
키호테를 그린 이가 꽤 많았다. 오노레 도미에, 파블로 피카소, 살바
도르 달리 등이 그러한 예다. 한국 화가 중에도 유독 돈키호테를 즐
겨 그린 이가 있었으니, 석은 변종하(1926~2000)였다.

'숨은 돌'처럼 지내야 했던 재주 많은 소년

변종하는 1926년 대구에서 태어났다. 아버지 변해옥(1890~1962,
본명 변성규)은 대구에서 활동한 존경받는 서예가였다. 삼성의 창립

자 이병철에게 우리나라 골동품에 대한 안목을 처음 일깨운 사람으로도 잘 알려져 있다. 변해옥에게는 아들 3형제가 있었으니, 첫째 아들은 대구 최고의 영화관인 만경관의 주인이었고, 대구에서 가장 힘센 '장사'로도 유명했다. 둘째 아들 변종수는 미국 펜실베이니아대학 출신 치과의사로, 이승만 대통령의 치과 주치의였다. 이승만이 그를 매우 신뢰해 호신용 권총을 선물한 적이 있었다고 한다.

그리고 변해옥의 막내아들이 바로 화가 변종하였다. 변종하가 한번은 밤하늘에 별을 빨간색으로 그렸다가 빨갱이로 몰려 잡혀간 일이 있었는데, 둘째 형이 대통령이 하사한 그 권총으로 책임자를 위협해 동생을 빼냈다는 일화가 있다. 삼형제는 대단히 호기롭고 의협심이 강했으며 모두 글씨를 잘 썼다. 아침에 일어나면 신문지 한 바닥을 먹으로 빽빽하게 채울 만큼 글씨를 써야 아버지가 학교에 보내주었다고 한다.

변종하의 호는 아버지가 지어준 것으로, 석은(石隱), 즉 '숨은 돌'이었다. 어려서부터 다방면에 두각을 드러냈기 때문에, 오히려 너무 재주 부리지 말고 숨은 돌처럼 지내라고 붙여준 호였다. 변종하는 그림을 잘 그렸고, 체육 방면으로도 재능이 많았다. 대구 계성중학교 시절 수구 선수였을 만큼 수영을 잘했는데, 그 바람에 해군사관생도로 선발되고 말았다. 1942년 태평양전쟁이 한창일 때 해군사관생도란, 적의 잠수함에 뛰어들어 폭탄을 투척하고 같이 죽는 역할을 했다. 어쩔 수 없이 '숨은 돌'처럼 지내야 할 처지가 되자, 변종하는 그 길로 혼자 만주로 피신했다. 이른바 '학도병 세대'의 비애였다.

변종하, 〈자화상〉, 1946, 캔버스에 유채, 43×23cm, 석은변종하기념미술관 소장.

변종하가 스무 살 무렵에 그린 자화상. 저돌적인 눈매가 인상적이다.

스승에게 물려받은 낭만과 모험심

만주에는 그가 계성중학교에 다니던 시절 미술 교사였던 스승 서진달(1908~1947)이 와 있었다. 그의 도움을 받아 변종하는 만주국의 수도 신징(新京)의 미술학교에 입학할 수 있었다. 스승이자 은인이었던 서진달은 변종하에게 깊은 영향을 미쳤던 인물이라 좀더 소개할 필요가 있다. 서진달 또한 걸출한 인물로, 대단한 열정가이자 '자유로운 영혼'의 화신이었다. 달성 서씨 가문의 일원으로, 국채보상운동 주도자 중 한 명인 서병규의 손자였다. 장장 10년 동안 도쿄에

1965년 멕시코 유적지를 답사하는 변종하, 석은변종하기념미술관 소장.

서 미술 공부를 하고 돌아와, 대구 계성중학교와 인천 소화여자고등
보통학교(현 박문여자고등학교)에 동시에 출강했다. 1941년에 매주 대
구와 인천을 오가며 학생을 가르치는 일은 쉽지 않은 일이었을 것이
다. 그의 열정 덕분인지, 짧은 기간에도 서진달을 따르는 제자 화가
들이 많이 배출되었다. 그 후 일제 말에는 한반도를 떠나 하얼빈 공
과대학에서 잠시 학생을 가르쳤는데, 이때 변종하를 다시 만나 도움
을 주었던 것이다.

한곳에 정착하지 못했던 방랑 화가 서진달은 해방 후에는 부산에
서 활동했으며, 홀로 무절제한 생활을 이어가다가 1947년 폐결핵으
로 39세의 생을 마감했다. 그의 추모 기사에는 이런 구절이 나온다.
"그의 눈길은 산마루의 노루가 골짜기의 물소리를 바라보는 듯한 향
수에 젖어 있었음을 기억한다."[22]

일종의 방랑 기질, 먼 데 산을 바라보는 낭만과 모험심은 변종하에게도 고스란히 전해졌다. 해방이 되자 변종하는 고향 대구로 돌아와 한국전쟁을 맞았다. 전쟁 중 개인전을 열었고, 피란지 대구에 몰려든 문예인과 어울려 매우 활기차게 활동했다. 1952년, 대구에서 창간한 잡지 『학원』은 나중에 '학원 세대'라는 말이 나올 정도로 당시 청소년에게 엄청난 영향을 미친 학생 교양지였다. 이 잡지에서 변종하는 이원수가 번안한 소설 『돈키호테』의 삽화를 그렸다. 돈키호테와의 첫 인연이었다.

그는 문학적인 도취와 서정성이 매우 강했던 인물이었다. 기질적으로 돈키호테 같은 모험심과 도전정신이 상상을 초월했다. 1955년 29세에 수도여자사범대학(현 세종대학교) 미술교육과 최연소 교수가 되었지만, 불문과 학생들과 어울려 프랑스어 수업을 들으러 다녔다. 프랑스로 가기 위해서였다.

1960년, 그는 학교를 그만두고 혼자 파리로 갔다. 그리고 르네 드루앵(René Drouin)이라는 유명한 화상의 눈에 들었다. 르네 드루앵은 바실리 칸딘스키, 장 뒤뷔페 같은 현대 미술 거장들의 작품을 다루는 큰 화상이어서 영향력이 상당했다. 김환기가 파리에서 한국으로 돌아갈 때도 그의 작품을 샀던 '눈 높은' 화상이었다. 변종하는 영국, 독일의 여러 갤러리에 출품했고, 프랑스와 독일 친선전에 프랑스 대표 화가로 뽑히기도 했다. 1965년에는 유네스코 파리 본부에서 연구비를 지원받아 멕시코 마야 문명지를 두루 답사했고, 뉴욕에서도 체류했다. 한국이 세계에서 가장 못살던 1960년대에 변종하는 세계 곳곳을 누비며 당당하게 활약했다.

요철 회화, 자신만의 미술 세계를 찾아서

1965년, 그는 잠시 한국에 들러 가족을 데리고 다시 파리로 갈 계획이었지만 가족의 반대에 부딪혀 주저앉고 말았다. 편력 기사의 안착은 안타까운 일이었다. 그는 한동안 〈돈키호테〉 연작을 그렸다. 때로는 우스꽝스럽고, 때로는 천진하고, 때로는 성스럽기까지 한 인상을 주는 다의적 돈키호테였다.

1971년에는 손을 번쩍 들고 확신에 찬 돈키호테를 그리고 그의 그림자에 군인의 실루엣을 넣어 〈돈키호테를 따라서—독재자〉라는 제목의 작품을 발표했다. 일종의 풍자화였다. 결국 변종하는 남산에 잡혀갔고, 독재자가 박정희 대통령을 가리키는 것인지 추궁받자, "그렇다"라고 말해버렸다. 이렇게 위기 상황에 놓이게 된 그를 육영수 여사가 구해주었다는 일화는 유명하다. "그분은 건드리면 안 되는 분"이라고 했다고. 당시 육영수 여사와 가까웠던 시인 김남조가 변종하를 옹호하며 설득했다고도 전한다.[23]

변종하의 화풍은 끊임없이 변화했다. 1970년대 중년에 접어들자 좀더 깊이 있는 고민에 빠졌다. 그의 바람은 자신만의 독자적인 미술 세계를 이루는 일, 세계 어디에도 없는 자신만의 회화를 창작하는 일이었다. 그리고 그는 한국인 화가로서, 한국의 전통에서 풍부한 영감의 원천을 얻을 수 있으리라 믿었다. 부친이 그랬던 것처럼 조선 공예의 미학에 심취했던 그는 이렇게 말했다. "우리 것은 멍청스러우면서도 사람을 쥐고 놓지 않는 마력이 있어, 가슴을 서늘하게 정신이 번쩍 들게 하는 아름다움이 있다."[24] 그렇다면 우리 전통이 그랬

변종하, 〈돈키호테를 따라서—독재자〉, 1971, 캔버스에 유채, 130×324cm, 석은변종하기념미술
관 소장.

'독재자'가 박정희 대통령을 지칭하는 것이라고 말해 곤욕을 치르게 한 작품이다. 화면 왼쪽에 보
이는 돈키호테의 푸른 그림자가 모자 쓴 군인의 실루엣처럼 묘사되었다.

변종하, 〈들꽃〉, 1975, 부조에 유채, 117×73cm, 석은변종하기념미술관 소장.

삼각형의 기하학적 구조물은 태양을 숭배한 마야 문명의 건축 양식을 반영한 것이다.

변종하, 〈들꽃〉, 1975, 부조에 유채, 86×86cm, 석은변종하기념미술관 소장.

요철 표면에 염색한 마포를 붙여 지루하지 않고 풍부한 질감의 바탕을 만들었다.

변종하, 〈도자기〉, 1985, 도자기에 채색, 지름 56cm, 개인 소장.

변종하는 현대 도자기화로 큰 인기를 누렸다. 지름 60센티미터에
육박하는 대형 접시는 제작하자마자 팔려 나갔다. 교황 요한 바오
로 2세의 방한 때도 그의 도자기는 노태우 대통령의 선물로 쓰였다.

던 것처럼, 고귀한 정신성을 지녔으면서도 겉으로는 그저 천진하고
담백한 아름다움을 만드는 것은 어떻게 가능할까? 그것이 변종하의
오랜 숙제였다.

먼저 자신만의 양식을 찾기 위해 그는 캔버스를 2차원 평면이 아
닌 입체로 만드는 방법을 고안했다. 캔버스 위에 석고나 종이를 붙여
울퉁불퉁한 요철 형상을 만든 것이다. 여태껏 누구도 해보지 않은
방법이었다. 그 위에 올이 거친 마대 천을 밀착해서 입히되, 그 천에
다 불을 가해 잡실을 모두 제거하고 뼈대가 되는 실오라기만 남겼다.

마포를 불로 그슬리고 사포로 문지른 뒤 다시 그슬리는 작업을 반복해서 표면이 정리되면, 그 위에 그림을 그리고 색을 입혀 작품을 완성했다. 1978년, 세종문화회관에 장장 17미터짜리 벽화를 제작할 때도 수개월에 걸쳐 이 작업을 했다.

어마어마한 시간과 공력이 들어가지만, 결과적으로 작품은 얼핏 단순한 형상들로 보일 뿐이다. 날아가는 새, 구름과 하늘, 꽃과 나비, 들풀. 그저 그런 우리 주변에 흔한 대상들 말이다. 원래 그런 대상들이 아름다운 것이다. 뭐 그리 대단히 더 아름다운 것이 있으랴. 단순하고 서정적인 변종하의 작품은 대중적 인기가 매우 높았다. 그는 1980년대 미술 시장에서 가장 각광받는 화가 중 하나였다.

불굴의 투혼으로 끝내 화필을 놓지 않다

그러나 변종하의 말년은 더 이상 여행을 떠나지 못한 돈키호테의 최후만큼이나 불우했다. 1987년, 그는 갑자기 뇌경색으로 쓰러져 몸 일부가 마비됐다. 서울올림픽을 앞두고 온갖 국책 사업 회의에 불려 다닐 때였다. 바르게 앉을 수도, 손을 움직일 수도 없는 상태에 재활 치료밖에 답이 없었다. 자꾸 주저앉는 몸과 손을 끈으로 묶어, 넘어지려고 하면 부인이 끈을 잡아당겨 자극을 줬다. 그렇게 쭈그리고 앉아 줄긋기 연습만 2년간 했다. 그는 가만있으면 자살할 것 같아서 그림을 안 그릴 수 없었다고 했다. 불굴의 투혼으로 화필을 다시 잡게 되자, 그의 작품은 많이 달라졌다. 결과적으로는 어린아이

변종하, 〈오늘은 종일 화가 치밀어〉, 1992년 추정, 캔버스에 유채, 23×23cm, 석은변종하기념미술관 소장.

말년에는 마비로 인해 음식을 먹으면 줄줄 흘렸기 때문에, 매번 거울을 보면서 음식을 입에 넣어야 했다. 그렇게 거울에 비친 자신의 모습을 일기 쓰듯 〈자화상〉 연작으로 남겼다.

같이 더 순수해지고 솔직해졌다. 말년에 그린 129점의 울고 웃는 그의 자화상은 눈물겹다. 마지막까지도 부인에게 "당신이 세상에서 한 번도 본 적 없는 그림을 그려 보여주겠다"[25]라는 말을 남긴 채, 그는 2000년에 숨을 거두었다. 생애의 마지막 13년 동안 그는 자신의 호 그대로 '숨은 돌'처럼 지냈다.

변종하의 사후, 부인 남정숙 여사는 그가 수집한 유물을 국립중앙박물관에 대거 기증했다. 2008년 기준으로 시가 50억 원에 상당하

석은변종하기념미술관의 화가 작업실 모습.

2000년에 작고하기 직전까지 그리던 미완성 작품이 이젤에 놓여 있다. 사후 24년이 지난 지금까지 유족이 그 모습 그대로 관리하고 있다.

는 유물이었다. 변종하가 15년간 살았던 성북동 집과 작업실도 재단 소유로 만들어 공공 유산으로 남겼다. 자식들은 상속 포기 각서를 썼다. 예약을 통해 누구나 방문할 수 있는 석은변종하기념미술관에서는, 변종하가 마치 동굴처럼 원시적인 느낌을 주기 위해 특별히 고안한 회색 돌벽 안에서 생애 마지막 작품을 그리던 모습 그대로를 만날 수 있다. 밤하늘, 별에 닿으려 날갯짓하는 새 그림과 함께.

형상 너머의 형상을 표현하는
불가능에 도전하다

서세옥

산정(山丁) 서세옥(1929~2020) 화백을 처음 만난 것은 2004년이었다. 국립현대미술관에 입사한 지 3년 차 된 피라미 학예연구사 때였다. 30대 사회 초년생이 70대 거장 예술가의 개인전을 국립현대미술관 역사상 처음으로 열어야 하는 상황이었으니, 미술계에서는 나를 조금은 걱정스럽게, 조금은 미덥지 않은 눈초리로 바라보았다.

당시 사람들이 서세옥을 대하는 태도는 특별하고 미묘했다. 화단 최고 권력의 상징과 같은 인물로 바라보면서 좋은 의미에서 '경외심'을 가졌다. 쉽게 범접할 수 없고, 범접해서도 안 되는 인물로 여겨졌다. 자칫 그 앞에서 실수를 저질렀다가는 불호령이 떨어질 수 있으니 각별히 조심하라는 분위기였다. 그러면서 그 저변에는 일종의 반감 같은 것도 깔려 있었다. 화단을 '평정한' 존재로서 서세옥에 대한 양가

2015년에 열린 국립현대미술관 개인전에서의 서세옥 작가, 조선일보 제공.

적 감정이 공존했다고나 할까. 서세옥은 서양 화단의 박서보에 해당하는, 동양 화단의 '대장'이었다.

'세고 무서운 사람'이라는 세간의 선입견을 갖고서 그를 처음 만났지만, 실제로 접한 그는 전혀 무섭지 않았다. 오히려 그는 장난기가 넘치는 타입이었다. 어린아이 같은 순수함을 지녔고, 박학다식을 넘어 어떠한 지식도 초월한 것 같은 지점에서 대화를 이어가는 인물이었다. 과장된 은유와 여유로운 위트로 가득 찬 그의 화법을 따라가다 보면, '딴세상'에 온 것 같았다. 그의 세계관 자체가 현실과는 조금 동떨어진 세상 어딘가에 있는 것 같았다.

뿌리 깊은 독립운동가 집안, 책에 파묻혀 지낸 어린 시절

서세옥을 이해하기 위해서는 그의 집안 이야기부터 하지 않을 수

없다. 서세옥의 할아버지는 달성 서씨 집안의 서광용(1860~1932)으로, 대구에서 태어나 문과와 무과 모두에 합격해 고종 시대 한양을 지키는 '수도방위사령관' 같은 역할을 수행했다고 한다. 서광용은 이건창(1852~1898)의 열렬한 추종자였다. 이건창은 임금으로부터 특별히 하사받은 자수 어사복을 입었던 '수의 암행어사'를 맡았던 인물로, 한 시대를 풍미했던 대단히 존경받는 지식인이었다. 김택영, 황현과 함께 조선 말 3대 문인 중 하나로, 나라가 망해 가는 처지를 통탄하며 고향인 강화도에서 후학을 양성하다가 세상을 떠났다. 서광용은 이건창을 좇아 강화도까지 가서 그를 따르고 지켰다. 그리고 이건창의 나라 걱정을 이어받은 서광용은 조선이 일본의 지배로 떨어지자 낙향하여 달성 서씨 집안의 땅을 밤마다 남몰래 팔아 독립 자금을 만들었다고 한다.

서광용이 마련한 자금을 바탕으로 실제로 독립운동에 뛰어든 인물이 그의 아들이자 서세옥의 아버지인 서장환(1890~1970)이었다. 서장환은 서성준이라는 가명을 쓰면서 영남 지역의 독립운동 자금 모집책 역할을 했다. 팔공산에 나무를 베러 간다 하고 청년들을 데려 가 기본 훈련을 시킨 후 만주로 보내는 역할을 했다고 한다. 3·1운동 당시에는 서점이자 출판사인 대구 재전당서포(在田堂書鋪)에서 독립선언서를 인쇄·배포하다가 체포되었고, 출옥 후 상하이 대한민국 임시정부에 독립공채 모집위원으로 활동하며 약 5,500원을 모금해 임정에 송금한 기록이 남아 있다.[26]

언론 및 출판 활동으로 망명자 신세가 되자, 서장환은 1933년부터 계룡산 신도안에 들어가 살았다. 그곳에서도 비밀리에 독립운동을

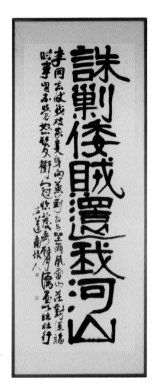

독립에 대한 의지를 드러낸 서장환의 글씨 '주초왜적환아하산(誅剿倭賊還我河山)', 천안 독립기념관 소장.

도우며 '동흥의숙(東興義塾)'이라는 학교를 열어 학생들을 교육했다. 이 무렵 서장환이 평생 동지였던 이두산(이현수)에게 써준 글씨 한 점이 남아 있는데, 그 내용과 기세가 사뭇 놀랍다. "왜적을 쳐 죽여 우리 강산을 되찾자(誅剿倭賊還我河山)"라는 문구를 큼직하고 힘차게 써 내려간 글씨다. 서세옥이 소장하다가, 천안에 독립기념관이 만들어지자마자 기증했다.

이런 환경으로 인해, 1929년에 태어난 서세옥은 네 살 때부터 부

모와 떨어져 지내야 했다. 계룡산 깊숙이 들어간 부모를 대신해서 문중의 어른들이 서세옥 형제를 돌봤다. 서세옥은 문중 할아버지의 손에 이끌려 한자를 배웠고, 한때 재전당서포를 운영했던 친척들 집에서 동서고금의 책에 파묻혀 지냈다. 그의 어린 시절은 지독하게 외롭고 독립적이었다. 그리고 문중 할아버지들에게 둘러싸여 교육받아 동시대인에 비해 이전 세대의 사고와 학습 체계를 섭렵했다. 그가 한시를 자유자재로 지을 수 있었던 것은 이런 배경 때문이었다. 그는 동양의 유불선 사상을 한문 서책을 통해 두루 공부했고, 신선 이야기에 매료되어 어린 시절 여동빈을 특히 추앙했다. 여동빈은 중국 당나라 때 학자로, 220년을 살았다는 전설을 남긴 신선 같은 존재였다. 서세옥이 초월적이고 형이상학적인 세계관에 빠져들었던 것은 자연스러운 일이었다. 그것은 조선의 사상적 원류였고, 동시에 일제강점기 말도 안 되는 현실에 대한 반작용이었다.

"소용돌이치는 정신을 붓끝으로 쏟아내는 일"

책 읽기를 즐겨 문학을 공부할까 생각한 적도 있었지만, 서세옥은 언어라는 틀마저 벗어나 더욱 자유로운 세계를 희구했다. 그래서 문학 대신 형상 언어로써 미술을 선택했다. 그리고 그의 아버지와 가까웠던 길선주 목사의 아들인 길진섭을 찾아갔다. 민족 대표 33인 중 하나로 독립운동가였던 길선주를 아버지로 둔 길진섭에게서 서세옥은 모종의 동질감을 느꼈을 것이다. 길진섭은 서세옥이 유화보다는

한국화에 관심을 보이자, 다시 그를 화가 김용준에게 소개했다. 원래 일본에서 유화를 전공했지만, 귀국 후 한국화로 전향한 화가 김용준은 서세옥에게 심대한 영향을 끼쳤던 인물이다. 서세옥이 평생 유일하게 스승으로 인정하고 존경했던 이였다.

해방 후 1947년에 서울대학교에 미술대학이 설립되자 김용준은 첫 교수진으로 부임했고, 서세옥은 미술대학 1회 졸업생이 되었다. 서세옥이 김용준에게 특히 감명받은 대목은, 그가 예술에서 '기술'이 아니라 '정신'을 강조했다는 사실이었다.

"그림이라고 하는 것은 앉아서 손끝으로 만드는 게 아니야. 속에서 소용돌이치는 정신이나 열정을 붓끝을 통해 화면에 쏟아내는 거지. 손끝으로 만드는 건 환쟁이야, 환쟁이."[27]

김용준은 환쟁이가 아니라 화가가 되라고 그에게 가르쳤다. 환쟁이는 그림을 잘 그리는 기술을 보유한 사람이라면, 화가는 세상 어디에도 없는 자신만의 독자적인 영역을 개척하는 사람이어야 한다.

지금에야 이런 생각이 당연하게 들릴지 모르겠지만, 고래로 동양화의 전통은 끈질기게 옛것을 따르고 숭상하는 데 천착해 왔다. '방작(倣作)', 즉 선대의 범례를 따라서 똑같이 모방하는 태도에서 기술의 연마가 시작되었다. 물론 대가가 되기 위해서는 '법고창신(法古創新)', 즉 옛 법에서 출발해 새로운 것을 이루는 데로 나아가야 하지만, 어디까지 도달하느냐의 문제는 화가마다 달랐다. 서세옥으로 말하자면, 누구보다 옛것을 철저하게 연구하여 기법뿐 아니라 정신까지도 본질에 접근했지만 동시에 가장 멀리까지 '새로움'의 길로 나아간 화가였다고 할 수 있다.

서세옥, 〈화훼절지〉, 1970년대, 8폭 병풍, 종이에 수묵채색, 56×35(×8)cm, 국립현대미술관 이건희컬렉션.

매화, 모란, 국화 등 꽃과 복숭아, 포도 등 과일을 풍성하게 그려 만든 병풍이다. 절개와 풍요를 상징하는 전통적인 소재들을 매우 사실적이고 현대적인 감각으로 표현했다.

형상 너머의 형상을 추구하다

서세옥이 전통 소재의 그림을 그리지 않았던 것은 아니다. 사실 그는 잘 그렸다. 빨강, 초록, 노랑을 곁들인 화조화를 보면 정말 간드러지게 예쁘다. 고 이건희 회장이 국립현대미술관에 기증한 〈화훼절지〉 8폭 병풍을 보라. 화가가 사용한 풍부한 중성색, 다양한 굵기와 빠르기의 선 구사, 자연스럽고 과감한 구도는 매우 능수능란하다. 그는 이런 '예쁜' 그림을 그리는 데도 대단히 흥미를 느낀 것으로 보인다. 그림을 진정으로 즐기면서 그린 인상을 준다.

그러나 서세옥의 대단한 점은 바로 이런 완숙한 기교를 결국 버렸다는 사실에 있다. 충분한 기술을 발휘할 수 있는데도 기교를 버리는 일 자체가 쉽지 않은 선택이었을 것이다. 더구나 예쁜 그림이 시장에서는 훨씬 더 잘 팔렸을 것임은 말할 것도 없다. 그런 유혹과 싸우면서, 그는 매우 의식적으로 기술의 구사에서 벗어나 '정신성'을 작품에 담고자 노력했다.

무엇보다 서세옥은 정신적으로 높은 경지인 조선 문인화의 전통을 현대화하는 일에 평생을 걸었다. 조선의 문인화가들은 그림을 기교적으로 '잘' 그리기보다, 시서화일체(詩書畵一體)의 높은 사상적·수행적 경지에 오른 이들이었다. 이들의 경지를 좇아, 서세옥은 하얀 종이 위에 단순한 검은 점과 선만으로 형상 너머의 형상을 표현하기 시작했다. 색채와 형상을 극도로 제한하고 필요 없는 것을 계속 제거함으로써, 사태의 본질을 꿰뚫는 작업을 시도했다. 구름이 모여 비를 내리는 형국이라든지(〈즐거운 비〉), 구름이 흩어져 맑게 갠 공기라든

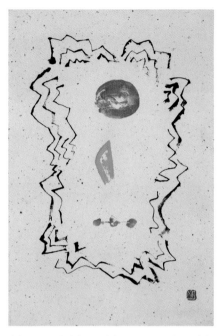

서세옥, 〈장생〉, 1972, 닥지에 수묵채색, 97×66cm, 성북구립미술관 소장.

지(〈구름이 흩어지는 공간〉), 이런 자연의 원리를 사방(四方)의 종이 위
에 선문답 늘어놓듯 펼쳤다.

끊임없이 모이고 흩어지고, 작용하고 반작용하고, 채우고 또 비워지
는 세계. 그런 우주의 오묘한 원리와 질서를 화가는 가능한 한 초월적
위치에서 조망하고자 했다. 〈장생(長生)〉에서처럼, 화가는 해와 달과 별
보다도 더 높은 곳에서 땅 위에 구불거리며 펼쳐진 산들을 내려다본다!

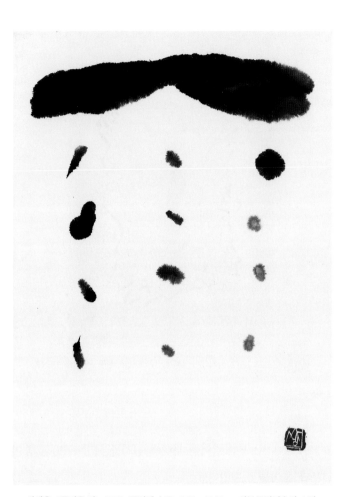

서세옥, 〈즐거운 비〉, 1976, 종이에 수묵, 67.9×49.7cm, 성북구립미술관 소장.

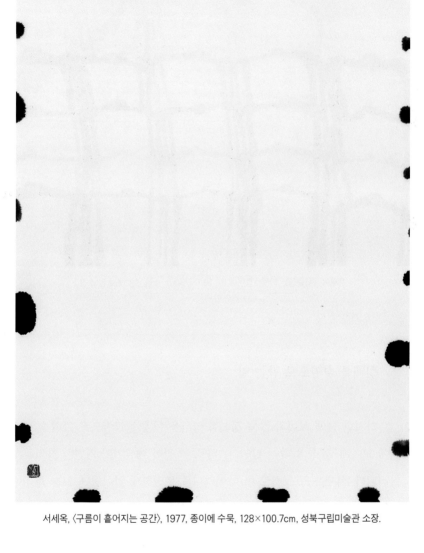

서세옥, 〈구름이 흩어지는 공간〉, 1977, 종이에 수묵, 128×100.7cm, 성북구립미술관 소장.

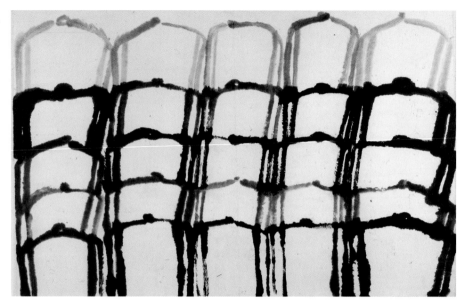

서세옥, 〈사람들〉, 1989, 종이에 먹, 164×260cm, 국립현대미술관 소장.

실패를 숙명으로 안는 일

하지만 눈에 보이지 않는 정신적 영역을 어떻게 그림으로 그려 눈에 보이게 할 수 있다는 말인가? 바로 이 점이 예술가가 직면한 아이러니다. 서세옥은 스스로 이 아이러니를 분명하게 인식했다. 그는 화가의 일을 '도룡(屠龍)'에 비유한 적이 있다. '용을 잡는다'는 뜻이다. 용은 대단히 영험한 능력을 지닌 동물로 알려져 세상의 온갖 신화와 전설에 등장하지만, 그 누구도 실제로 용을 본 적이 없다. 이렇듯 실재하지도 않는 용을 잡기까지 해야 하는 존재가 화가다. 화가는

서세옥, 〈사람들〉, 1996, 닥지에 먹, 105.5×173cm, 국립현대미술관 소장.

끊임없이 무언가를 '좇는' 존재인데, 그 대상이 무엇인지는 화가 스
스로도 잘 알지 못한다.

　매 순간 땅에 발붙이고 살아야 하는 인간이라는 미물에 불과하
면서, 보이지 않는 세계를 그리는 불가능성에 도전하는 일은 숙명적
으로 실패를 안는 일이다. 그러하기에 화가는 끝없이 겸손해야 한다.
이런 생각의 흐름이 결국 화가를 말년에 〈인간〉 연작에 매달리게 했
는지도 모른다. 마치 하나의 '그물망'처럼 관계 속에서 작은 일원으
로 존재하는 인간. 함께 춤추고, 포개지고, 뒹굴고, 자라나는 인간.
이들의 고군분투를 지필묵이라는 단순하기 그지없는 도구만을 가

서세옥, 〈사람들〉, 1990~2000년대, 닥지에 먹, 87.5×70.5cm, 국립현대미술관 소장.

지고서 무궁무진, 변화무쌍한 모습으로 그리는 일. 그런 일을 하느라 화가는 시간 가는 줄 몰랐다.

91세까지 살면서 서세옥은 수만 권의 책을 읽었고, 수천 점의 작품을 제작했다. 수백 과(顆)의 인장을 새겼으며, 수백 편의 한시를 지었다. 그가 남긴 작품은 대부분 그의 사후에 국립현대미술관, 대구미술관, 성북구립미술관 등에 기증되었다. 서세옥은 부친이 그러했던 것처럼 필생의 결과물을 국가와 공공의 영역으로 환원하고 싶어 했다. 약 3,000점의 작품을 기증받은 성북구에서는 2028년 개관을 목표로 성북동 서세옥의 가옥 인근에 미술관을 지을 계획이다. 건축 부지는 서세옥의 장남이자 세계적인 예술가로 성장한 서도호의 작업실이 있던 곳이며, 건축 설계는 건축가인 차남 서을호가 맡았다. 이 형제의 이름은 고대의 작명 비결을 연구했던 할아버지 서장환이 직접 지어준 것이다.

현실적으로 불가능에 가까운 일임을 알면서도 목숨을 바쳐 독립운동에 헌신한 선조들이 있었던 것처럼, 우리 시대 예술가들 또한 용을 잡으려는 불가능한 일에 쉼 없이 도전한다. 세상 사람들이 어찌 이를 헛된 일이라 욕하겠는가. 헛된 일로 친다면, 어차피 우리네 인생이 다 그러한 것을.

무심히 퍼져가는 공간,
그곳에서 열리는 차원의 문

윤형근

윤형근(1928~2007) 화백이 작고한 후, 국립현대미술관에서 회고전을 열고 싶다고 유족 측에서 나를 찾아온 것은 2009년의 일이었다. 그때만 해도 한국의 단색화가 세계 시장에 알려지기 전이었고, 윤형근에 대한 대중적 인지도도 낮을 때였다. 나 또한 미술관의 다른 일에 매달리느라 윤형근의 개인전에는 큰 관심이 없었다.

그런데 윤형근의 부인인 김영숙 여사의 고집은 대단했다. 국립현대미술관에서 제대로 된 회고전을 열기 전까지는 어떠한 작품이나 유품도 손을 대지 못하게 했다. 아틀리에의 모든 작품과 자료가 화가가 돌아가셨을 당시의 모습 그대로 보존되어 있었다. 그렇게 아무리 세월이 흘러도 상관없다는 태도였다.

김영숙 여사가 고이 보존했던 아틀리에는 2017년이 되어서야 처

윤형근, 〈청다색〉, 1977, 마포에 유채, 270.5×139.5cm, 국립현대미술관 소장, ⓒ 윤성열. PKM 갤러리 제공.

윤형근 작가의 거실 사진, ⓒ 윤성열. PKM 갤러리 제공.

그가 수집한 도자기와 서책, 미국의 미니멀아트 미술가인 도널드 저드의 작품 등이 어우러져 있다.

음으로 전부 스캐닝되었다. 말이 나온 지 8년 만에 실행에 옮겨진 것이다. 워낙 자료가 방대해서 스캐너 두 대와 전문 인력 두 사람이 아틀리에에 투입되어 한 달 내내 자료와 유품을 촬영했다.

거기에는 윤형근의 어린 시절 사진부터 각종 신문 스크랩, 노트와 일기 등이 포함되어 있었을 뿐 아니라, 윤형근의 장인이었던 김환기에 대한 자료도 엄청났다. 김환기가 뉴욕에 있을 당시 윤형근과 김영숙 부부에게 보낸 편지 꾸러미를 발견했을 때는 전율이 일었다. 김향안 여사가 직접 스크랩한 김환기 관련 신문 기사도 한가득이었다. 이 자료의 중요성을 누구보다 잘 알았을 김영숙 여사가 국립현대미

술관에서 이 일을 하기 전에는 누구도 손대지 못하게 했던 이유를 알 것 같았다. 그러나 김영숙 여사는 2018년 국립현대미술관에서 윤형근 회고전이 열리는 것을 보지 못하고, 한 해 전 숨을 거두었다. 좀 더 일찍 전시를 열어드리지 못했던 것을 자책하지 않을 수 없었다.

거지같이 살아도 예술가로만 남기를 바랐던 아내

김영숙은 김환기와 윤형근을 매개한 인물이다. 김영숙은 윤형근이 홍익대학교 미술대학 재학 시절, 스승 김환기에게 새해 인사를 드리러 온 모습을 보고 첫눈에 반했다고 한다. 큰절하는 모습이 그렇게 멋있어 보였다고. '저 사람과 결혼할 수 있다면 거지로 살아도 좋다'라고 생각했다고 한다.

1960년, 김영숙과 윤형근은 결혼에 성공했고 한동안 실제로 매우 가난하게 살았다. 윤형근의 당시 직업은 청주여자고등학교 미술 교사였는데, 그마저도 오래가지 못했다. 4·19의거 후 정부에 대한 불경한 언설을 했다는 이유로 보복성 전근 발령을 받자 곧바로 사직했다. 1961년부터는 서울로 올라와 숙명여자고등학교 교사 자리를 얻었지만, 1973년 숙명여자고등학교 입시 비리를 폭로했다가 남산 정보부에 끌려가 고초를 겪은 후 강제 퇴직했다. 그는 1980년대까지 블랙리스트에 오른, 일상적인 감찰 대상자였다.

그런 생활에도 불구하고 윤형근에 대한 김영숙의 확신은 대단했다. 김영숙은 작고 전 인터뷰에서 "김환기와 윤형근 중 누가 더 훌륭

한 화가라고 생각하는가?" 하는 질문에, 그것도 질문이라고 하느냐는 투로 너무나도 당연하게 "윤형근"이라고 대답했다.[28] 살아생전 윤형근은 늘 '김환기의 사위'라는 꼬리표를 달고 살았지만, 이제는 국제 미술계에서 윤형근이 더 유명해진 나머지 김환기를 '윤형근의 장인'이라고 소개하는 형편에 이르렀다. 김영숙은 이런 사태를 가장 일찍 예견한 인물이 아니었을까? 그는 거지같이 사는 한이 있어도 윤형근이 예술가로만 남겨지길 원했다. 뒤늦게 윤형근이 경원대학교 총장을 잠시 지냈는데, 그런 일을 하면 작품 제작에 방해가 된다는 이유로 극구 반대했다. 출근을 하지 못하게 옷과 신발을 감추어서, 윤형근은 집에서 입던 옷에 슬리퍼를 끌고 학교에 나간 적도 있었다.

청년 윤형근, 김환기를 만나다

윤형근은 충청북도 청주시 상당구 미원면에서 태어났다. 파평 윤씨 집안의 실질적인 장손이었다. 지금도 미원면 어암리에 가면 파평 윤씨 제실이 있을 정도로, 이 일대는 파평 윤씨 집성촌이었고 유교적 질서가 매우 강했던 곳이었다. 윤형근이 큰절을 잘했던 것은 그럴 만한 이유가 있었던 것이다.

윤형근의 할아버지는 지역에서 알아주는 유학자였고, 호산 박문호(1846~1918)라는 조선 말 대학자의 손자사위였다. 윤형근의 아버지는 일찍 경성에서 신학문을 공부했지만, 나라가 망하자 낙향하여 집안을 돌보는 일만 했다. 한때 해강 김규진에게 사군자와 서예를 배

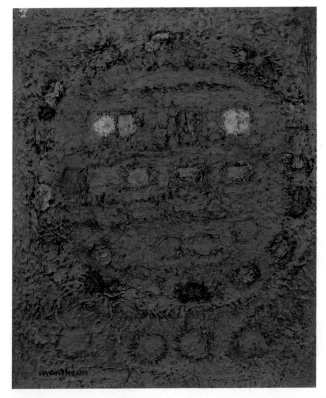

윤형근, 〈무제〉, 1966, 캔버스에 유채, 62×51.5cm, 개인 소장, ⓒ 윤성열. PKM 갤러리 제공.

윤형근의 초기 유화 작품은 부드러운 푸른 색조와 서정적 요소로 인해 장인인 김환기의 영향을 짙게 보여준다.

운 문인화가이기도 했다.

　그러나 일제강점기를 통과하면서 이 내력 있는 가문은 차츰 경제적으로 몰락했다. 윤형근의 위로 형이 하나 있었는데, 그는 전쟁 중 월북했다. 그 탓에 윤형근은 일찍부터 실질적인 가장 역할을 해야 했

1978년 4월에 촬영한 화실 사진, ⓒ 윤성열.
PKM 갤러리 제공.

이 무렵 작가의 엄청난 작업량을 확인할 수
있다.

윤형근이 돌아가신 장인 김환기의 작품 〈어디서 무엇이 되어 다시 만나랴〉와 자신의 〈천지문〉 연
작을 나란히 화실에 걸어놓고 1970년대에 찍은 선언적 사진, ⓒ 윤성열. PKM 갤러리 제공.

고, 아래로 네 동생의 학업을 뒷바라지했다. 윤형근이 대학을 10년 만에 졸업한 것은 아르바이트를 많이 했던 이유도 컸다.

윤형근은 청주상업고등학교 재학 시절, 안승각이라는 일본 유학 파 출신 유화가의 영향으로 미술 공부를 시작했다. 상고 졸업 후 집 안에서는 그를 금융조합에 취직시켰지만, 도저히 적성에 맞지 않았 다. 윤형근은 아버지와 진로에 대해 실랑이를 벌이다가 길가에 지나 가는 트럭을 잡아타고 그대로 서울로 가버렸다. 그리고 1947년 처음 개설한 서울대학교 미술대학에 입학시험을 보러 갔는데, 그 시험장 에서 감독관으로 처음 만난 이가 김환기였다. 윤형근은 서울대학교 국대안(국립대학교설립안) 반대 데모에 연루되어 퇴학당했는데, 후에 홍익대학교로 편입해 김환기를 스승으로 다시 만났다.

윤형근의 청년기는 순탄치 않았다. 데모 이력으로 1950년에 전쟁 이 터지자 보도연맹에 끌려가 죽을 고비를 넘겼다. 한국전쟁 중에는 형무소의 교도관으로 근무한 적이 있고, 미군 부대에서 초상화를 그 리며 생계를 잇기도 했다. 전쟁 후에는 징병을 피했다는 이유 등으 로 서대문형무소에서 6개월간 복역하기도 했다. 그는 나중에 요제프 보이스(제2차 세계대전 때 독일 공군에서 부조종사로 일하다 전투기가 추 격되는 바람에 죽을 고비를 넘긴 인물. 독일 패전 후 귀향하여 화가가 됨)의 작품을 보고 사선(死線)을 넘어본 사람만이 가질 수 있는 진실이 담 겨 있다고 말했는데, 윤형근 스스로가 그런 죽을 고비를 여러 번 넘 어봤기 때문에 가능한 발언이었다.

윤형근, 〈청다색 30-V-75 #191〉, 1975~1976, 마포에 유채, 120×181cm, 아모레퍼시픽미술관 소장, ⓒ 윤성열. PKM 갤러리 제공.

'김환기를 넘어' 피할 수 없었던 인생의 과제

삶에 우여곡절이 많았지만, 윤형근에게 더 큰 인생의 과제는 따로 있었다. 그것은 자신의 스승이자 장인인 김환기를 뛰어넘는 일이었다. '김환기의 사위'라는 꼬리표를 뗄 만한 독자적인 자신의 예술을 개척하는 것이 그의 필생의 과제였다. 그런데 그것은 얼마나 어려운 일인가? 윤형근은 1960년대까지도 이렇다 할 자기 작품을 만들지 못했다. 고등학교 교사로 지냈던 시절에는 대단한 의지가 보이지도 않았

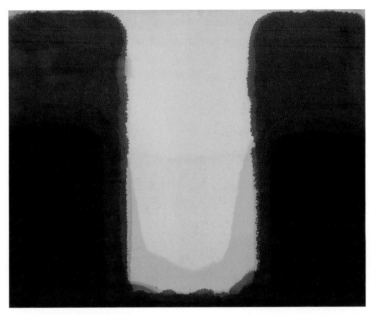

윤형근, 〈청다색〉, 1978, 캔버스에 유채, 80.6×100cm, 개인 소장. ⓒ 윤성열. PKM 갤러리 제공.

다. 이 시기 김환기가 윤형근에게 보낸 편지를 보면, 열심히 그림을 그리라는 얘기가 많이 나온다. 김환기의 눈에도 윤형근의 느릿느릿한 여유가 달갑지 않았는지 모른다.

윤형근이 '각성'한 계기는 두 가지였다. 하나는 앞에서 언급했던 1973년 숙명여자고등학교 입시 비리 고발 사건이었다. 그는 박정희 정권 때 '나는 새도 떨어트린다'고 할 만큼 위세를 떨쳤던 정보부장 이후락의 후견인 자녀에 대한 입시 비리를 문제 삼았다가 정보부에 끌려갔다. 표면적인 죄명은 윤형근이 직접 만들어 쓴 모자가 레닌의

것과 닮았다는 것이었다. 억울한 일을 당하고 일자리까지 잃자, 그는 "화가 나서" 마대 천에 죽죽 검은 선을 긋기 시작했다고 말했다.

또 하나는 1974년 김환기의 죽음이다. 김환기는 세계에서 한국 미술과 자신의 위치를 찾기 위해 고군분투하다가 뉴욕에서 숨을 거두었다. 김환기는 목 디스크 수술을 하러 입원했다가 수술 후 뇌출혈로 사망했는데, 윤형근은 그의 죽음이 과로 때문이라고 생각했다. 무엇을 위해 김환기는 그렇게도 힘들게 점을 찍어댔을까? 윤형근은 김환기의 부고를 듣고 "뭔지 모르게 한없이 원통해서" 밤새 통곡했다고 한다.[29] 그는 김환기가 작고한 이듬해인 1975년 뉴욕에 가서 그의 묘소를 찾았고, 김환기의 아틀리에를 빈틈없이 촬영했다. 그리고 귀국한 후 작품 제작에 맹렬하게 매달렸다. 1975~1978년에 윤형근의 작업량은 가히 폭발적이었다. 무엇보다 그의 전형적인 양식인 〈천지문〉 연작이 이때 처음 탄생했다. 그의 나이 거의 쉰 살이 다 되었을 때였다.

두 기둥 사이로 난 '차원의 문'

"내 그림 명제를 천지문(天地門)이라 해본다. 블루(blue)는 하늘이요, 엄버(umber)는 땅의 빛깔이다. 그래서 천지라 했고, 구도는 문이다." 이는 작가의 아틀리에에 있던 수많은 자료 중 1977년 1월 일기에 적힌 문구다.

윤형근은 이 무렵 마포나 면포 위에 슬쩍 아교만 칠하고, 화면 양

옆에 검은 기둥을 세운 구도의 작품을 집중적으로 그렸다. 이 검은 기둥은 하늘을 의미하는 청색(블루)과 땅을 의미하는 다색(茶色, 엄버)을 테라핀유와 린시드유에 묽게 섞어 만든 것이다. 나무 프레임에 천을 매고 그 천을 작업실 바닥에 놓은 후 그 위에 바로 굵은 선을 긋기 때문에 물감층은 천 뒤까지 완전히 배어든다. 이때 시간이 흐르면, 물감보다 기름이 바탕 천의 더 멀리까지 번져 나가는데, 이로 인해 검은 기둥 주변에는 오묘한 경계선이 형성된다. 화가는 이렇게 물감과 기름과 천의 '조화'가 이루어지기를 기다렸다가, 다시 그 위에 물감층을 얹는다. 이렇게 해서 검은 기둥 색의 깊이감은 층층이 달라지고 깊어진다. 물감, 기름, 천 등 회화를 이루는 기본 요소들이 저마다의 역할을 다하는 동안, 화가는 이들이 그러한 '일'을 하도록 약간의 개입을 가하는 존재가 된다.

천지문 연작의 가장 '현묘한' 부분은 다름 아닌 검은 두 기둥 사이의 텅 빈 공간에 있다. 마치 '차원의 문'처럼 이 세계에서 저 세계로 나아가는 경계 지점, 보통 서양인들이라면 여백이라고 치부할 이 텅 빈 공간이 그의 작품에서는 중심이자 주제다. 비어 있는 듯 보여도 실은 알 수 없는 에너지로 꽉 찬 공간이다. 이는 차라리 매우 동양적인 접근이다!

윤형근 세대의 여러 예술가, 서세옥, 이우환, 박서보, 이강소 등은 모두 비슷한 생각을 공유했다. 동양의 오래된 사상이 서양에서 당시 주장했던 현대 미술의 철학과 매우 비약적으로 맞닿아 있다는 생각이었다. 파이프를 그려놓고 "이것은 파이프가 아니다"라고 쓴 르네 마그리트의 작품은 서양인의 눈에 신선할지 몰라도 우리에게는 당

연했다. 『도덕경』에는 첫 구절부터 이런 말이 나오지 않는가. "도를 도라고 말하면 이미 도가 아니다(道可道非常道)." 동양미술은 처음부터 사물을 외형적으로 똑같이 그리는 데는 큰 관심을 기울이지 않았다. 중요한 것은 표면적으로 보이는 것 그 너머의 세계다.

있다고 생각하면 없고, 없다고 생각하면 있는 것이 '도'다. 윤형근은 세상의 모든 존재가 그러하듯, 자신의 작품 또한 있는 듯 없는 듯 존재하기를 바랐다. 요란하지 않아서 눈에 띄지 않지만, 그저 존재한

다고 인식되는 순간 듬직해지는 존재. 그 대신, 하도 덤덤해서 오래 보아도 질리지 않는 그런 존재가 되기를 바랐다. 전혀 특별할 것도 없이, 단순하고 군더더기가 없는 무엇이 되기를 원했다. 조금은 투박하고 소박하며 무엇보다 자연스러운 어떤 것 말이다.

나중에 윤형근은 김환기의 작품을 "하늘에서 노는 그림"이라고 표현한 적이 있다.[30] 윤형근은 자기 작품이 김환기의 그것과 달리, 저 멀리 하늘이나 우주에 떠 있는 환상적인 무엇이 되기보다는, 오래된 서까래나 낡은 돌기둥처럼 늘 가까운 곳에서 세월을 견디고 세파를 버텨낸 그런 존재가 되기를 바랐다. 그런 방식을 통해 윤형근은 김환기를 넘어서 자신만의 독보적인 작품을 만들어갔다.

윤형근의 작품은 한없이 무심하다. 그리고 생사를 넘나든 그의 파란만장한 생애는 이 무심한 그림 속에서 완전히 용해되어 사라져버렸다.

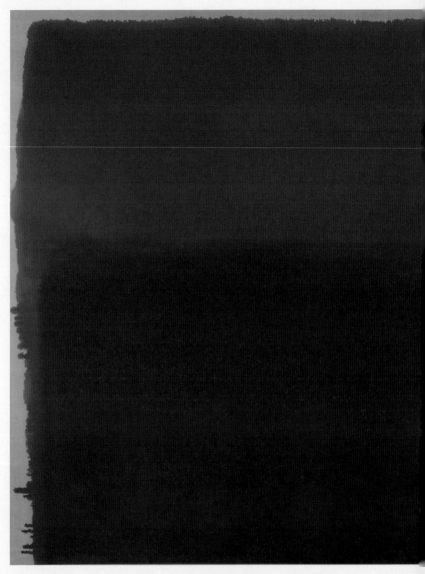

윤형근, 〈다색〉, 1988~1989, 마포에 유채, 205×333.5cm, 개인 소장, ⓒ 윤성열. PKM
갤러리 제공.

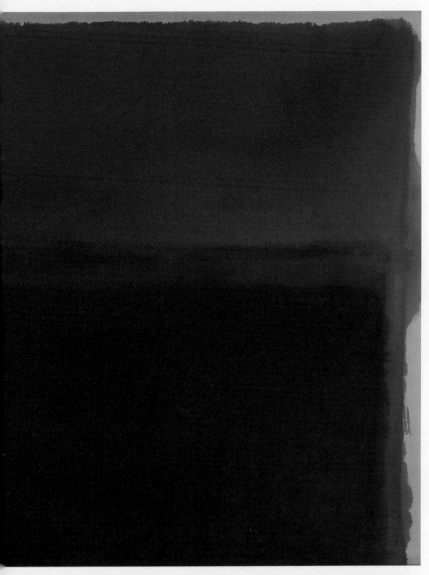

마치 흙으로 뒤덮인 무덤과 같은 인상을 주는 작품이다. 윤형근은 1990년에 쓴 작가 노트에 다음과 같은 글을 남겼다. "이 땅 위의 모든 것이 종국에는 흙으로 돌아갈 것을 생각하면, 모든 것이 시간의 문제이다. 나와 나의 그림도 그와 같이 될 것을 생각하면, 이 모두가 그렇게 대단할 것이 없다고 생각된다."

미주

프롤로그

1 도미야마 다에코 정리, 이원혜 옮김, 『이응노-서울, 파리, 도쿄: 이응노, 박인경,
 도미야마 다에코 3인 대담집』, 삼성미술문화재단, 1994, 135쪽.

1장 격변의 시대, 예술의 경로

1 고희동, 「위창 오세창 선생」, 『신천지』, 1954년 7월호.
2 조용만 외 8인, 『근대화의 선각자 9인』, 신구문화사, 1975.
3 한국사데이터베이스, 한국근대사자료집성.
4 김정, 「심전 안중식의 생애」, 『월간 중앙』, 1974년 7월호, 324쪽.
5 조은정, 『춘곡 고희동』, 컬처북스, 2015, 50쪽.
6 최열, 『춘곡 고희동 평전: 살아서는 고전, 죽어서는 역사』, 크로바, 2015, 49쪽.
7 이승만, 『풍류세시기』, 중앙일보 동양방송, 1977, 198쪽.
8 이중화·이능화·김인식·고희동·조중환·본사 황의돈, 「신문화 들어오던 때」,
 『조광』, 1941년 6월호.
9 김동성, 「나의 회상기」, 『사상계』, 1963.
10 이광수 외, 「잡담실」, 『삼천리』, 1929년 11월호, 14쪽.
11 김충현, 「심산 선생과 나」, 『화랑』, 현대화랑, 1978년 겨울호.
12 최종태, 『장욱진, 나는 심플하다』, 김영사, 2017, 36쪽.
13 이상범, 「나의 교우 반세기」, 『신동아』, 1971년 7월호. 216~229쪽.

14 변영로, 「동양화론」, 『동아일보』, 1920.7.7.

15 이상범, 『중앙일보』 인터뷰, 1971.11.23.

16 현대화랑 박명자 회장과의 인터뷰 중에서, 2024.6.20.

17 변관식, 「나의 회고록」, 『화랑』, 1974년 여름호, 16쪽.

18 변관식, 「나의 회고록」, 『화랑』, 1974년 여름호, 16쪽.

19 변관식, 「시대정신 배워야」, 『월간 중앙』, 1975.11., 128쪽.

20 최남선, 『금강예찬』, 동명사, 2000.

21 변관식, 「나의 회고록」, 『화랑』, 1974년 여름호, 17쪽.

22 김은호, 『소정동양화전』, 현대화랑, 1975.

23 변관식, 「털어놓고 하는 말, 이번 그림은 뭐요?」, 『뿌리 깊은 나무』, 1976년 4월
 호, 137쪽.

2장 예술을 향한 간절한 기원

1 河北倫明, 「全和凰의 藝術」, 『全和凰: 畵業50年展』, 埼玉縣: 九龍堂, 1982.

2 김이환, 『수유리 가는 길: 민족혼의 화가, 박생광 이야기』, 이영미술관, 2004,
 10~11쪽.

3 김이환, 『수유리 가는 길: 민족혼의 화가, 박생광 이야기』, 이영미술관, 2004,
 30쪽.

4 김택근, 「쌍련선원의 두 연꽃, 성철과 청담」, 『법보신문』, 2015.7.1.

5 김이환, 『수유리 가는 길: 민족혼의 화가, 박생광 이야기』, 이영미술관, 2004,
 268쪽.

6 이영미술관 편, 『탄생 100주년 기념: 박생광』, 2004, 255쪽.

7 김이환, 『수유리 가는 길: 민족혼의 화가, 박생광 이야기』, 이영미술관, 2004, 18쪽.

8 김이환, 『수유리 가는 길: 민족혼의 화가, 박생광 이야기』, 이영미술관, 2004, 18쪽.

9 김이환·신영숙과의 인터뷰 중에서, 2023.7.26.

10 김이환, 『수유리 가는 길: 민족혼의 화가, 박생광 이야기』, 이영미술관, 2004, 18쪽.

11 김이환·신영숙과의 인터뷰 중에서, 2023.7.26.

12 김이환, 『수유리 가는 길: 민족혼의 화가, 박생광 이야기』, 이영미술관, 2004, 30쪽.

13 오광수, 「전혁림, 역사의 무게와 이미지의 향기」, 『구십, 아직은 젊다: 전혁림』, 이영미술관, 2005, 32쪽. 미술평론가 오광수는 "전혁림의 예술을 키운 것은 8할 이상이 충무의 풍광이었지 않나 생각된다"라고 썼다.

14 윤범모, 「화사한 입체적 평면세계: 전혁림 화백과의 대화」, 『구십, 아직은 젊다: 전혁림』, 이영미술관, 2005, 111쪽.

15 신옥진, 『진짜 같은 가짜, 가짜 같은 진짜: 화상 신옥진의 삶과 사람 그리고 그림 이야기』, 산지니, 2011, 187~188쪽.

16 윤범모, 「화사한 입체적 평면세계: 전혁림 화백과의 대화」, 『구십, 아직은 젊다: 전혁림』, 이영미술관, 2005, 112쪽.

17 전혁림 구술, 김주원 채록, 한국예술연구소/한국문화예술진흥원 기획·편집, 「한국 근현대 예술사 구술채록연구」, 2003.

18 석도륜, 「작가들을 재평가한다」, 『계간미술』, 1979년 10호, 100쪽.

19 레인보우TV 제작, 〈I LOVE 미술, 전혁림 편〉.

20 윤중식 글·그림, 『중앙일보』, 1972.8.17.

21 윤중식 글·그림, 『중앙일보』, 1972.8.17.

22 박래부, 『한국의 명화』, 민음사, 1993.

23 윤중식의 아들 윤대명과의 인터뷰 중에서, 2024.8.7.

24 박기원, 『이 시대 마지막 로맨티스트 이진섭, 하늘이 우리를 갈라놓을지라도』, 학원사, 1983, 97쪽.

25 원계홍의 작가 노트 중에서, 『그 너머_원계홍 탄생 100주년 기념전』, 성곡미술관, 2023, 209쪽에 수록.

26 이경성, 「원계홍, 그 우수의 미학」, 『원계홍 유작전』, 공창화랑.

27 김태섭과의 인터뷰 중에서, 2023.4.5.

28 원계홍, 「화필을 손에 들고 자연과 명상」, 『공간』, 1979년 2월호, 77쪽.

29 원계홍의 작가 노트 중에서.

30 김태섭과의 인터뷰 중에서, 2023.4.5.

3장 가지 않은 길 위의 선인들

1 김종영, 『조각가 김종영의 글과 그림』, 시공아트, 2023, 152쪽.

2 김종영미술관 편, 『김종영: 인생 예술 사랑』, 2002, 11쪽.

3 서울대학교 미술대학 조소과 편, 『우성 김종영 작품집』, 문예원, 1980, 187쪽.

4 최순우, 「만날 때 반갑고 헤어질 때 개운하던 인간 유강렬」, 『공간』, 1978.4. 62쪽.

5 최순우, 「만날 때 반갑고 헤어질 때 개운하던 인간 유강렬」, 『공간』, 1978.4. 62쪽.

6 유강열의 제자인 섬유공예가 신영옥과의 인터뷰 중에서, 2014.2.27.

7 林田重正, 「동경시절의 진환」, 『진환 작품집』, 신세계미술관, 1983, 69~70쪽.

8 진환, '소의 일기' 친필원고 중에서, 국립현대미술관 미술연구센터 소장.

9 서정주, 「진환을 추모한다」, 『진환 작품집』, 신세계미술관, 1983, 66쪽.

10 박두진, 「개인전 사담」, 『영남일보』, 1953.6.15.

11 김남희, 『극재의 예술혼에 취하다』, 계명대학교 출판부, 2018, 13쪽.

12 천경자, 『내 슬픈 전설의 49페이지』, 랜덤하우스중앙, 2006, 102쪽.

13 천경자, 『내 슬픈 전설의 49페이지』, 랜덤하우스중앙, 2006, 102쪽.

14 천경자, 『내 슬픈 전설의 49페이지』, 랜덤하우스중앙, 2006, 208쪽.

4장 한국의 예술로 세계와 통하다

1 김환기가 딸 김영숙에게 보낸 편지 중에서, 1964.2.28. 유족 소장.

2 남관, 「놀라운 그 열정 그 의지: 김환기 형 영전에」, 『동아일보』, 1974.7.27.

3 「남관 화백 14년 만에 귀국」, 『경향신문』, 1968.8.21.

4 가스통 딜, 「대예술가를 소개하는 기쁨」, 『남관화집』, 국립현대미술관, 1984, 279쪽.

5 『경향신문』, 1969.8.30. "해마다 국전에 따른 잡음을 없애기 위해 올부터 국립현대미술관이 발족됨에 따라 (…)"와 같은 내용의 신문 기사가 나왔고, 국립현대미술관은 1969년 10월 국전 개막식을 겸해 개관했다.

6 환기미술관 편, 『念, 像, 幻想: 남관의 예술과 생애』, 환기재단·환기미술관, 2011, 283쪽.

7 김홍수, 「인간 내면의 고통, 추상화 외길」, 『동아일보』, 1990.3.31.

8 고암미술연구소 엮음, 『고암 이응노, 삶과 예술』, 얼과알, 2000, 324쪽. 1971년 파케티화랑에서의 개인전 서문 재수록.

9 고암미술연구소 엮음, 『고암 이응노, 삶과 예술』, 얼과알, 2000, 324쪽. 1971년 파케티화랑에서의 개인전 서문 재수록.

10 도미야마 다에코 정리, 이원혜 옮김, 『이응노-서울, 파리, 도쿄: 이응노, 박인경, 도미야마 다에코 3인 대담집』, 삼성미술문화재단, 1994, 167쪽.

11 고암미술연구소 편, 『32인이 만나본 고암 이응노』, 얼과알, 2001, 118쪽.

12 고암미술연구소 편, 『32인이 만나본 고암 이응노』, 얼과알, 2001, 118쪽.

13 도미야마 다에코 정리, 이원혜 옮김, 『이응노-서울, 파리, 도쿄: 이응노, 박인경, 도미야마 다에코 3인 대담집』, 삼성미술문화재단, 1994, 18쪽.

14 도미야마 다에코 정리, 이원혜 옮김, 『이응노-서울, 파리, 도쿄: 이응노, 박인경, 도미야마 다에코 3인 대담집』, 삼성미술문화재단, 1994, 342쪽.

15 권옥연의 딸 권이나와의 인터뷰 중에서, 2023.11.17.

16 한국예술디지털아카이브 홈페이지(www.daarts.or.kr) 「생애사 구술채록」의 권옥연 편.

17 한국예술디지털아카이브 홈페이지(www.daarts.or.kr) 「생애사 구술채록」의 권옥연 편과 이병복 편.

18 한국예술디지털아카이브 홈페이지(www.daarts.or.kr) 「생애사 구술채록」의 권옥연 편.

19 한국예술디지털아카이브 홈페이지(www.daarts.or.kr) 「생애사 구술채록」의 권옥연 편.

20 Ina Kwon, 『*Ina Kwon*』, Spector Books, 2023, 118쪽.

21 Joe Darion 작사, Mitch Leigh 작곡, 〈*El Sueño Imposible*〉.

22 김병욱, 「서진달씨의 최후기(1)」, 『영남일보』, 1947.3.7.

23 변종하의 아들 변태호와의 인터뷰 중에서. 2024.5.8.

24 변종하, 「나의 소장품, 석물 수집가 변종하 화백」, 『매일경제』, 1978.4.25.

25 변종하의 아들 변태호와의 인터뷰 중에서. 2024.5.8.

26 독립유공자 공적정보 및 한국민족문화대백과사전.

27 서세옥, 「나의 스승 근원 김용준을 추억하며」, 『근원전집 이후의 근원』, 열화
 당, 2007, 10쪽.

28 김영숙과 미술사가 김현숙과의 인터뷰 중에서, 2017.2.

29 김철 글, 윤주심 사진, 「화가 윤형근」, 『뿌리 깊은 나무』, 1980년 6~7월 합병호,
 98쪽.

30 김철 글, 윤주심 사진, 「화가 윤형근」, 『뿌리 깊은 나무』, 1980년 6~7월 합병호,
 97쪽.

KOMCA 승인필
283쪽, 〈가고파〉, 이은상

살롱 드 경성 2
격동의 한국 근대사를 뚫고 피어난 불멸의 예술혼

초판 1쇄 2025년 5월 26일

지은이 | 김인혜
펴낸이 | 송영석

주간 | 이혜진
편집장 | 박신애 **기획편집** | 최예은 · 이나연 · 조아혜
디자인 | 박윤정 · 유보람
마케팅 | 김유종 · 한승민
관리 | 송우석 · 전지연 · 채경민

펴낸곳 | (株)해냄출판사
등록번호 | 제10-229호
등록일자 | 1988년 5월 11일(설립일자 | 1983년 6월 24일)

04042 서울시 마포구 잔다리로 30 해냄빌딩 5 · 6층
대표전화 | 326-1600 **팩스** | 326-1624
홈페이지 | www.hainaim.com

ISBN 979-11-6714-114-9